艺术之美

朱良志 著

时代出版传媒股份有限公司

安徽文艺出版社

果麦文化 出品

目录

1

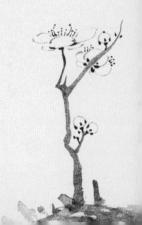

为艺者，要有情怀。在中国人看来，一切艺术都是诗家本事，必须荡涤尘染，归复本心，扬起理想的风帆，养得胸中宽快，意思悦适，才能翻为艺术华章。艺术是情感的作业，需要同情万类，爱护生命，如晋人所说的，对世界一往情深，才会有大的创造。

本编共有十二篇文字，《一根金色的芦苇》，说艺术的理想；《花间一壶酒》，说沉醉高蹈的精神；《木樨花开了》，说人内在创造力的引发；《钟起寒山寺》，说历史的纵深感对艺术创造的重要性；《万壑松风》，说与世界融为一体的生命态度；《山静自有日月长》，说归根曰静的道理；《那个雪溪中的夜晚》，说"兴"——真实的生命感动；《到台上玩月》，说与世界做游戏的阔达胸襟；《一期一会》，说珍视当下此在的生命体验；《气韵不可学》，说境界提升的重要性；《呕血十斗，不如啮雪一团》，说"品"的培植；《万古长空，一朝风月》，说瞬间永恒的道理。

十二篇文字从不同的角度，讨论中国艺术的一个基本道理：为艺者，要在为人；有一等之心胸，方有一等之艺术。

情怀

一根金色的芦苇

艺术是理想的天国。元代艺术家赵孟頫说："木兰为舟兮桂为楫，渺余怀兮风一叶。"理想是人的生命之光，艺术就是渡向这理想天国的一叶扁舟。

传说中，禅宗初祖菩提达摩来东土传法，从广州上岸，转赴建康（今南京），见梁武帝。梁武帝好佛，达摩跟他谈"廓然无圣"的道理，梁武帝心想，自己是帝王，不就是神圣吗？为什么说"无圣"呢？梁武帝心中闷闷不乐。达摩见这位帝王道行较浅，于是，在一个大雾弥漫的夜晚，踏着一根芦苇渡过长江，北去嵩山少林寺传法。这就是历史上著名的"一苇渡江"。

人们常常提出疑问，一根芦苇怎能托起这位高僧呢？其实，这与中国古代最早的诗集《诗经》有关。《诗经·卫风》中有一篇叫《河广》，《河广》中吟道：

> 谁谓河广？一苇杭之。谁谓宋远？跂予望之。
> 谁谓河广？曾不容刀。谁谓宋远？曾不崇朝。

宋国的一位诗人，因为国家动乱，漂泊到卫国避难。卫国和宋国隔着一条黄河，诗中写他想念家园的急迫心情：谁说黄河宽又宽，一根芦苇就可以带我渡到彼岸；谁说宋国远又远，跂起脚跟就能清楚地看见。谁说黄河宽又宽，其实不能容下一只小船。谁说宋国的路远又远，一个早晨就能走到国境边。语速急切，如奔流的黄河水。

后人便将"一苇"作为渡到彼岸的象征，禅宗的"一苇渡江"就

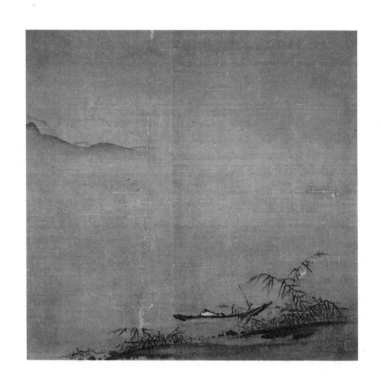

（传）马远 《苇岸泊舟图》 美国波士顿美术馆

暗用此意。

芦苇是一种平常的植物，却有特别的美感。它多傍水而生，溪岸边芦苇点缀，一丛丛，一簇簇，在微风的吹拂下，翩翩起舞，花意、舞韵、水影，令人难忘。秋风一起，苇花如雪，远远望去，苍莽一片，最

能勾起人生存的叹息，兴起人理想的企慕。中国艺术家多喜欢芦苇，爱它的苍莽，爱它的萧疏，爱秋日的芦苇灰色的茎、白色的花，爱它那冷寂的美。刘禹锡诗云："从今四海为家日，故垒萧萧芦荻秋。"芦为芦苇，秋天开白花；荻为荻草，秋天开紫花。芦荻萧萧，在如烟如雾的白色世界里，点点紫意飘动，诗人以如此美妙的境界，表现四海为家、天下太平的理想。

《诗经》中那绝美的篇章《蒹葭》，就是由芦荻（蒹是荻草，葭是初生芦苇）而兴发感叹的："蒹葭苍苍，白露为霜。所谓伊人，在水一方，溯洄从之，道阻且长。溯游从之，宛在水中央。"理想的企慕，就像这深秋里闪烁的芦荻，迷离恍惚，令你起无可名状的爱、无可奈何的情、无可释然的期待、无法放弃的追求。然而，你欲追求而无从获得，欲把玩而无从下手，才视处有，忽焉却无，如影闪烁，如梦飘忽，如烟缭绕，宛在水中央，可望而不可即，可求而不可得。

中国画家特别喜欢画待渡的题材。元代画家钱选有《秋江待渡图》，画面中间部分是辽阔的江面，空阔渺远，远处是绵延不绝的群山。近处，红树一簇，树下有人引颈眺望，而江面上隐约有一叶小舟前来，那就是待渡者的希望。江面空阔，小舟缓缓，这情势和人急迫的等待之间构成强大的张力。正是眼前渺渺秋江阔，隔岸扁舟发棹迟。钱选于上题诗道："山色空蒙翠欲流，长江浸彻一天秋。茅茨落日寒烟外，久立行人待渡舟。"

近景处的红树一簇，尤其耀眼，似从整个画面中跳出，虽不在画面中心，却是这幅画的"点醒处"。画家以红树象征莽莽红尘，以等待象征着性灵的腾迁，以待渡的过程象征着人绵邈的精神期盼。画家画的是现实生活中常见的待渡场景，表达的却是精神的待渡。

渡，就是度。在外者为渡，渡河的渡，在内者为精神的度，度到一个理想世界中。在佛教中，"度"之一字，非常重要。佛教中说摩诃般若波罗蜜，摩诃是大，般若（读 bō rě）是智慧，波罗蜜是度到彼

岸，意思是以大智慧度到彼岸。佛教修行要度自己，更要度众生。据说南宗六祖惠能接受五祖弘忍衣钵，弘忍让他快离开东山（今湖北黄梅），于是一直送他到九江，在九江渡口，二人上船。惠能说："我来渡（划船）。"弘忍说："还是我来渡你吧。"意含师父度他到彼岸。

不仅在佛教中，其实每个人都是需要"度"的，都需要这根灵苇，渡到理想的彼岸。因为人生活在世界上并不容易，从一定意义上说，生命本身就是一种困境。中国艺术，尤其是北宋以来的文人艺术（强调个性觉悟的艺术），特别强调表现这种困境以及如何从困境中超出的努力。我们在元代倪瓒的《容膝斋图》中可以看出，那幅画画寒林下的一个小亭，描写人生如"容膝"（时间的短暂和空间的渺小）的困境，并从中转出一种超越困境的情怀。

我们在李白《行路难》中，同样可以听到这样的心声：

> 金樽清酒斗十千，玉盘珍馐直万钱。停杯投箸不能食，拔剑四顾心茫然。欲渡黄河冰塞川，将登太行雪满山。闲来垂钓坐溪上，忽复乘舟梦日边。行路难，行路难，多歧路，今安在？长风破浪会有时，直挂云帆济沧海。

此诗是李白遇谗遭贬离开京城长安后作，大致作于天宝三年（744年）。诗写人生的挫折感，以及有理想者遭受挫折的必然性，为自己郁闷的心开解。

诗中写道，人生多歧路，总是艰难。前途多阻碍，常遇困境。有志难骋，有家难回；想渡黄河，冰塞大川；要登太行，大雪已封山；理想的风帆张开，总是驰向渺不可知的港湾。无所不在的冲撞，时时处处的不满，真使人常常要拔出长剑，四顾茫然；对酒当歌，心中有无尽的怆然。

人生是艰难的。畏惧，后退，就没有这种难的感觉，别人已经为

他准备好屈辱的田园。这样的感觉也不会住在麻木的心灵中，因为他已失落了生活的理想，没有愿望张起风帆。只有具有充沛生命力和瑰丽理想、拥有生命张力的人才有这样艰难的感觉。愿望有多大，艰难的感觉就有多深。

诗的主人就是这种头撞南墙而不回的人，他要渡过黄河，要登上太行，想那性灵的风帆飘到日边，希望乘长风破万里浪，直挂云帆济沧海。他不但选择有理想，他也愿意活在艰难中。

人生多歧路，漂泊中的人，是一个待渡者，一根金色的芦苇，就是心中不灭的希望。

花间一壶酒

李白《月下独酌》:

> 花间一壶酒，独酌无相亲。举杯邀明月，对影成三人。月既不解饮，影徒随我身。暂伴月将影，行乐须及春。我歌月徘徊，我舞影零乱。醒时同交欢，醉后各分散。永结无情游，相期邈云汉。

李白才情勃发，放荡不羁，为官受到排挤，深感朝中羁束，因而请求辞官，唐玄宗也认为他不是为官之才，便许之退隐山林。此诗就作于他离官后，时在天宝三年（744年）。诗写于一个落花如雨的暮春季节，诗人在这烂漫季节，驰骋他的天人之思。

此诗真扑扑有仙气。花间一壶酒，盛满了李白的浪漫、唐人的风韵，乃至中国传统艺术的独特精神气质。

浑浊的世界，不容有真性情的存在，被排挤的孤独的人，夜里最难将息。诗中无友而幻化出月、影，月、影与自己在醉意陶然的气氛中，组成一个世界，无情与有情相通，实物与虚景共在，云天与大地同体。诗人在绵邈的世界中放飞自己，虚幻的热烈一时间驱散了孤独和忧伤。诗人在醉意中"别造一世界"，这个世界是欢悦的天地，是一个"舞"的世界：我唱歌，月儿随着徘徊；我跳舞，影子围着零乱翩跹——它与冰冷的现实世界迥然不同。

然而，诗的深意在于，这样的生命之舞，只能在"影"中存在，他越疯狂就越萧瑟，越热烈就越孤独。想象与现实有云泥之别，挣脱现实只能在梦幻中、在醉意中。

张旭 《**古诗四帖**》（局部） 辽宁省博物馆

花间一壶酒，可以说是中国艺术的一个象征。花间是艺术，酒影中有一位艺术的创造者，在进行浪漫的创造。《庄子》中曾讲过这样一个故事，宋元君建了一处新宫殿，准备请画家为宫殿画壁画。众画家来到宫殿前，一一向宋元君作揖行礼，然后站到自己的位置上，舐笔和墨，等待国君发话。宋元君正准备宣布开始作画时，又来了一位画家，他也不行礼作揖，而是面对众人，无所顾忌，脱衣箕坐。宋元君说："这才是真画家，我的宫殿就由他来画吧。"这就是中国艺术史上为无数艺术家所推崇的"解衣盘礴"的故事。解衣盘礴，强调的是自由野逸的心灵境界，那里有酡然沉醉的生命飞舞。

　　陶然醉意成就了中国艺术的创造之旅。宋代诗人、书法家黄山谷写道："余寓居开元寺之怡思堂，坐见江山，每于此中作草，似得江山之助。然颠长史、狂僧皆倚酒而通神入妙，余不饮酒忽十五年，虽欲善其事而器不利，行笔处时时塞蹶，计遂不得复如醉时书也。"书者的笔僵硬了，风景再优美也是无用的，江山也帮不了他多少忙，并不是不喝酒就不行了，他缺少的是一股醉劲，没了这股醉劲，这性灵的穿透力就差多了，他感到"时时塞蹶"的原不是笔，而在于心，因为束缚心灵的东西多了。

　　唐代大书家张旭，是一位醉意陶然的舞者。历史上有关他生平的记载，烘托出一个活灵灵的癫狂艺术家形象。《旧唐书·贺知章传》说："有吴郡张旭，亦与知章相善。旭善草书，而好酒，每醉后号呼狂走，索笔挥洒，变化无穷，若有神助，时人号为'张颠'。"他是著名的"饮中八仙"之一。杜甫在《饮中八仙歌》说他："张旭三杯草圣传，脱帽露顶王公前，挥毫落纸如云烟。"张旭有一种自由洒脱的精神气质，酒中仙客，浊世清流。

　　这位饮中的"仙者"，其艺术生涯是与酒联系在一起的。传其每作书，必饮，没有酒，几乎就没有这位伟大书法家。大诗人高适说张旭："世上漫相识，此翁殊不然。兴来书自圣，醉后语尤颠。白发老闲事，

青云在目前。床头一壶酒，能更几回眠？"高适这时见到的张旭已经是老者，但仍不改这一痴癫的性格。

李颀在《赠张旭》诗中对这位草书大家有更细致的描绘："张公性嗜酒，豁达无所营。皓首穷草隶，时称太湖精。露顶据胡床，长叫三五声。兴来洒素壁，挥笔如流星。下舍风萧条，寒草满户庭。问家何所有？生事如浮萍。左手持蟹螯，右手执丹经。瞪目视霄汉，不知醉与醒……"从李颀的描绘来看，张旭性格豁达，不谋田产，不求官位，世事纷扰，视如飘萍，富贵显达，目为草芥。书法是他的生命，从幼时临池学书，到暮年白发苍苍，他对书法爱之弥笃。他沉醉在酒中，沉醉在书法世界里，也沉醉在他的自由天国里。

张旭不知醉与醒，如同陶渊明诗所说："有客常同止，趣舍邈异境。一士常独醉，一夫终年醒。醒醉还相笑，发言各不领。规规一何愚，兀傲差若颖。寄言酣中客，日没烛当秉。"一人终日清醒，知道斟酌得失，追逐功利；一人终日沉醉，超然世事之外。在陶渊明和张旭看来，到底谁醉谁醒，还真的很难说呢！张旭的醉与癫，与他脱帽王公前的高蹈不群有关，反映出盛唐期间独特的精神气象，唐人书法独具的魅力，也与此精神气质有关。"醉"使张旭的心灵有了穿透力。其实，为人为艺，都需要这样的穿透力。

清刘熙载说："诗善醉，文善醒。"真正的艺术创作是需要这醉意的，因为人们平时的心灵极易为"常"所包围，习以为常的法度裹挟着人的心灵，使人时时感到"下笔如有绳"，处处有束缚，点点凭机心，玩的是技巧，走的是前人的熟门熟路，无所不在的"法"控制着人，自己往往甘愿做"法"的奴隶。所以，在艺术这"花间"，我们需要这"一壶酒"，它使我们在"醉"中恢复了生命的创造力。

在醉意中，我们开始打自己井里的水来饮了，我们总是习惯于饮别人井里的水，以这样的水滋润心田，我们的心田种的是别人的庄稼，我们收割的是和别人一样、千篇一律的谷子。然而在"醉"中，我忘记

了别人的井在何处，忘记了跨入别人井坎的路。在饥渴中，蓦然从自己的井中汲水，原来这里也涌着甘泉。"君看古井水，万象自往还"（苏东坡诗），原来是这样令人陶然的世界。世界就在我迷离的眼光中，在我性灵的沉醉中，大地就在我的眼前广延，云霓就在我深心里激荡，我舔毫和墨，倏然飞舞，忘眼前之笔墨，失当下之绢素。我心在沉醉中融入世界，那岩石枯槎似乎都酣然如醉，那涧水飞瀑似乎都在向我惊呼。我变成了一只忘机鸟，在无边的天宇中自由翱翔。

石涛就是主张从自己井中汲水的艺术家。他在一则题兰竹的诗中写道："是竹是兰皆是道，乱涂大叶君莫笑。香风满纸忽然来，清湘倾出《西厢》调。"正是清泉落叶皆音乐，抱得琴来不用弹。一幅画就是一部《西厢记》，其中繁弦急管，燕舞花飞，有迷离恍惚之美。他曾有诗写道："大叫一声天地宽，团团明月空中小。"在啸傲中解除一切束缚。他说："画有南北宗，书有二王法，张融有言：不恨臣无二王法，恨二王无臣法。今问南北宗，我宗耶？宗我耶？一时捧腹曰：我自用我法。"这位苦瓜和尚在大叫中作画，把一切的法都丢到了九霄云外。他说："我写此纸时，心入春江水。江花随我开，江水随我起。"痛快淋漓的情性挥洒，成就了这位独创派大师。

清代画家恽南田有则题画跋说："群必求同，同群必相叫，相叫必于荒天古木，此画中所谓意也。"群与同是两个欣赏层次，鉴赏者在画中感到"群"，唤起似曾相识的感觉，它就是我心中所思，我不能言，它为我言之。"同"则是在意与之通、心与之合的基础上产生的更深层的心理活动，"群"是有意识的，是"思"的结果，而"同"则是无意识的契合。创作者此时忘记了自己的所在，消解了我与对象之间的界限，心灵随世界的节奏而旋转。所以有"叫"——叫是一种灵魂的震撼，是一种醉意的生命舞蹈。画中的意使我癫狂，我在画之意中癫狂，我使画意癫狂。南田似乎还嫌不够，又写道，"相叫必于荒天古木"，设置了一个境界，在荒天古木中，四际无人，空山荒寂，一人奔跑其中，

对着苍天狂叫，斯境有斯人，真是万古唯此刻，宇宙仅一人。在陶然沉醉中，放飞自己的灵魂。

　　花间一壶酒，艺术是美妙的作业，需要有陶然沉醉的功夫。

木樨花开了

唐代的庞居士是药山惟俨大师的弟子,对禅有精深理解。一次他到药山那里求法,告别老师后,老师命门下十多个禅客相送。庞居士和众人边说边笑,走到门口,推开大门,但见得漫天大雪,纷纷扬扬飘落,乾坤在一片混莽中。众人都很欢喜。庞居士指着空中飞雪,不由得发出感慨:"好雪片片,不落别处。"有一个全禅客问道:"那落在什么地方?"被庞居士打了一掌。

这是禅宗中最美妙的故事之一。庞居士的意思是,好雪片片,在眼前飘落,你就尽情领纳天地间的这一片潇洒风光。好雪片片,不是对雪作评价,而是一种神秘的叹息,这叹息融入雪中,化作大雪片片飘。不落别处,他的意思不是说,这个地方下了雪,其他地方没有下,而是不以"处"来看雪,"处"是空间,也不以时来看雪,如黄昏下雪、上午没下之类的描述,以时空看雪,就没有雪本身,那就是意念中的雪,那是在说一个下雪的事实。

大雪飘飘,不落别处,就是当下即悟。它所隐含的意思是,生活处处都有美,只是我们看不见而已,我们抱着一个理性的头脑、有目的的念头,处处去追逐,处处去较真,将世界当作我们的"对手",那就无法发现这世界的美。其实现实生活中的人,他们的心态常常像这位全禅客一样,对眼前的好雪片片视而不见,纠缠在利益中、欲望中、无谓的计较中,让世界的美意从我们眼前滑落。

不是世界没有美,而是我们常常没有看美的眼睛,我们被重重迷雾遮蔽了。

心灵的迷雾并不是别人带来的,而是自己设置的。如佛学所说,一

切众生，都有佛性。每个人心中都有佛，都有成佛的可能。从人的根性上说，都有这干净根性，它是不可污染的，只是常常被遮蔽罢了。

李商隐的《木兰花》写道：

> 洞庭波冷晓侵寒，日日征帆送远人。几度木兰舟上望，不知元是此花身。

表面看来，这首诗并没有什么特别，其实颇有深意。驾着一叶小舟，日日在凄冷的洞庭湖上划行，去寻找理想中的木兰花。其实他驾着的就是木兰小舟，他就在木兰舟中，他所追求的就在他的左右，就在他的生命中。每个人生命中都有这木兰清香，但我们常常将它忘记了，我们向外寻求，却不从内心中做起，舍近求远，舍本逐末，永远处在茫然无序的流转中。如禅门那首著名的诗偈所说："尽日寻春春不归，芒鞋踏破陇头云。归来笑捻梅花嗅，春在枝头已十分。"春就在你的枝头，你的心头。片片好雪看不见，一树梅花空枝头，实在令人惋惜。

黄庭坚有一次去拜见黄龙派的祖心禅师，祖心一时高兴，问了他一个问题："孔子对弟子说，'吾无隐乎尔'（我对你们没有任何隐藏），这话怎样理解？"黄庭坚正准备回答，祖心制止他："不是，不是。"黄庭坚不解。两人接着到山间散步，当时正好木樨花（即桂花）开，清香四溢，祖心说："你闻到木樨花香了吗？"黄庭坚说："我闻到了。"祖心说："吾无隐乎尔。"黄庭坚当下大悟。

祖心的话很隐晦，但意味深长。在禅宗看来，人常在遮蔽中，人的真性之所以会被遮蔽，是因为自己为自己制造了太多的生命迷雾，人们在烟雾迷蒙中生活，在幽暗中前行，说不完的争斗，道不尽的占有，无法摆脱的性情纠缠，难以放下的高低尊卑斟酌，都肆意地给洁白的心灵涂上了脏乱的颜色。就这样，世界的意韵离我们远去，生命的平和也无影无踪。

一悟之后，遮蔽消除，人们突然来到一个充满意义的世界。这里一片澄明，一片光亮，如同木樨花开，清香四溢，心灵沐浴在一片香光中。将心中的那层遮蔽揭去，归复本心。不是为生命制造了阳光，而是那里本来就有阳光，每一个人的生命都是一盏灯，都有绰绰灵光。

黄庭坚有诗写道："八方去求道，渺渺困多蹊。归来坐虚室，夕阳在吾西。"为了追求真知，四处去追寻，前路漫漫，阻隔重重，但最终还是没有追求到。带着沮丧的心情，回到家中，坐在"虚室"——洁静空灵的世界里，无所追求，放下了心中的一切。忽而窗外一抹斜阳照彻，他坐在一个金色的世界里，他所追求的东西就在这金色的光明中。

有一副对联这样写道："天何言哉春雨一帘芳草润，吾无隐尔秋风满院木樨香。"前一句说天地云行雨施、自然而然的道理，如孔子所言"天何言哉，四时行焉，百物兴焉"；后一句写木樨花香的话，所引录的就是祖心和山谷对话的典故。前后两句的意思又是相通的，归复本心，其实就是归复生命的本然节律，自然而然。

这样的思想，给中国艺术家极大的启发。清代画家戴醇士将其概括为"吾隐吾无隐，空山花自开"。在无遮蔽的心境中，没有任何特别之处，只是自己从世界的对岸回到世界中。

往常我们习惯站在世界的对岸看世界，我们是世界的观照者，而不是世界的存在者，世界在我的对岸，我用自己的意念打扮世界，得到的是一个虚假的世界。回到世界之后，鸟自飞，水自流，云自飘渺，花自窈窕。正所谓青山自青山，白云自白云，青山不碍白云飞。一切都是自在兴现。中国传统艺术追求的境界，其实就是要将这个原样的世界呈现出来罢了。

艺术创造需要发挥自己内在的创造力，将心中的木樨香味引出。

钟起寒山寺

诗人艺术家能听到历史回声，发现历史背后的生命逻辑。

日本 17 世纪大诗人松尾芭蕉有俳句云："蛙跃古潭中，静潴传清响。"青蛙一跃，跳入千年古潭中，打破平静的水面，传出清逸的响声。这首被视为体现日本文化精髓的俳句，其实说的就是历史的回声。

这历史的回声，是在沧海桑田永恒运转中谱写出的音律，是对执迷于追逐的挣扎者发出清晰的忠告，给经历苦难和无奈的人送去安慰。荡漾在这历史回声中，被知识、欲望弄得疲惫不堪的人，终于得到了安宁。

回声，作为物理学术语，是声音在传播过程中，碰到大的反射面撞击所传回的声音，是区别于原声波的一种声音。如天坛的回音壁就以回声闻名。而这里所说的历史"回声"，它的原声波是世界的生生灭灭，是经历无穷毁坏和新生的生命激荡过程。这历史回声，是经历磨难、真正能体会生命的人听到的沧桑回响。

唐代张继《枫桥夜泊》这一千古绝唱，所写的就是这历史的回声。

"月落乌啼霜满天，江枫渔火对愁眠。姑苏城外寒山寺，夜半钟声到客船"——月儿西沉，归巢的乌鹊惊魂未定，忽啼叫起来，秋末时分的一个夜晚，霜重天冷，江面上渔火点点，映照着岸边的江枫闪烁不定。在枫落吴江冷的气氛里，一艘远道而来的小船静静泊岸，客船中的人对着凄冷的江面，满腹清愁被搅动。小船停泊处，靠近苏州城外幽深的寒山寺，漂泊者伴着远处古寺里夜半的钟声轻轻入眠。

《枫桥夜泊》如同马致远的《天净沙》，说人生漂泊的际遇，呈现人类在命运沧桑中的无奈和释然的智慧。沉沉的夜，搅动着沉沉的乡

愁，沉沉的乡愁更触动游子敏感脆弱的心灵，只有那寒山寺的夜半钟声可以抚平人纷乱的心。

这响彻姑苏城的夜半钟声，是平灭历史沧桑的回声。寒山寺这座六朝时营建的古刹，曾经饮领唐初高僧寒山拾得的法乳，沐浴过这座古城的血雨腥风，诗中所呈现的古雅清澈的境界，具有历史的纵深感，漂泊天涯的小船进入港湾，获得安宁，都是从沧桑中淬炼出的。

寒山寺的钟声，这深沉的安宁，一如陶渊明的"遥遥望白云，怀古一何深""俯仰终宇宙，不乐复何如"，都是纵望宇宙，俯仰人生，将自我放在缅邈时空中，放在宇宙的大循环中，内心里渐渐弥散开来的体验。他们的颖悟，是从人生的颠簸、命运的捉弄中得出的，是痛苦中的醒悟，是激荡中的平宁。

沧海桑田，变化无已，艺术家希望自己的书写成为捕捉历史回声的声呐系统，为启示生命而用。这里有痛苦的呜咽，有无奈的怅惋，有惆怅兮自怜的安慰，更从中转出一种透脱的情怀，发而为坚韧的生命意志，无畏地与历史相对，汇合于生命洪流，无怨无悔。

唐宋以来的中国艺术，尤其是文人艺术，在一定程度上说，简直就是制造沧桑的劳作。文人艺术的当家调子，不是满目繁花艳阳天，而是满面尘灰烟火色，一副沧桑面目。枯木寒林，寒山瘦水，枯荷满塘，断墙残垣，古井旁的暗泣，芭蕉下的呻吟，节令多在晚秋，光影总是暮色，真是一天的寂寞，无边的沉静。

艺术中重视沧桑气氛的创造，至少有三个特点：一是时间性，沧桑是一个与时间相关的词语，说沧桑，就是说经历漫长的时间过程；二是苦难味，镌刻着苦难和毁坏的痕迹，饱孕着人无法控制、不可左右的无奈；三是神仙气，岁月摩挲，虽有斑斑陈迹，道道刻痕，但它仍然确实地存在着，说沧桑，就是说历经磨难仍然存在的不灭精神。

文人艺术要在广阔历史时空中看人的存在，在生生灭灭轮转中寻找超越的智慧。寒山瘦水，寂天寥地，都是艺道中人留下的心语，艺术

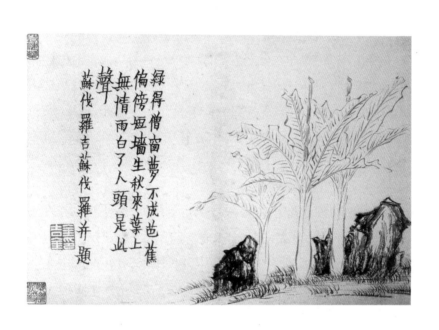

绿得僧窗梦不成芭蕉
偏傍短墙生秋来叶上
无情雨白了人头是此
声
苏伐罗吉苏伐罗并题

金农 《短墙芭蕉图》 沈阳故宫博物院

家以面目沧桑的即景告诉人们：世界上没有绝对的圆满，存在就意味着不在，物化的世界无法保全，永驻光辉只能在痴念中，必须跳出生灭的表象，追求变化表象背后的恒定存在。

清初画家龚贤（号半千）的山水向来以高妙的构思为人所重。翁方纲挚爱龚贤画，其《龚半千画》诗云："借问半亩园，苔石谁位置。减斋老子诗，未拈第一义。钟阜伞峰间，磊落空苍气。淡无尘事接，所造乃幽异。欲穷北苑旨，粗赏清溪意。寒山拾得禅，钟起千山寺。"

半亩园是龚贤晚年在金陵清凉山的住所，诗中想象画家的这处所，"苔石无位置"，古人造园强调"石无位置"，这里形容龚贤萧散而远离世俗的风姿。诗中说"减斋老子诗，未拈第一义"，减斋说的是杨万里的减斋体，意思是，从形式的简括上，并不能穷尽龚贤画的要义。龚贤画妙在天地间那一种磊落空苍之气，以"幽异"的意象世界乱入苍茫，脱略世相，别造另一种时空。

诗中所言的"钟起千山寺"极有意味：龚贤在暮鼓晨钟的清响中去寻觅人生命的节奏。不是说他的佛教信仰，而是说他的画有一种独特的时间感，有荡却历史风烟的性灵清澈。外在时间在流淌（人生活的时空），历史的风烟在舒卷（人被置入的历史世界），还有一种时间，这是属于他所发现的生命世界，在阵阵松涛中，在暮鼓晨钟里。

钟起千山寺，这是文人艺术中一种独特的时间观念。普通人"听漏"辨时，有才学的人"读史"明世，山里人"不知有汉，无论魏晋"的质朴生活，而艺道中人，则融入"钟起千山寺"的世界里，它从春花秋落的自然时间里，从血雨腥风、波翻云谲的历史中超出，觅得一种在天地间抖落的大开合。

细雨打芭蕉，唐宋以来诗人艺术家挚爱此境的创造，其实就是要听历史的回声。种蕉可以邀雨，蕉为得雨而种，细雨打芭蕉，任它撕扯自己的内心。清代画家、"扬州八怪"之一金农一生挚爱此声。他的自度曲《蕉林听雨》写得如怨如诉：

翠幄遮雨，碧帷摇影，清夏风光暝。窦石连绵，高梧相掩映。转眼秋来憔悴，恰如酒病。　雨声滴在芭蕉上，僧廊下白了人头，听了还听。夜长数不尽，觉空阶点漏，无些儿分。

在他看来，人生如置身芭蕉林，空而不实，人生无尽的痛苦和无奈，原是执着于空如芭蕉的色相世界所造成的。白头人，指被岁月沧桑折磨成的衰朽存在，在僧廊里，听雨滴芭蕉的声音，从白天听到夜晚，从痛苦听到释然，听到天地一体，雨滴芭蕉声和空阶滴漏声混为一体，这时候，人与世界的区隔全然不存，他听到了宇宙的回声——从心底里发出的人为什么活着的声音。

这回声，就荡漾在金农的艺术中。沈阳故宫博物院藏金农《画吾自画图册》十二开，其中一开画怪石丛中芭蕉三株，亭亭如盖，上题一诗："绿了僧窗梦不成，芭蕉偏傍短墙生。秋来叶上无情雨，白了人头是此声。"芭蕉者，空幻也（《维摩诘经》说："是身如芭蕉。"用芭蕉的易坏、中空来比喻空幻），无情雨滴，说的是世相。白了人头是此声，是因从细雨滴芭蕉声中，听出了沧桑，听出了无奈，丈量出人生命资源的匮乏。

唐书僧怀素家贫无纸，在故里周围种蕉万余，以供挥洒，种蕉代纸，蕉雨墨汁淋漓，他由此悟得书法境界，在"芭蕉中空"中体会他的书道真意。金农也在雨打芭蕉中，听出生命的短暂，听出世相的无情。滴漏声在外，重重的敲击在内。人如果不醒悟，更漏的延续，细雨芭蕉的滴滴敲打，人生意义将会渐渐"漏"尽，以至枯竭。

金农自度曲《忆吴兴道场山中》云："松阴路转，便有好山满眼。日千变，青青难辨。僧扉午后开，池荒水浸苔，梅花下，只我一人走来。"香氛，独影，青苔历历的路，寂寥的山林，梅花下，只我一人走来，从那日日变化、处处纠缠的世界走来，走到一片清澈中。他要让自己的生命真正"洒脱"起来。

他不做时间的奴隶，要管领秋光。其《题秋江泛月图》诗写道："小艇空江，一人清彻骨，恍游冰阙，弄此古时月。管领秋光，平分秋色。便坐到天明，不归也得。"管领秋光的人，是超越时间的人。古时的月，现在的月，平分秋色；宇宙的光，生物的光，都是我的生命之光——他便沐浴在此光中。

细雨打芭蕉，是超越历史表象的生命回声。艺术需要一种历史的纵深感，不是对历史事件的表面记录，而要发现历史背后的真精神。

人们说历史，其实有三种不同的历史：历史事实存在本身；被书写的历史；还有世界运转背后的东西，看起来改变其实并未改变，看起来不存在仍然存在，它是表象背后存在的书写，是天书——天的书写，是青山不老、绿水长流的书写，是专门吞噬功名富贵、沽名钓誉欲望的书写。

第一种历史是自然演进的过程。第二种是被知识和权力所书写的历史，人们说历史，主要说的是这个历史，我们生而进入这个世界，不，是进入历史中，其实就是进入被知识书写的历史中。第三种历史就是让你校正目光，回到真实存在中，从权力的、知识的历史中走出，回复生活本身，回到那人之为人的自然节律中，以柔软的身段，调整自己的状态，然后好好活着，活一个短暂又绵长的人生，活一个乏味又有意义的人生。

这就是寒山寺钟声传递出的声音。

万壑松风

朱光潜先生在谈到审美态度时，曾以古松作比喻，说人们对待古松有三种态度：古松是什么样的松树，有多少年份了，这属于科学的态度；古松有什么样的用处，这是功利的态度；而我来看古松，不在乎它是什么样的树、有什么样的用处，人用欣赏的眼光来看待古松，发现古松是一种美的形式，能给人带来美的享受，这是审美的态度。在审美态度中，古松成了表现人们情趣的意象或者形象。

其实，在中国美学和艺术观念中，存在着与以上三种态度都不同的情况，可以称为"第四种态度"：它当然不是用科学、功利的眼光看待古松，也不是以审美的眼光看待古松，发现它如何美，如何符合形式美感等，在这里，审美主体和对象都没有了，古松在这里根本就不是审美对象，而是一个与我生命相关的宇宙。我来看古松，在山林中，在清泉旁，在月光下，在薄雾里，古松一时间"活"了起来，古松成了一个瞬间形成的意义世界的组成部分，我的"发现"使古松和我、世界成了息息相关的生命共同体。就像元代画家倪云林的《幽涧寒松图》，画中的古松，是这个空灵悠远世界的活的存在，而不是具有形式美感的审美对象。

这第四种态度，是一种"生命的态度"，一种用"活"的态度"看"世界的方式，或许"看"还容易与外在观察混淆，称之为一个"活"的"呈现"世界的方式也许更合适。之所以说它是"生命的态度"，是因为它的核心是将世界从对象化中解脱出来，还其生命的本然意义。

这里的"态度"，又可以说是无态度，它的观照方式其实就是要去除态度——人没有情感的倾向性，或者说是"不爱不嗔"。爱有差等，

嗜有弃取，都没有摆脱控制物、将物对象化的方式。第四种态度并不是为了获得美的知识，而是安顿心灵。就像虞堪评倪云林的长松之作《惠麓图》所说："天末远风生掩冉，涧流石间绝寒清。因君写出三棵树，忽起孤云野鹤情。"长松等所构成的活的世界，震撼着人的性灵，兴起人的孤云野鹤情，是人和这个世界的对话。

人是世界的一分子，但在知识的系统中，人总是站在世界的对岸看世界，世界在人的对面，是被人感知的存在物（科学的）、消费的客体（功利的），或者是被人欣赏的对象（审美的），人用这样的态度看世界时，好像不在这世界中，人成了世界的控制者、决定者。中国美学要建立的"生命的态度"，是要还归于"性"和"天"的，也就是由世界的对岸回到世界中，回到共成一"天"的生命宇宙里。

中国美学崇尚的这种境界，很早就引起了人们的注意。三千多年前，伟大的音乐家伯牙随老师成连学琴，学了很多年，就是没有达到心神会通的境界，老师说："我没有办法带你达到很高的境界，不如让我的老师来教你吧。"他将伯牙带到海边，成连让伯牙等候，他去请老师。

伯牙在这里等啊等啊，就是不见老师以及老师的老师来。他看着茫茫大海，放眼绵绵无尽的松林，不由得拿起琴来弹，琴声在山海间飞扬，在天地间飞扬，汇入阵阵松涛中。他忽然明白了老师的意思——成连所介绍的这位老师就是天地宇宙。音乐不是简单的艺术，而是人与天地宇宙晤谈的工具，他向茫茫大海诉说着寂寞，对着阵阵涛声传递着忧伤。这时，他与天地之间的界限突然间消失，他像一只山鸟，陪着清风，沐着灵光，在天地间自在俯仰。

这个传说，强调的不是师法自然、模仿外在对象的道理，而是融入世界的智慧。

"松下问童子，言师采药去。只在此山中，云深不知处"，取云霞为侣伴，引古松为心知。"明月松间照，清泉石上流"，流出一缕生命的悠长。中国艺术的寂寞空山，往往是在松下写就的。

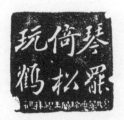

文彭 《琴罢倚松玩鹤》 西泠印社

古人有"万壑松风清两耳，九天明月净初心"的说法，松涛太古，明月初心，其实就是要人放下知识、情感等沾滞，融入自然的节奏。明代画家沈周有诗云："松风涧水天然调，抱得琴来不用弹。"这联诗说的也是人融入世界、与世界为一体的境界。携来一把琴，坐于松下，抱琴欲弹，忽听松涛阵阵，飞瀑声声，竟然忘记了弹琴，自己融入了世界的节律中。《二十四诗品·典雅》中描绘的"眠琴绿阴，上有飞瀑"也是此境，枕琴看飞瀑，琴未打开，天地为之弹奏，融入阵阵松涛中。

"琴罢倚松玩鹤"，是明代篆刻名家文彭所刻一枚印章的印文，印款记载一段特别的生命感受：

> 余与荆川先生善，先生别业有古松一株，蓄二鹤于内，公余之暇每与余啸傲其间，抚琴玩鹤，洵可乐也。余既感先生之意，因检匣中旧石篆其事于上，以赠先生，庶境与石而俱传也。

荆川先生，指明艺术家唐顺之。印款中所说的"境"，不是叙述他与唐顺之相聚的故事，而是记录他们在瞬间生成的体验里所创造的生命宇宙。读此印款，玩味它的刀法笔意，似进入他们相与优游的世界，悠扬的琴声，在古松间回荡，宾主啸傲其间，抚琴玩鹤自乐。古松下的盘桓，琴声与舞鹤的浮荡，他们的心腾踔在古今天地间。

这就是活泼自在的"第四种态度"。

山静自有日月长

有人说，当代人最稀缺的产品，就是宁静了。站在街市中，似乎有一切都是呼啸而过的感觉。在急速的社会变化中，人们有时似乎感到，自己被强行押上奔驰的列车，开始一段慌乱的旅行，无数的惊奇从眼前掠过，心也随之躁动起来；无数的流光溢彩在面前闪烁，一股浮躁气便油然兴起。宁静对于现代人来说，往往意味着一声叹息。

中国艺术是强调静的。宋代罗大经在《鹤林玉露》中写道：

> 唐子西云："山静似太古，日长如小年。"余家深山之中，每春夏之交，苍藓盈阶，落花满径，门无剥啄，松影参差，禽声上下，午睡初足，旋汲山泉，拾松枝，煮苦茗啜之……出步溪边，邂逅园翁溪叟，问桑麻，说粳稻，量晴校雨，探节数时，相与剧谈一晌。归而倚杖柴门之下，则夕阳在山，紫绿万状，变幻顷刻，恍可人目。牛背笛声，两两来归，而月印前溪矣。味子西此句，可谓妙绝。然此句妙矣，识其妙者盖少。彼牵黄臂苍、驰猎于声利之场者，但见衮衮马头尘、匆匆驹隙影耳，乌知此句之妙哉！

这一段描绘，道出了很多艺术家的心声，明清以来很多艺术家画过罗大经所描绘的这种境界。

罗大经提到的"山静似太古，日长如小年"一联诗，是北宋末年被称为"小东坡"的诗人唐庚所写。这联诗所表达的境界，成为传统艺术的一种理想世界。

时间是一种感觉，阳春季节，太阳暖融融的，我们感到时间流淌

慢了下来。苏轼有诗说："无事此静坐，一日似两日。若活七十年，便是百四十。"在自然、平和的心境中，似乎一切都是静寂的，一日似两日，甚至片刻有万年的感觉。正所谓"懒出户庭消永日，花开花落不知年"（郑元明诗）。

躲进山林，并不意味着宁静。重要的是心灵的静。在传统艺术中，静的内涵大体有三：一是安静，它与喧嚣相对，主要指外在环境的安静。二是平静或宁静，主要指心灵的平和，与纷扰、躁乱相对。此外，还有一种静，它指人本然清静的根性，老子将此称为"虚静"。《老子》十六章说："致虚极，守静笃。万物并作，吾以观复。夫物芸芸，各复归其根。归根曰静，静曰复命。"此"虚静"，在"归根"，在"复命"——归复生命的本然状态。

韦应物《咏声》诗说："万物自生听，太空恒寂寥。还从静中起，却向静中消。"在至静至深的寂寥中，万物自生听，一切都活泼泼地呈现。苏轼所说的"君看古井水，万象自往还"也是如此，古井水，也就是不生不灭的永恒状态。明王廷相《感兴》诗云："一琴几上闲，数竹窗外碧。帘户寂无人，春风自吹入。"在一个寂寞宁静的世界里，春风自吹入，生机皆盎然。

这三种静又是相互关联的。外在气氛的安静，可以促使人心灵的宁静，在宁静的心灵中，与世界融为一体，与寂寞的永恒宇宙之静融合。对于一个有心灵定力的人来说，他可以拉上一道心灵的帘幕，将一切纷纷扰扰隔去，一颗宁静的心，就是一面映照世界真实的明镜。

明代沈周的《策杖图》，其实表现的就是这永恒的静。其中题诗道："山静似太古，人情亦淡如，逍遥遣世虑，泉石是霞居。云白媚涯客，风清筠木虚……"沈周一生在吴中山水中徜徉，几乎足不出吴中，这样的地理环境对他的画也产生了影响。在太湖之畔，在吴侬软语的故乡，在那软风轻轻弱柳缠绵的天地，艺术也进入了宁静的港湾，吴门画派的静，显然和地域有关系。

沈周《夜坐图》(今藏于中国台北故宫博物院),有一段长长的跋文,通过细腻的体验,来说"静"的智慧,对理解这三种不同的"静"很有帮助:

> 寒夜寝甚甘,夜分而寤。神度爽然,弗能复寐,乃披衣起坐。一灯荧然相对,案上书数帙,漫取一编读之,稍倦,置书束手危坐。久雨新霁,月色淡淡映窗户,四听阒然。盖觉清耿之久,渐有所闻……于今夕者,凡诸声色,盖以定静得之,故足以澄人心神情而发其志意如此。且他时非无是声色也,非不接于人耳目中也,然形为物役而心趣随之,聪隐于铿訇,明隐于文华,是故物之益于人者寡而损人者多……

夜深人静一灯荧然,由外在静(环境)到内心安静(心情),再由内心的安静到静听造化声音,体味至深至静的宇宙,咀嚼个体"自得"的欣喜(根性),臻于声绝色泯、无内无外、物我合一的境界。沈周描述三种静的关系,渐次深入,这是他的灵魂静修功课,修得一种平和,修得一种欣喜。

中唐五代以来,中国艺术中追求的"静"的境界,正是这深层的"静"——让生命本然真性自在展现的境界。文人画有一种"静气",所突出的就是这不生不灭的智慧。

中国艺术在静中追求生命的跃动。从奔驰的时间列车上走下,走入静绝尘氛的境界,时间凝固,心灵由躁动归于平和,一切目的性的追求被解除,人在无冲突中自由显现自己,一切撕心裂肺的爱,痛彻心扉的情,种种难以割舍的拘迁,处处不忍失去的欲望,都在宁静中归于无。心灵无迁无住,不沾不滞,时间的因素荡然隐去,此在的执着烟飞云散,此时此刻,就是不生不灭的宁静。

"马蹄不到清阴寂,始觉空山白日长",这是明代画家文徵明的诗。

沈周 《夜坐图》 中国台北故宫博物院

文徵明的画偏于静，他自号"吾亦世间求静者"——他是一个追求静寂的人。他为什么要追求静寂？因为在静寂中才有天地日月长，才有深心的平和。在深心的平和中，忘却了时间，艺术家与天地同在，与气化的宇宙同吞吐。

《真赏斋图》是文徵明的代表作品之一。画茅屋两间，屋内陈设清雅朴素，几案上书卷陈列，两老者坐对相语。正是两翁对坐山无事，静看苍松绕云生。门前青桐森列，修篁历历，左侧画有山坡，山坡上古树参差，而右侧则是大片的假山，假山中有古松点缀，细径蜿蜒，苔藓恣意而生，静气笼罩着的这个世界，就是他的生命栖止地。

中国艺术将静和净联系在一起，只有在洁净无尘的心灵中，才会有真正的宁静。要得到心灵的安宁，必须从荡涤心灵尘埃做起。唯有胸中无一物，方能坐观天地得景全；唯有心灵如明镜，才能映照世界的无边妙色。躁动，是因为心中藏着过多的欲望；浮躁，是源于在奢华的招引下，太迷恋于很难走通的生命捷径。

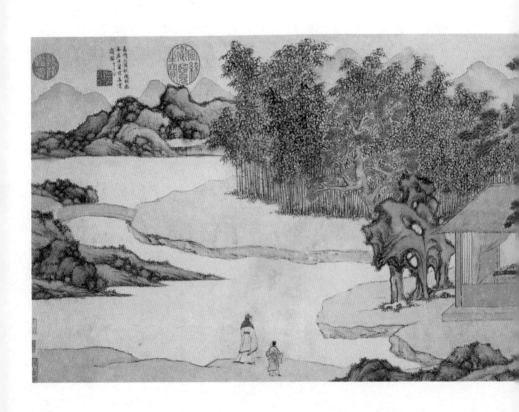

文徵明 《真赏斋图》 上海博物馆

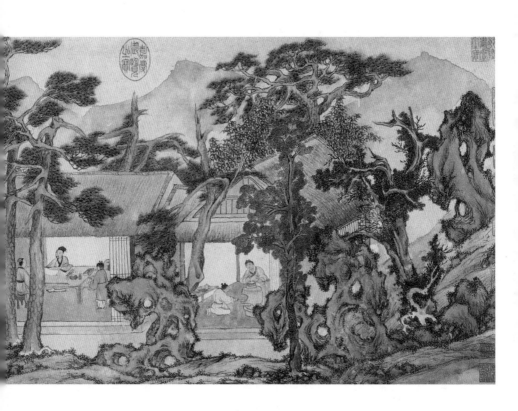

那个雪溪中的夜晚

王羲之的七个儿子中，两个儿子很有名，一个是第五子王徽之，字子猷；一个是第七子王献之，字子敬。人们都知道"二王"，知道王羲之和王献之的书法有很高成就，王子猷却很少为人提起。其实子猷所具有的崇高人格境界，绝不在"二王"之下。

在中国绘画史上，有不少画家画过"山阴访戴图"，传世的王维《雪溪图》，画的就是这个故事。北宋画家崔白、郭熙，元代画家黄公望等，都有过此类作品。山阴访戴，说的就是王子猷的故事。王子猷在山阴时，一天夜晚，天下大雪，他推开门，但见得漫天雪片纷纷扬扬地飘下，他对着大雪独自酌酒，四望皎然。醉意中，踏雪蹀步，口中轻吟着左思的《招隐诗》，吟到"非必丝与竹，山水有清音"的清词丽句时，忽然想到了朋友戴安道，想到如此良夜，怎能不与之共享？戴是当时著名的雕塑家，此时正在剡溪，离山阴有相当的路程。他急命家人驾小舟去访问，小舟几乎在雪溪中走了一夜，快到戴的住所了，他却命船家返回。人们问其原因，他说："吾本乘兴而行，兴尽而返，何必见戴！"

山阴访戴，并未见戴，这样一个简单的故事，被画家、诗人，甚至哲学家大加渲染，成为个性张扬的典型例证，也成为那个风华卓绝时代的标记。人说魏晋风度，山阴访戴最称其名。李白有诗云："日落沙明天倒开，波摇石动水萦回。轻舟泛月寻溪转，疑是山阴雪后来。"山阴访戴彰显出王子猷的人格境界，也体现出晋人的气象。后人有所谓"访戴何如莫访休，清谈生忌晋风流。渡江一楫无人画，多重王家剡雪舟"的诗，就表达了这样的看法。

王子猷的雪舟，载的是人内在的生命冲动。"吾本乘兴而行，兴尽

（传）王维 《雪溪图》 中国台北故宫博物院

而返"，"兴"——人真实的生命感动，每个人的内心都有这样的生命冲动，但我们并不常常给它合适表达的机会，因为在所谓"文明"的世界中，虚与委蛇常常成为流行颜色，交换着经过重重矫饰的文本成为我们的拿手好戏，我们习惯于时代脚本所赋予的戏文，却忘记自己真实的生命感受。我们将真实的生命冲动压住，以致最终都难以发现它的存在。

在那样一个洁白的夜晚，在雪月并明的世界里，雪溪泛着诗情，雪舟也带着醉意，载着这位满心欢悦的访客，在如花的世界中前行。一路上，他看着雪片无声落下，听着溪水淙淙流去，回忆起和友人茶熟香温中的款款笑语，一时间，山阴雪后的这位诗人再也无法控制自己，内心中潜藏的活力迸发出来，对雪国的痴迷，对友人的眷恋，对世界的温情，化为宇宙间华美的乐章，在月光下飞扬。

王子猷"兴"的生命感动，正像乃父王羲之所说："吾辈当以乐死。"

黄公望 《剡溪访戴图》 云南省博物馆

王氏一门可谓情种。王羲之有诗云："群籁虽参差，适我无非新。"人为情而生，为情而死，总不能少了这个"情"字。他爱人类，爱自然，爱历史，更爱艺术。魏晋风度，由"一往情深"铸就。

王献之也笃于情，淡于物。对自己所爱重的人或事，有一种近于痴的情愫。他妙解音律，对山川风物有一种发自内心的爱恋。他曾说："从山阴道上行，山川自相映发，使人应接不暇。若秋冬之际，尤难为怀。"这个"尤难为怀"中体现的"一往情深"，被宗白华先生视为晋人最高的人情美。

徽之与其弟献之是诗、乐上的知己。子敬病故，家人不敢告诉子猷，后来他还是知道了，也不哭，来到弟弟灵前，拿起弟弟生前喜爱的琴，坐灵床上弹之，琴弦断了，子猷掷琴地上，说："子敬！子敬！人琴俱亡！"悲痛欲绝，几天后，王子猷也离世了。二人"一往情深"如此——世间若无此情缘，天地都为之寂寞。

八大山人晚年杰作《安晚册》中有一幅画，画一巨石，略有其意，石无险峭危殆之象，笔势轻柔，倒是圆劲可爱，略向右，画小花一朵，向石而倾斜，竟然有拜倒之势。二者一大一小，相互呼应，趣味盎然。八大山人题有一诗：

闻君善吹笛，已是无踪迹。乘舟上车去，一听主与客。

这幅画画的就是王子猷的故事。子猷有一天出远门，舟行河中，忽听人说，桓伊（子野）当天也经过这里。桓伊善吹笛，其技艺举世闻名，人称"桓笛"。子猷非常想听他吹奏笛子。但子猷和桓伊并不相识，而桓伊当时的官位远在子猷之上，子猷并不在乎这一点，就命家人去禀告桓伊，询问能否听到他的笛声。桓伊知道子猷的美名和情性，二话没说，就下了车，来到子猷小舟经过的河边，坐在胡床上，为他奏了三支曲子。子猷也不下船，就在水中静静地倾听。这悠扬的笛声荡漾在岸

边、水里，荡漾在天地间。奏毕，桓伊便上车去，子猷便随船行。二人自始至终没有说一句话。

八大山人非常倾心于这样的境界，在这境界里，语言遁去了，权势遁去了，利欲遁去了，一切人世的分别都遁去了，唯留下两颗灵魂的絮语。《世说新语·任诞》说："桓子野每闻清歌，辄唤'奈何'！谢公闻之曰：子野可谓一往有深情。"谢安所推崇的这位音乐家，心灵敏感脆弱，每每听到哀婉的歌曲，竟然说："我该怎么办？我该怎么办？"他无法将息自己的心灵。他和子猷都有一颗真诚敏感的心，那没有被虚与委蛇吞噬的本然心灵。

人生活在世上，拘牵太多，唯有人内在的生命冲动，才是真实、宝贵的。没有这意兴，生命将失去颜色，空洞化、仪式化的存在，其实是一种非存在。在王、桓二人不交一言的境界中，音乐穿越两颗灵魂，意兴为之感动。八大山人这幅《巨石小花图》，就画这种性灵的感会。巨石和小花，隐喻当时桓伊和王子猷的身份，而巨石的柔软、小花的倾倒，寓示二人的妙然心通。在真实而非忸怩的世界里，僵硬的石头为之柔化，那朵石头边的小花，也对着石头轻轻舞动，似乎在低声吟哦。

八大山人此画的意思是，人的真实生命意兴，可以穿透这世界坚硬而冷漠的冰层。

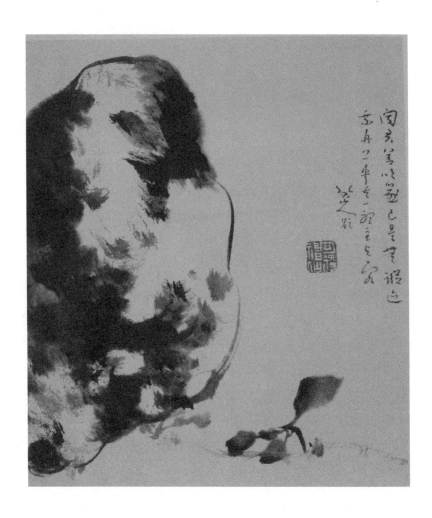

八大山人 《巨石小花图》 日本京都泉屋博古馆

到台上玩月

中国文化强调，做人是要有点境界的，人的修养有不同，所以境界也有高低。孔子说他三十而立、四十不惑、五十知天命、六十耳顺、七十从心所欲不逾矩，说的就是人生境界提升的过程。境界是一个人生命的徽章，它是整个人格所显示出的胸襟、气度、风神，与性格并不相同。

王国维认为古今成大事业、做大学问的人，要经过三种境界。第一是"昨夜西风凋碧树，独上高楼，望尽天涯路"，第二是"衣带渐宽终不悔，为伊消得人憔悴"，第三是"众里寻他千百度，回头蓦见，那人却在，灯火阑珊处"。第一境讲的是理想的确立，人生就是选择，要有大的理想。第二境说的是为理想而求取的过程，充满了艰辛。第三境说的是理想的获得，在有意无意间。

清初一位叫张潮的学者，以看月亮为比喻，谈读书的三种境界，其实也是谈做人的三种境界，很有意味：

第一境叫"隙中窥月"，即从窗子的缝隙里看月亮。人的生存要受到一定时间、空间的限制，受到知识的限制，以既有的标准去审度世界，如同在窗子里面"窥"月亮，格局、气象都不够。

第二境叫"庭中望月"，从屋里走出，走到庭院里，再来看月亮，哦，原来天地如此开阔，世界如此广大，人的胸襟气象扩大，世界也变得大了。

第三种叫"台上玩月"，站在高台上，超出时空的限制，冲破知识、欲望的藩篱，与月亮、与天地相嬉戏，这是一种快乐的大境界。

隙中窥月，就像《庄子·秋水》中描绘的那位"河伯"，秋天一来，

大雨滂沱，河水泛滥，百川灌河，于是河伯欣然自喜，以为天下之美尽在于己，没有再超过自己的了，就高兴地咆哮着向前流去，一直流向大海。它看到了从来没有见过的大海，那个比自己不知要宽广多少倍的大海，"乃见（现）尔丑"——终于认识到原来的想法是多么自以为是。张潮所说的隙中窥月，就是这样的境界。由于心灵的拘束，爽失了月光如银的世界。

如果人从狭小的空间中走出，走到庭院中，走到广阔的世界里，所看到的世界不是洞中之天，而是一个全新的宇宙，你的胸襟也会为之大开。不是知识积累多了，而是生命的境界开阔了。在张潮看来，最高的境界是台上玩月，一个"玩"字，即是从对象化中走出，融入世界，从而仰观大造、俯览时物，与天地宇宙共优游。不是说你站得高，看得远，而是放弃"窥"或"看"的方式，融于世界，从世界的对岸回到世界中。

明代画家文徵明有一幅《中庭步月图》，画月光下的萧疏小景。酒后与友人一道来到庭院中，在庭院里赏月话旧，他突然觉得眼前所见的庭院完全是一个新颖的世界。这里的一切既熟悉，又陌生。往日里他失去了感受这片静谧天地的知觉，无数的应酬，无数的目的追求，忙碌的生活，虚与委蛇的应景，剥蚀了他的生命灵觉。而在当下这静谧的夜晚，在明澈的月光下，在微醺之后的心灵敏感中，在老友相会的激动中，在往事依依的回忆中，他唤醒了自己，他忽然觉得自己往日的忙碌和追求原不过是一场戏，那种种喧闹的人生原不过是虚幻的影子。这幅画记载的是当时的感受，画得很静，很感人。

夜夜有明月，明月不如今。不是今宵的月亮比往日明，而是因为往日缺少感受明月的心。文徵明在此画的题跋中说，他画此画时，"碧梧萧疏，流影在地，人境绝寂，顾视欣然。因命童子烹苦茗啜之，还坐风檐，不觉至丙夜。东坡云：何夕无月，何处无竹柏影，但无我辈闲适耳"。何夕无月，何处无竹柏影，如果没有"闲适"——自由的心灵，

被沉沉的雾霾所遮蔽，就不可能感受到世界的快乐。境界的提升，其实也是生命价值的实现，人寻回了生命的意义。

人本来就是世界的一分子，人用"人"的目光看世界时，似乎从这世界抽离出来，站在世界的对岸，世界成了我的"对象"。在"对象化"中，世界丧失了本身，人为世界立法，人与世界处于分离的状态中。台上玩月，心中"闲适"，就是由世界的对岸回到世界中，回到生命的河流中。

中国诗人艺术家强调要有一种开阔的眼光，最好有一种乾坤视角。杜甫对此有深刻体会。他有诗云，"乾坤万里眼，时序百年心"，说的就是这样的精神气质。

杜甫一生颠簸，生命常在困窘中。他的一颗诗心却具有极大穿透力。杜诗中常有一种"乾坤视角"，如"身世双蓬鬓，乾坤一草亭""江汉思归客，乾坤一腐儒""日月笼中鸟，乾坤水上萍"，等等，他的诗有一种深沉阔大的情怀。他的《旅夜抒怀》诗写道：

> 细草微风岸，危樯独夜舟。星垂平野阔，月涌大江流。名岂文章著，官应老病休。飘飘何所似，天地一沙鸥。

此诗几乎是杜甫的自画像，他在天地宇宙中，思考个人的命运，思考国家、生民的命运。"飘飘何所似，天地一沙鸥"，他像一只沙鸥浮沉在宇宙之间。

他的名作《登高》诗写道：

> 风急天高猿啸哀，渚清沙白鸟飞回。无边落木萧萧下，不尽长江滚滚来。万里悲秋常作客，百年多病独登台。艰难苦恨繁霜鬓，潦倒新停浊酒杯。

此诗作于大历二年（767年），时杜甫客居夔州，重阳登高，写下这首诗。在悲秋的气氛中展开对人生命价值的追寻。首联如从天外置笔，天高地迥，上演着阴森的剧目，群山耸峙，一水由峡谷中涌出，不见天日的森林中，偶尔传来猿的啼叫声，充满可怖的色彩。无垠的白沙岸上鸥鹭飞去飞来，也笼上淡淡的忧伤。

　　正是在这样的气氛中，写一个个体生命的遭际。暗自思量，回视人生，诗从时空两方面说人的宿命："万里悲秋常作客，百年多病独登台。"两句互文见义。"万里"言空间无限，人所占有的只是微小的世界；"百年"说时间短暂，相对于缅邈之时间，人的百年之身，只是一瞬。时空是有限的，更有特别的个体，在特别时刻的艰难遭际。此刻的诗人，是这样窘迫，一个孤独的他乡飘零的羁旅人，生当乱世，亲人离散，又临贫病交加的时刻，本可用酒来浇胸中之块垒，却又因生病断了杯酌。

　　诗不是暗自抚慰，自艾自怜，求解脱之道，而是将这无可将息的悲凉化为不可抑制的冲动，一种如火山爆发式的内在生命力量。诗人登高望远，是为了昂起头来。如诗中所写"无边落木萧萧下，不尽长江滚滚来"——宇宙中潜藏着摧枯拉朽的力量，无边的落叶随西风萧萧而下，不尽长江奔腾到海不复回，天地中有正气在浮动，人的生命中有一种昂然的力量。有限的人生，可以做无限的事业；窘迫的处境，可以激发此生的精进之力。

　　沉郁中有顿挫，这是杜诗难以企及的魅力。在压抑的人生中，始终有昂起头来的冲动，这是杜诗最为感动人心的一面。

一期一会

日本茶道有"一期一会"的观念，这个说法是在中国禅宗思想影响下产生的。最先出现在千利休传人山上宗二的《山上宗二记》中，后成为日本茶道的基础概念。

一期（读 jī），就是一生，一辈子。意思是，一生一世只这一次。这并不等于说，以后没有相同的人在一起饮茶，而是强调生命的不可重复性。时光流转，诸事无常，脆弱的人生不可把捉，今日的此会，他日也无法重复。即使未来是同样的人，在同样的地方，举行同样的茶会，场景相似，但人的心境也无法重复，物是人是而心非。那曾经的"一会"只能留在记忆中，成为追忆的对象。何况世界上没有完全相同的场景，就茶室而言，桌子、茶碗，这里的一切，分分秒秒都在变。所以，对这一生一度之会，主客双方都要格外地敬心，珍惜当下，体验生命的美好片刻。

明代李流芳提出的"一时会心"，是"一期一会"的另一种表达。北京故宫博物院藏《李流芳仿倪设色山水册十二开》，作于 1618 年，其中第一开题道：

> 余去年在法相，有送友人诗云："十年法相松间寺，此日淹留却共君。忽忽送君无长物，半间亭子一溪云。"时与孟阳、方回避暑竹阁，连夕风雨，泉声轰轰不绝，又有题扇头小景一诗云："夜半溪阁响，不知风雨歇。起视杳霭间，悠然见微月。"一时会心，都不知作何语。今日展此，亦殊可思也。

这幅淡淡的仿倪山水，画半间亭子一溪云，画那个难忘的"一时会心"的感觉。

人在流转中，一期一会其实是一种必然。"去年今日此门中，人面桃花相映红。人面不知何处去，桃花依旧笑春风"，那个由舞台、演员、戏文所构成的场景难以重复，即使是舞台依旧，演员上台，也不可能有当初的戏文，流逝的将永远流逝，人面桃花背后包含着一个期望重复而永远不可重复的遗憾。每一次相会只能创造一个当下，不可能复演过去，过去只能留在追忆中。美好的相会，其实只是在创造美好的追忆。

"一曲新词酒一杯，去年天气旧亭台，夕阳西下几时回。无可奈何花落去，似曾相识燕归来，小园香径独徘徊。"晏殊的这首《浣溪沙》，真可谓生命的绝唱。梦一般的格调，水一样的情怀。填一曲新词演唱，斟一杯美酒品尝，去年此日我们曾在这里相聚，今日我重来。眼前是和去年一样的天气、一样的亭台。那正在西下的夕阳不知几时能再回，无可奈何地看着花儿纷纷落下，又有似曾相识的燕子飞回来。诗人就在过去、现在、未来的时间隧道中盘旋。到头来，只有在小园的香径上独自徘徊。这首词留下的凄美旋律，永远伴着落花而盘旋。

唐代忧郁诗人李商隐著名的《锦瑟》诗，其实抒发的就是对梦幻人生的感喟：

> 锦瑟无端五十弦，一弦一柱思华年。庄生晓梦迷蝴蝶，望帝春心托杜鹃。沧海月明珠有泪，蓝田日暖玉生烟。此情可待成追忆，只是当时已惘然。

诗以"锦瑟"为题，说人生如一把琴，说短暂的生命，就像弹奏一首如怨如慕的美妙琴曲。如年华所历，锦瑟为何有五十根弦，似乎每一弦都传达出对往昔的思念。从琴弦中传出的丝丝清响，似诉平生之志——美妙如锦瑟的人生，飘渺如梦幻的人生。美妙得令人流连、沉

迷，竟至于想永远拥有。然而，似乎握住，一松手，又是两手空空。诗回旋于希望与失望、真实与梦幻的节奏中。

诗人透过泪眼迷离的视线，来打量这迷幻的人生。庄生化蝶这句说人生如梦：迷蝴蝶，由虫而蛹，由蛹蜕化而成蝴蝶，蝴蝶的飞翔，人生的追逐，如与影子竞走，终至于虚无；超脱的梦想，飞翔的欲望，终将归于壳中。此句重在写人生的"迷"。

望帝春心这句说人的希望：理想和希望是生命存在的动能，每一个人都有自己的"望帝春心"，都有一个希望之神做主宰。没有希望，生命之光就会熄灭。相传蜀帝杜宇，字子规，号望帝，死后其魂化为杜鹃。杜鹃啼血，永远在呼唤着"归儿，归儿"，然而并无所归处，生命就是一个短暂的栖息过程。希望是渺茫的，失望是永远的。

蚌病成珠这句说功名的追求：传说南海外有鲛人，其泪能泣珠。古人认为蚌珠的圆缺与月的盈亏相应。一颗璀璨的珍珠，几乎将生命折磨到奄奄一息，才孕育而出；她等待着月光的满盈，仰赖外在的光影，成就自己的圆满；但终将成为别人的玩物，即使有所成就，也是一颗带泪的珍珠。

蓝田日暖这句写对美好的把握，正像李商隐的前辈诗人戴叔伦所说的"蓝田日暖，良玉生烟"，对美的事物的把握，只可远观而不可近玩。

最后两句是总说，一期一会，不仅生命本身是唯一的，每一次因缘际会也是唯一的，不可重复。对美好、希望、功名利禄等一切事物的追逐，都不可执着。套中之人，终不可救矣。"此情可待成追忆，只是当时已惘然"，一切都不可挽回地逝去，只留下一些记忆的残片。

一期一会，是要将人从时间的流转中拯救出来，放到当下呈现。人在时间中，就会被时间驱使，时间裹挟着无数的事件，在时间的帷幕上，映现的是人具体活动的场景，承载的是说不尽的爱恨情仇，时间意味着秩序、目的、欲望、知识，等等，时间意味着无限的一地鸡毛，也意味说不完的占有和缺憾。一念心清净，就是要走到时间的背后，摆

脱时间性存在所带来的性灵痛苦。

　　唐代诗人刘禹锡有一首《听琴》诗，颇能表达其中的妙韵："禅思何妨在玉琴，真僧不见听时心。秋堂境寂夜方半，云去苍梧湘水深。"琴声由琴出，听琴不在琴；超越这空间的琴，超越执着琴声的自我，融入无边的苍莽，让琴声汇入静寂夜晚的天籁之中，故听琴不在琴声。而夜将半，露初凉，心随琴声去，意伴妙悟长，此刻时间隐去，如同隐入这静寂的夜晚，没有了"听时心"，只留下永恒的此刻，只见得当下的淡云卷舒、苍梧森森、湘水深深。在静寂的秋堂中听琴，揽得一期一会的妙处。

　　一期一会，说出了中国艺术超越时间、珍惜当下体验的核心内涵。

气韵不可学

中国艺术重视气韵，南朝谢赫"六法"中第一法就是"气韵生动"。它本来是一个规范人物画形式的概念，唐宋以来扩展到整个艺术领域，并融入气化哲学的内涵，使其由生动传神的要求发展为表现宇宙生机、个体生命的核心命题。如明代汪砢玉说："所谓气韵者，乃天地间之英华也。"气韵生动第一，被认为是中国艺术的根本大法。

气韵如何获得？北宋以来出现一种观念，认为气韵不可学。北宋艺术理论家郭若虚说："六法精论，万古不移。然而'骨法用笔'以下五者可学，如其气韵，必在生知，固不可以巧密得，复不可以岁月到，默契神会，不知然而然也。"六法中，骨法用笔、应物象形、随类赋彩、经营位置和传移模写属于技巧方面，可以通过学习而达到，而气韵不可学。

明代李日华说："绘画必以微茫惨澹为妙境，非性灵澄彻者，未易证入。所谓气韵在于生知，正在此虚澹中所含意多耳。"晚明董其昌说："画史云：'若其气韵，必在生知。'可为笃论矣。"并将其与他所提倡的绘画"南北宗"理论联系在一起，认为，"画有六法，若其气韵。必在生知，转工转远"。在他看来，气韵不是通过知识的累积就可以达到的，必须"一超直入如来地"——通过妙悟方能达到。他的观点与郭若虚"默契神会"的观点是一致的。

传统艺术哲学"气韵不可学"的观点，涉及对世界认识的两条途径，一是认知，一是生命的体验。

气韵不可学，必在"生知"。这是否意味着气韵天授，是由先天决定的呢？显然不能作此判断。郭若虚的"生知"说，当受到孔子"生而

知之者，上也，学而知之者，次也，困而学之，又其次也"观点的影响。孔子的"生而知之"，并不是先天决定论。孔子一生重"学"，他所说的"学"，包括知识积累和境界提升两个方面。子贡学识深，颜回不及，然而孔子认为颜回是他门下最"好学"的人，而以"器也"评子贡。就是说，子贡只以知识见长，颜回却以生命的境界见长，所以颜回是最善于"学"的人。在孔子看来，人的一生都是"学"的过程，既有知识的积累，又有境界的提升，境界的提升比知识的积累更重要。他的"生而知之者，上也"，显然落在生命根性的把握上，即境界的提升，而不是说先天就具有。

郭若虚论艺深受北宋理学的影响，放到当时学术思想的背景上看，其"生知"之"生"，大概有二义：一、"生"与"性"相通，"生知"即"性知"，从"性"上知，即由生命根性上培植，也就是生命境界的提升，这是使艺术有气韵的根本途径。二、天地之大德曰生，宋儒论道，最重活泼泼的生机，艺术受此影响，也强调万物之生意最可观。风月无边，庭草交翠，到生生不已的世界中去体验，才会有审美的飞跃。所以郭若虚的"生知"，又有"通过生生去体知"的内涵。郭若虚的"气韵不可学，必在生知"的观点，并非将气韵归之于神秘的冥会，而是活泼的生命体验。

气韵不可学的命题，因涉及知识与境界两种不同的认识对象，便有两种不同的认识方式，对其中复杂关系的理解，体现出中国传统艺术的重要理论倾向：

一、精神的颐养、境界的提升比知识的获取更重要。中国哲学是一种"成人之学"，重品是它的基本特征。它强调"和顺积中而英华发外""德成而上，艺成而下""有德者必有言"。中国艺术从总体上看，是重品的艺术。传统艺术将人品与艺术联系起来，艺术是人心灵境界的外显形式，有一等之人品，方有一等之艺术。心灵境界的提升，无法通过知识的学习获得，必诉诸精神的养炼，所谓"胸中所养已浩大，尽付

050

得丧于茫茫"，是艺道成功的关键。

二、境界的提升并不意味着排斥知识。传统艺术观念并非将境界与知识对立起来，知识的积累是基础，境界的提升是导引。不是说境界的提升必须通过知识的积累才能达到，而是强调知识的积累，往往可充当境界提升的助力剂。董其昌说："画家六法，一气韵生动。气韵不可学，此生而知之，自有天授，然亦有学得处。读万卷书，行万里路，胸中脱去尘浊，自然丘壑内营，立成鄞鄂。随手写出，皆为山水传神矣。"他既主张"气韵不可学"，必须根源于心灵的颖悟，又强调读万卷书、行万里路的知识积累，他甚至认为"不读书，不足与之言画"。学和养二者不偏废，方为"学养"。心灵的涵泳，是整体灵魂的功课，包括读万卷书、行万里路的知识和经验积累，而不是排斥之。

三、唯具有高朗的气象、开阔的心胸，才能更好地运用知识、控制知识。中国人对待知识的态度与西方有明显不同，这也反映在艺术哲学上。作为传统艺术后期发展最为重要的理论家，董其昌说："知之一字，众妙之门；知之一字，众祸之门。"他认为，对于艺术创造而言，知识既是力量，也是障碍。将知识变成艺术创造的动能而不是羁绊的力量，是艺道成功的关键。气韵不可学的命题，乃是一个警惕知识的命题。

知识的累积是文明推进的重要标志，而自先秦始，中国哲学就对知识持有一种警惕的态度。从老子的"知者不言，言者不知"，庄子的"天地有大美而不言"，到禅宗的"不立文字，直指人心"的哲学，都反映出这种思想倾向。中国不少思想家和艺术家看到人与人、人与自然的冲突，解决之道，不是以知识去征服它，以人的力量去战胜它，而是超越知识的藩篱，克服人的目的性活动，顺应自然之势，这也成为唐宋以来艺术中的基本坚持。

呕血十斗，不如啮雪一团

清代画家石涛说："呕血十斗，不如啮雪一团。"

这句话包含丰富的思想。呕血十斗，就是呕心沥血，指技巧上的追求。而啮雪一团，如同吞下一团洁白的雪，培养一颗高旷通灵的心灵。

在石涛看来，绘画不能没有技巧，不懂笔墨功夫，如何作画？没有具体的法度，如何成画？技巧的追求固然重要，法度的熟悉无法放弃，但熟悉了法度和技巧，并不一定能成为有成就的画家。如果要成为一个有成就的画家，还必须由技巧的追求上升到精神的养炼，用传统哲学的话说，就是超越技巧，由技而进乎道。因为绘画不是技术，而是艺术，绘画是心灵的外显形式，是"心印"——绘画就是心灵的一面镜子，有什么样的心灵，就会有什么样的绘画。绘画不是靠"学"成的，而是靠"养"成的。养得一片宽快悦适的心灵，以冰雪的心灵——没有尘染的高旷澄明之心——去作画，这样才能画出好画。

日本美学家岩山三郎说："西方人看重美，中国人则看重品。例如西方人喜欢玫瑰，因为它看起来美，中国人喜欢兰花，并不是因为它们看起来美，而是因为它们是人格的象征，是某种精神的表现。这种看重品的美学思想，是中国精神价值的表现。这样的精神价值是高贵的，在世界上都无与伦比的。"他的观察是有道理的。

中国艺术将人品与艺品联系在一起，艺术是人心灵的外显形式，有一等之人品，方有一等之艺术。传统思想有"比德"的说法。《管子》中就讨论过物可以"比于君子之德"的问题，孔子的"知者乐水，仁者乐山；知者动，仁者静"，就是一种比德的说法。孔子所说的"君子之德风，小人之德草，草上之风，必偃"，也是通过外物来"比德"。老子

的"上善若水"，同样也可以视为"比德"。

中国诗歌有"比兴"传统，也可以说是"比德"观念的另外一种体现。如《文心雕龙·比兴》分析《诗经》时说，"关雎有别，故后妃方德；尸鸠贞一，故夫人象义"。书画艺术中重品的倾向，受到"比德"传统的深刻影响。书画可以培养人的德行修养，书画家必须要有良好的德操，这样才能有好的创造，书画的形式必须以体现人的品格为主要目的。

南宋姜夔论书重风神，他在《续书谱》中说："风神者，一须人品高，二须师法古，三须纸笔佳，四须险劲，五须高明，六须润泽，七须向背得宜，八须时出新意。则自然长者如秀整之士，短者如精悍之徒，瘦者如山泽之癯，肥者如贵游之子，劲者如武夫，媚者如美女，攲斜如醉仙，端楷如贤士。"他将书家的品格与字的风神直接联系在一起。

书法中重筋骨，一如人品格中重节义。筋骨，是一个生命体得以自立的根本，筋骨一弱，即告瘫痪，就不可能有好的书法。风清骨峻，才是书道通衢。传统书论有骨力、形势两个概念，将骨力放在前，先求骨力，而形势自生。所以，刘熙载说："书之要，统于骨、气二字。""字有果敢之力，骨也；有含忍之力，筋也。用骨得骨，故取指实，用筋得筋，故取腕悬。"

书法临池，常常将临颜字当作陶冶性情的进修之道。临颜字，既学书，又学做人。颜真卿孤身前往敌营，临危不惧，以身全节。他的书法有端庄雄伟、气势开张的特点，感动着一代又一代学书人。颜以"筋"胜，"筋"关乎笔法，也关乎精神气质。筋者，有海涵，有韧性，有磅礴的气势，有内在的周旋。拧不弯，捏不碎，撕不开，压不扁，可谓"千磨万击还坚劲，任尔东西南北风"（郑燮《竹石》）。米芾说颜真卿《争座位帖》的"杰思"，是其品格的外露，所谓"想其忠义奋发，故顿挫郁屈，意不在字，天真馨露在于此书"。

苏轼说："吾观颜鲁公书，未尝不想见其风采，非独得其为人而已。

颜真卿 《争座位帖》（局部） 西安碑林

虞世南 《孔子廟堂碑》（局部） 西安碑林

凛乎若见其诮卢杞而斥希烈，何也？其理与韩非窃斧之说无异。然人之字画工拙之外，盖皆有趣，亦有见其为人邪正之粗云。"在东坡看来，颜真卿书法不但有凛然方正之理，还有超出书法形式之外的趣味，即一种"理趣"。欧阳修曾观颜真卿书法的断碑，评价其书法"如忠臣烈士、道德君子，端严尊重，使人畏而爱之，虽其残阙，不忍弃也"。

宋代朱长文评颜真卿说："观《中兴颂》，则阂伟发扬，状其功德之盛；观《家庙碑》，则庄重笃实，见其承家之谨；观《仙坛记》，则秀颖超举，象其志气之妙；观《元次山铭》，则淳涵深厚，见其业履之纯。"今天当你站在《大唐中兴颂》摩崖石刻前欣赏颜字时，还是会涌起一种庄严的情志，这是颜体的独特魅力。

绘画领域长期以来更将人品与画品紧密联系在一起。北宋郭若虚说："窃观自古奇迹，多是轩冕才贤、岩穴上士，依仁游艺，探赜钩深，高雅之情，一寄于画。人品既已高矣，气韵不得不高；气韵既已高矣，生动不得不至。所谓神之又神，而能精焉。"南宋邓椿说："人品既高，虽游戏间而心画形矣。"

正因此，传统书画盛行因人品艺的风气，高德之人的作品多获好评，而修养不好的人即使所作水平不低，也常受贬抑。蔡京的书法很好，但书法史上没有他的地位。董其昌因对赵孟頫的民族气节问题有微词，硬是将他从"元四家"位子上拉下来。所以学书画者，第一先讲人品。

当然，将人品与画品、书品直接叠合的观念，也有其片面性。王铎（字觉斯）的书法有很高水平，但他在明亡时的表现为人诟病，影响了人们对他书法的评价。清代吴德璇说："王觉斯人品颓丧，而作字居然有北宋大家之风，岂得以其人而废之！"他认为因人废字的做法，还是缺乏说服力的。

苏轼也认为，艺品与人品虽有联系，但不能简单将其等同起来。他说："观其书，有以得其为人，则君子小人必见于书。是殆不然！以貌

取人，且犹不可，而况书乎！"他认为，"人之字画，工拙之外，盖皆有趣，亦有以见其为人邪正之粗云"。艺术的确可以透出人的品格，但只能略见其"粗"，艺术有其自身的规定性——"趣"，不能简单将二者画等号。这是比较客观的看法。

明代吴门画派领袖文徵明说："人品不高，用墨无法。"这里所说的"品"，不能全以道德功课去领会，石涛的"啮雪一团"，也不全是品德修养的功夫，它包括领悟力、洞察力等，超越知识的系缚，涵泳心灵的气象和格局，才能更好地去利用技巧、控制技巧，将形式创造与心灵的活络融为一体，心手双畅，才能自臻高致。明代李日华说："必须胸中廓然无一物，然后烟云秀色与天地生生之气自然凑泊，笔下幻出奇诡。"说的正是此一道理。

万古长空，一朝风月

禅家以"万古长空，一朝风月"作为悟道的最高境界，这也可以说是中国艺术的审美理想。

被誉为"孤篇压全唐"的张若虚《春江花月夜》，是唐诗中最美的篇章。闻一多甚至说："在这种诗面前，一切赞叹是饶舌，几乎是亵渎。"他认为，此诗中表现出一种"更复绝的宇宙意识，一个更深沉更寥寂的境界，在神奇的永恒面前，作者只有错愕，没有憧憬，没有悲伤……"他分析道，诗中表达的是强烈的宇宙意识，被宇宙意识升华了的纯洁爱情，又由爱情辐射出来的同情心。他说："这是诗中的诗，顶峰上的顶峰。"这样的评价真可谓无以复加，然而并非溢美。

诗分四个单元，前八句为第一单元，"春江潮水连海平，海上明月共潮生。滟滟随波千万里，何处春江无月明！江流宛转绕芳甸，月照花林皆似霰。空里流霜不觉飞，汀上白沙看不见"，扣住春、江、花、月、夜五字，说江边一个春花烂漫的月夜发生的故事，是诗思之由来，交代了时间、地点，更创造出一种属于自我体验的独特生命境界。江水千古流，冬去春又来，江边的春花又开了，年年如此，永远如此。而我来了，此时此刻我所面对的世界，由我心灵体验出，它是独特的，唯一的，不可重复的。诗通过个人独特的体验，说超越凡常和琐屑的道理，说永恒的故事。

"江天一色无纤尘，皎皎空中孤月轮。江畔何人初见月？江月何年初照人？人生代代无穷已，江月年年望相似。不知江月待何人，但见长江送流水。"这八句为第二单元，对着一轮明月，几乎用"天问"的方式，发而为月与人的思考：这个江畔什么人最早见到月亮，江月什么时

候开始照着人。时间无限流转，人生代代转换，这是变；而这一轮月亮年年来望、世世来望，都是如此，这是不变。诗思在过去、现在、未来中流转，在变与不变中流转。

上面两个单元说作为类存在物的人的命运，下面两个单元具体到思妇与游子的个性遭遇，谈人生问题。"白云一片去悠悠，青枫浦上不胜愁。谁家今夜扁舟子？何处相思明月楼？可怜楼上月徘徊，应照离人妆镜台。玉户帘中卷不去，捣衣砧上拂还来。此时相望不相闻，愿逐月华流照君。"这十句为第三单元，写由月光逗引所产生的两地相思，从思妇角度诉说如江水一样绵长、像江花烂漫月夜一样美好的思念情意。人类因有情，才形成世界，"愿逐月华流照君"——愿意随着这月光去照亮你痛苦的心扉，有了牵连，生命才有意义，这牵连的情感，如清澈的月光一样纯洁光明。

"鸿雁长飞光不度，鱼龙潜跃水成文。昨夜闲潭梦落花，可怜春半不还家。江水流春去欲尽，江潭落月复西斜。斜月沉沉藏海雾，碣石潇湘无限路。不知乘月几人归，落月摇情满江树。"最后十句从游子的角度写思念，写"春半不还家"的"可怜"。然而诗并没有落在忧愁和悲伤中，诗人颖悟到，生命不仅是等待，更应如春花怒放一样展开。"江水流春去欲尽，江潭落月复西斜"，春将尽，月西斜，蹉跎了时光，也就灭没了春江花月夜所赋予的生命美好。"不知乘月几人归"，真正能归于故乡、到达理想境界的人，毕竟是少数。"落月摇情满江树"，由时间流动、美好稍纵即逝所荡漾起的人的饱满生命状态——如圆月一样的生命状态，才是最重要的。

诗人其实是在说，如果让春江花月夜所荡起的纯洁明亮的生命之光，弥漫于人的整个生命空间，将会有不一样的人生。《春江花月夜》这首诗，这"神一样的存在"，这青春之歌、永恒之歌，形成一种力量，引领并推动着这个王朝向浪漫、饱满的盛唐世界行进，也给后世人们带来无穷的美好和精神力量。

李白《把酒问月》就带有这样的节奏，诗的最后六句说，"今人不见古时月，今月曾经照古人。古人今人若流水，共看明月皆如此。唯愿当歌对酒时，月光长照金樽里"。今夜，我在这清溪边，明月下，流水中映照的明月，还是万古之前的月，小溪里流淌的水，还是千古以来绵延不绝的水。明月永在，清溪常流，大化流衍，生生不息。随月光洒落，伴清溪潺湲，人就能加入永恒的生命之流中。诗中强调，人攀明月不可得，如果要"攀"——追逐，古来万事东流水，只能空空如也。万古同一时，古今共明月。月光长照金樽里，永远摇曳在人自由的心中。

类似唐代诗人的咏叹在后世缕缕不绝。《二十四诗品·洗练》说："流水今日，明月前身。"清人张商言说："'流水今日，明月前身'，余谓以禅喻诗，莫出此八字之妙。"禅之妙，诗之妙，在永恒的思考中。不是永恒的欲望追求（如树碑立传、光耀门楣、权力永在、物质的永续占有等），而是加入永恒的生命绵延中，从而实现人的生命价值。

沈周的《天池亭月图》说："天池有此亭，万古有此月。一月照天池，万物辉光发。不特为此亭，月亦无所私。缘有佳主人，人物两相宜……"人坐亭中，亭在池边，月光泻落，他由此作亘古的思考。古与今合，人与天合，人融于月中、水里，会归于无限的世界里。月光如水，照古照今，照你照我，唤醒人的真性，"人物两相宜"，成就浑然一体的宇宙。

松将朽，石会烂，沧海桑田，一切都会变，存在也说明它将不在，万物都不是永远的存在，只是一种短暂的事实，中国诗人、艺术家的水月之思，就是为了"出离时间"——从短暂与永恒的相对计量中逃遁，回到自我真实的生命中，赋予当下存在的绝对意义。

永恒在当下，在自我，在生活本身，也就是将人从负债的人生中拯救出来，从从属性的存在中突围出来。

中国艺术在长期发展中，形成一些独特的趣味，如重视活泼的呈现，崇尚古拙的格调，提倡自然的表达，推崇朴素的美感等等，中国艺术绚烂多姿的面貌，与这些趣味密切相关。

本编的十篇短文，企望展示这种微妙的趣味。《月影上芭蕉》，清莹的意象，包含沉重的生命内涵；《美丽的无秩序》，说萧散之谓美的趣味；《假山是假的山吗？》，通过假山来说真幻的道理；《苍古中的韶秀》，将当下的鲜活糅入往古的幽深中去；《枯槁之美》，将"娉婷"的追求寓于古拙的境界中；《红叶不扫待知音》，说"不扫"与真性之间的关系；《让世界活泼》，说于死寂中追求活泼的微妙；《不可一日无此君》，说竹的清姿和永在；《更持红烛赏残花》，说摩挲残花挚爱生命的感念；《真水无香》，说突破表象追求本真的逻辑。

月影上芭蕉

南人多情感细腻，却喜欢在房前屋后种上又大又绿的芭蕉。明清以来的私家园林，更以芭蕉为常设。徜徉在苏州、扬州、杭州的园林中，到处可以见到芭蕉。走进苏州拙政园香洲旁的一个院落，映入眼帘的是铺天盖地的芭蕉，真有韩愈所说的"芭蕉叶大栀子肥"的感觉。那伞盖般的大叶，就在一弯粉墙前抖落，与纤巧的香洲飞檐构成奇妙的关系，她硕大的倩影映照在一汪静水之上，青翠欲滴，楚楚动人。微风轻过，沙沙作响，别有一种大开大合的风韵。真是"纵芭蕉、不雨也飕飕"（吴文英《唐多令·惜别》）。这为精巧的南方园林糅进了一种狂放恣肆的格调。

芭蕉，痛快之物也。中国人喜欢芭蕉，如同喝又醇又浓的酒，就迷她那痛快淋漓的劲，喜欢她给人的生命启迪。芭蕉是旺盛而鲜活的，春来草自青，芭蕉也随之而长大，从那几乎绝灭的根中，竟然托起一个绿世界。你来到她的身边，感到满眼春色荡漾，无边绿意氤氲，你几乎要淹没在她的绿色中，陶醉在她的风华里。

然而，在中国哲学和艺术中，芭蕉却意味着弱而不坚、短而不永、空而不实，芭蕉几乎是脆弱、短暂、空幻的别称。

芭蕉这样一种勃勃的生命，一阵秋风起，满目愁城现。昨日里，绿意盎然惹人爱；转眼间，却是衰落纷披成枯景。如此绚烂之物，却是这样脆弱。芭蕉的生命是短暂的，"流光容易把人抛，红了樱桃，绿了芭蕉"（蒋捷《一剪梅·舟过吴江》）。时间一刻不停地流淌，樱桃一年一年地红，芭蕉一度一度地绿，时光抛我而去，灿烂是如此短暂。说芭蕉，就等于说时光流逝。

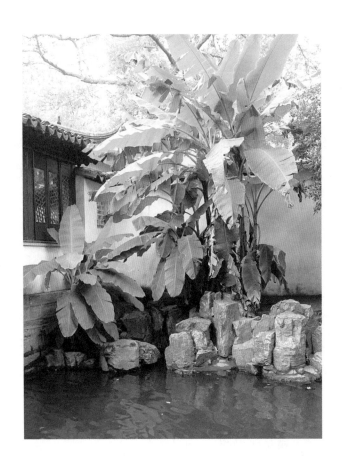

苏州　拙政园　芭蕉

在佛教中，芭蕉又被描绘成空幻不实的对象。佛教强调，一切有为法，如梦幻泡影，如露亦如电，应作如是观。我们感官所接触的世界都是不真实的。《维摩诘经》说："是身如芭蕉，中无有坚。"空空如也，如水中月，镜中花。所以佛教形容人生，简直就是"芭蕉一梦"，空空落落，而无所依附。

中国人说芭蕉，就是说人，说人的命运。中国人在"芭蕉林里自观身"（黄山谷诗），对着芭蕉，如同看如梦如幻的人生，看自己在这梦幻般的人生中短暂的表演。人的生命如此短暂，又是如此脆弱，它的迅速的展开过程，就像这芭蕉一样倏忽之间便无影无踪了。刘禹锡诗道："觉后始知身是梦，更闻寒雨滴芭蕉。"真是梧桐雨、芭蕉梦，最相知。

中国人又从芭蕉的易坏中看出不坏之理，芭蕉这样脆弱的植物又成了永恒的隐喻物。不是芭蕉不坏，而是心不为之所牵，所谓无念是也。传王维《袁安卧雪图》中有雪中芭蕉，这不是时序的混乱，所强调的正是大乘佛教的不坏之理。一如金农所说："王右丞雪中芭蕉，为画苑奇构，芭蕉乃商飙速朽之物，岂能凌冬不凋乎。右丞深于禅理，故有是画，以喻沙门不坏之身，四时保其坚固也。"

中国人爱芭蕉，如同日本人爱樱花，其实是对生命的咏叹。生命是如此灿烂，却又转瞬即逝。灿烂地生，又突然地灭。中国人最喜欢在这生成变坏之间，玩味生命的意义，追寻人存在于这个世界上的价值。

疏雨打芭蕉，是中国艺术中一个独特的意象。细雨将人的心绪扯得越来越长，扯向远方，芭蕉叶在细雨的敲打下，一声声，不间断，像是一个绵长的叩问：时光短暂，年岁不永，一段茫然的旅程，不知向何方？在这幽深的夜里把生命的强度丈量。缠绵的李后主有词云："秋风多，雨相和，帘外芭蕉三两窠，夜长人奈何？"清幽的杜牧吟咏道："洞房深，画屏灯照，山色凝翠沉沉。听夜雨，冷滴芭蕉，惊断红窗好梦。"读这样的词，似乎能听到诗人的叹息声。

明代天才画家陈洪绶用他的画表现这样的叹息。陈洪绶很喜欢画

芭蕉，他曾在绍兴徐渭青藤书屋中居住有年，那时的青藤书屋爬满了青藤，又在墙边井畔，多植芭蕉，芭蕉给了陈洪绶很大启发，他的画中也不断有芭蕉出现。《蕉林酌酒图》是一幅神秘的作品，画中主人公手执酒杯，坐在山石做成的几案前，高高的宽大的芭蕉林和玲珑剔透的湖石就在他的身后，而那位煮酒的女子，正将菊花倒入鼎器中，她就坐在一片大芭蕉叶上，如同踏着一片云来。芭蕉暗示着生命的脆弱，而画中主人手持酒杯，望着远方，似乎要穿过脆弱，穿过短暂，穿过尘世的纷纷扰扰，穿过冬去春来、花开花落的时光隧道，任性灵飞翔。这幅画有一种沉着痛快的格调。

中国人爱芭蕉，其实并非仅有哀伤之情，更有抚慰生命之意。生命是短暂的，不能增加它的长度，却可增加它的密度；生命是脆弱的，不能拥有它至坚的强度，却可以增加它的韧度。芭蕉在短暂中有绚烂，在瞬间里出优雅，她虽然是短暂的灿烂，但毕竟曾经灿烂。

"芭蕉叶上三更雨，人生只合随他去。便不到天涯，天涯也是家。"（刘辰翁《菩萨蛮·秋兴》）这声音，就像无雨也沙沙的芭蕉一样，透出一种沉着、自信和潇洒。人生不应是一趟恐怖的旅程，生命的意义就在灿烂的展现之中。"风回雨定芭蕉湿，一滴时时入昼禅。"唐代诗僧皎然这两句诗我非常喜欢，心中有了风回雨定，在深幽的夜空中，你听那雨滴芭蕉的声音，幽深而又旷远，你似乎可以听到宇宙的声音。

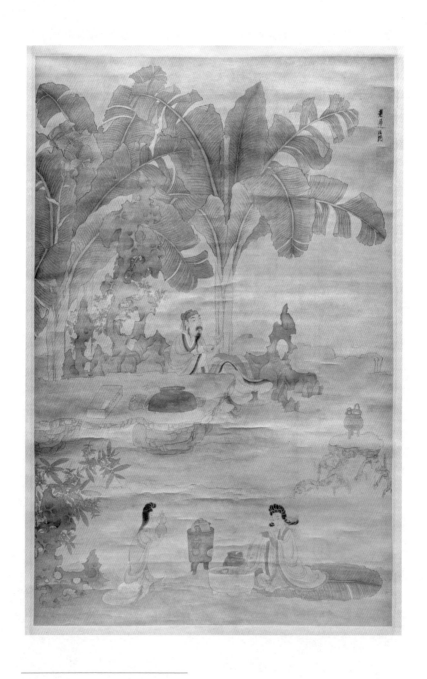

陈洪绶 《蕉林酌酒图》 天津博物馆

美丽的无秩序

意大利传教士马国贤（1682-1746）在清宫当了14年画师，他在一封写给本国同事的信中谈到畅春园："我在中国见到的畅春园以及其他乡间别墅，与我们习见的欧洲就有很大不同。我们的建筑艺术排斥自然，往往将山丘铲去，将湖泊填平，将树木都砍伐掉，做成开阔的空间。道路往往被修成直线，花大把的钱来建造豪华的喷泉，花卉也被修整得成行列。中国所做的正好相反，他们的艺术重视模仿自然，我所见到的很多花园，人工堆起山丘，造成高低不平的样子，小径在中间穿过，有些小径是直的，而大多数是曲折有致的，小溪上架起一些桥梁，通过攀缘假山而达到山顶。湖心还常常点缀一些小岛，其中建起庙宇，有船只或桥梁可以达于湖心。"

其实他所描绘的这种情况，在利玛窦（1552-1610）有关中国的游记中也有涉及。在清宫传教和担任艺术导师的法国人王致诚（1702-1768）也发表过类似的观点。王致诚痴迷于富有意味的东方园林，在他眼中，圆明园等可以说是天才之作。他来中国时，正是北京西郊五园渐次形成的时期，他所发现的中国园林的最重要特色，就是对自然的崇尚，也就是中国人所说的"天趣"。他还曾亲自参与过圆明园的建造，他有一封关于圆明园的长信，写给巴黎的一个朋友，信中说：道路是蜿蜒曲折的，不像欧洲的那种笔直的美丽林荫道，"总是有小丘挡住视线，有意地制造出曲线来。湖水的池岸没有一处是相同的（按：中国人称此为驳岸），曲折蜿蜒，没有欧洲用方整的石块按墨线砌成的边岸。"

这些传教士根据自己的直觉，谈到中西园林的差异。其实，这样的差异不是简单的园林创造方法的区别，而是根源于不同的文化和哲

苏州　留园　华步小筑

学。中国人认为，人是自然的子民，是自然的一部分。艺术创造必须有天工开物的意味，自然是园林创造的根本尺度。中国人将园林视为大自然的一个单元，是自然整体的一部分，园林营建必须遵循道法自然的原则，在园林中体现出自然的趣味，体现出中国人所说的"山林气象"。

而在西方，人是自然的主人，文艺复兴之后，崇尚理性蔚然成风，依照一些论者的观念，人是理性的动物，理性也是一切文化创造的根本准则。反映在园林和建筑中，强调的是秩序，重视对称、整齐，符合古典主义的趣味，强调人的加工，更愿意看到人工的痕迹、体现人工的秩序。而中国园林却千方百计藏起这样的痕迹，泯没这样的秩序，它更喜欢美丽的无秩序。当然，这并不意味着中国园林是无序的，它的秩序不是强行通过人为的节奏去改变自然，而是力求体现大自然的内在节奏，表面上的无秩序隐藏着深层的秩序。

法国凡尔赛宫的对称、几何形构置，华丽而严整，这在法国其他园林和别墅中也有体现，如枫丹白露宫、圣－日尔曼宫，布局几乎都是由几何形式构成的，大多数园林都是中轴线构图，两侧布局整齐划一，循中轴而对称排列。中国的颐和园，同样是皇家园林，却风格迥异。颐和园内，有假山、石桥、长廊、亭阁，所循乃是自然的节奏，它所创造的是一幅幅山水画，一处超越世相的蓬莱仙岛。而南方的私家园林，更强调不规则布局，强调非几何性，其中虽时有中轴线的构图，但也力图通过自然消散的秩序破除这种僵硬的几何感觉。

中国园林叫作"天然图画"，园林设计家多是画家；它虽然是人设计的，但似乎又是天然的，是大自然的图画。园林效法自然，并不是模仿自然之形，而是要得自然之趣，体现出自然的内在节奏。寂寂小亭，闲闲花草，曲曲细径，溶溶绿水，水中有红鱼三四尾，悠然自得，远处有烟霭腾挪，若静若动……自然之趣昂然映现其间，使人得到美的享受。

中国园林很注意"野趣"。这个野趣，就是天然的趣味。陈从周先

苏州　留园　空间的纵深

生曾说："童寯老人曾谓，拙政园藓苔蔽路，而山池天然，丹青淡剥，反觉逸趣横生……此言园林苍古之境，有胜藻饰。而苏州留园华赡，如七宝楼台拆下不成片段，故稍损易见败状。近时名胜园林，不修则已，一修便过了头。"中国传统的园林是城市山林，而今天的园林是城市的进一步城市化。在传统园林中，园林虽建在城市中，但造园者让你领略的是乡野的意味，其意并非让你记住乡村景观，而是让你从喧嚣中走出来，从繁冗的外在物质中走出来，在那幽雅的、宁静的处所，静静地体味世界的意味和节奏。

中国哲学家有"庭前草不除"（北宋周敦颐）的说法，后来成为园林的重要准则，这就是自然原则影响下的选择。翳然清远，自有一种林下风流，这是中国园林的重要追求。

看园林的花圃，中西园艺差别一目了然。西方园林多是修剪得很整齐的花圃，人工的痕迹非常明显。培根曾听人介绍中国园林的自然法则后，就批评西方的园林，将它说成是"对称、修剪树木和死水池子"的艺术，这样的东西缺少想象，整齐划一。中国园林的花圃就要有野逸的意味，整齐是它的大忌。

曲径通幽是中国园林的特点之一。中国园林通常见到的是蜿蜒曲折的小径，人们走进园林，但见一片丛林，建筑掩映在密林之中，是典型的森林般的公园。曲曲的小路不知通向何方，沿着小路往前走，似乎要走到尽头了，但就在那尽头，突然打开了一个广阔的世界，让人不由得产生一阵惊喜。有的人说，中国人造园，其实就是在造"曲"，无一笔不曲，无一笔不藏，径越伸越曲，廊越回越深，曲中增加了含蓄，曲中也包含了层深。中国园林进门处多不畅通，总是横出障碍，或有巨石障眼。如扬州个园一进园门，有一块巨石堵住；颐和园的东宫门的入口处，有一大殿挡住人的视线，当你转过障碍，眼前豁然开朗，千奇百怪的假山、碧波荡漾的湖面，就横在你的眼前，游园者有一种意外的感觉，会得到一种特别的满足。

苏州　网师园　半亭

　　在江南园林中，常常可感到设计者对婉曲的偏好。来到这样的园林，似乎来到一个"曲"的世界。这里的一切似乎都是委婉曲折的。在苏州拙政园，巨大的芭蕉树后面，是白色的墙壁，墙壁上方做出婉转优柔的形状，像云彩飘动，这叫云墙。看这样的云墙，如注视一条飞舞的蛟龙，白色的墙壁和黑色的瓦在青山绿水之中勾出一条逶迤的曲线。曲曲折折的回廊沿溪而建，长廊每隔一段，便有一亭，小亭伸入水去，亭子上方如鸟翼展翅欲飞，给这静止的画面加入了飞动之势。小飞虹临溪飞架，短短的回廊也被设计成弧形。还有那潺潺的小溪，蜿蜒向前流淌。在一些地方，由于地势高低不平，形成一个个瀑布，这样的瀑布，

绝不是欧洲园林中那种链式或直线式的瀑布，而是曲折有致的。就连园子中的花木也多是曲的，高高的柳树，将它柔美的纤条垂落到水面，数百年的古树，展露出它虬曲的老枝。还有数不清的龙爪树、缠绕的藤蔓、曲折有致的寒梅等等，无不在渲染着"曲"的世界。

中国园林假山创造追求一种"散漫的秩序"，其实就是"自然的秩序"。计成说，掇山的关键，在"散漫理之，可得佳境"。此句最需用心体会，这是园林假山的不易之法。就像他说制作冰裂地时要"意随人活""没有拘格"，意在建立一种自然的秩序，没有人工雕琢，自然延伸，虽然"散漫"，但体现出生生之条理，是一种无秩序的秩序。

这涉及中国园林假山中的一个重要思想，就是对人工秩序的规避。效法自然，就是效法自由开放的境界。一切假山叠石之道，都是人工所为。虽由人作，却宛自天开，人工所为必须不露痕迹，使其如同自然一样。效法自然的创造才意味着美。如果要将其作为一种艺术，就必须力避人工的痕迹，不能像石匠垒石。就像李斗《扬州画舫录》所说的，那样做"直是石工而已"。明末大园林家张南垣、计成等倡导叠石的"不作"之道，以"随意点缀"为根本，这个"随意"，就是不刻意为之，循顺自然的节奏，所谓"因其固然"，寻求一种微妙的表达。因此，"散漫理之"，不是漫无目的、毫无准备的，而是在人工与本然之间寻求最好的平衡，力求表现自然的节奏，在不经意中显露出创造者的智慧，在随意中见出不随意，在无秩序的"乱"中见出谨然的秩序。

晚明以来，以张南垣为代表的叠石潮流，崇尚野逸的趣味，重视庄禅思想，他们并不是完全忽视叠石中的主次之分，但在"散漫理之"的思路中，明显消解了陈腐的君臣观念，那种强制性的道德秩序。叠石艺术更多地服务于主人或设计者的性灵表达，在"随致乱掇"的形式创造中，"天地条理"被置于脑后。今在江南私家园林如留园、艺圃等之中，每多见萧散的构置，有浓厚的文人意味，却很少见到那种念念君臣之间的媚态。

中国园林不是要创造一个理性的秩序空间，而是要创造一个安顿心灵的场所。如郑板桥所说：

> 十笏茅斋，一方天井，修竹数竿，石笋数尺。其地无多，其费亦无多也。而风中雨中有声，日中月中有影，诗中酒中有情，闲中闷中有伴。非唯我爱竹石，即竹石亦爱我也。彼千金万金造园亭，或游宦四方，终其身不能归亭，而吾辈欲游名山大川，又一时不得即往，何如一室小景，有情有味，历久弥新乎！对此画，构此境，何难敛之则退藏于密，亦复放之可弥六合也。

人们到园林里来是为了避开世间的烦恼，渴望自由的呼吸，在寂然的独处中享受心灵和思想的宁静，人们力求把花园做得淳朴而有乡野气息，使它能引起人的幻想。园林中寄寓着人们的灵魂，是"为一己陶胸次"的地方。

假山是假的山吗？

　　西方传统园林，一般都有雕塑，主要是人物雕塑，内容又大都与宗教有关。中国传统园林却没有这样的雕塑，更不要说人物雕塑（寺庙园林中佛道造像除外）了。其实，中国传统园林中的假山，就是园林中的雕塑，这些曾经被西方传教士称为古怪的破石头的假山，是中国艺术家精心构造的心灵影像。中国人认为，石不能言最可人，这些表面上看起来千奇百怪的假山，是枯槁、瘦硬的，而且是一些"僵死"的石头，几乎没有任何生命的信息，中国人却爱之如金玉之城，视之为神灵降物，传说当初杭州花圃盆景园内立一处叫作绉云峰的假山时，几乎是万人空巷，人们争相观看。

　　《西厢记》中，张生趁莺莺烧香时，在湖石假山畔作诗道："月色溶溶夜，花阴寂寂春。如何临皓魂，不见月中人。"月色笼罩下的假山，令人春心荡漾。《牡丹亭》中杜丽娘和柳梦梅梦中相会，就在"转过这芍药栏前，紧靠着湖山石边"，后来，杜丽娘相思而亡，也埋在这假山之下。

　　对于中国人来说，假山是个诗意的天地，是创造梦幻的地方。园林假山，寄寓着创造者的性灵，带去了无数赏园者的清魂。不仅有拳地勺天高远意，还有嘤嘤啼啼不了情。

　　据一园之形胜，莫若山。无山则不为园。叠山理水，其中叠山又占有重要位置。水系易成，山势难立。山势立，则一园风景之大概已具。假山是人们运用石料"叠"的、"掇"的，做出一片风景，也演绎着创造者的一片灵心。真正的叠石者，不是简单的"石工"，而是独抒性灵的艺术家，杂乱之石，叠起胜景，配之以明花疏树，延之以陂陀平冈，

引之以涧瀑清泉，幕之以藤情蕉影，再辅之以蓝天白云、月上柳梢，其凛凛风神，爱煞人也。假山，不是真的山，是对真山的模仿，是真实山景的微缩化，假山以小山象大山。这可能是人们初接触假山时的想法，但这样理解并不确当。

假山是人所"叠"的、"堆"的，是人的创造，人取来拳石，垒出胜景，创造一个艺术世界，其中包含人们的审美追求，更融入人的生命感觉。假山是人们以石来雕塑，在虚空的世界划出丽影。所以，假山并不是真山的模仿，更不是真山的微缩化。人们在庭院中做出假山，并非满足人们对山的渴望，而是一种内在的生命追求。

垒石造山，以为景观，在中国起源较早。汉代就有明确的垒石山的记载。但真正形成风气，要到唐代，唐人营造假山风气很浓。白居易有诗说："朱槛低墙上，清流小阁前。雇人栽菌苔，买石造潺湲。影落江心月，声移谷口泉。闲看卷帘坐，醉听掩窗眠。路笑淘官水，家愁费料钱。是非君莫问，一对一翛然。"这里的"买石造潺湲"，指的就是造假山。

假山的名称出现于唐代，与寺院有关，那时的寺院里就有了叠石为景的创造。我们知道，寺院一般来说都建在山中，僧人们日日流连于"真"山中，却要在院子里堆叠起一些石头——假山。如郑谷《七祖院小山》云："小巧功成雨藓斑，轩车日日扣松关。峨嵋咫尺无人去，却向僧窗看假山。"他们住在"真山"中，在"僧窗看假山"，思考真假，或者"真幻"的问题。

假山不是真山，但不意味着它是"伪"的。假山艺术就是为了创造一片真实的意义世界，虽非真山而更"真"。在假山创造中，要超越表象的世界，掇石不知山假，垒成未必不真。若垒假山，心中总有个真山之像，总有个模仿的对象，这样，假山创造就会为形所滞，难有玲珑活络之态。

谈到假山，人们总会说到瘦、漏、透、皱四字。据说这四个字出

苏州　**留园**　**冠云峰**

自北宋书法家米芾。

米芾爱石如命，他曾对自己所收集来的奇石行跪拜礼，呼石为"石兄"。太湖石是中国园林叠山中的最爱，米芾用四字评太湖石，叫瘦、漏、透、皱。一拳知天地，顽石有乾坤，这四个字可以说打开了一条通向中国艺术奥府的通道。

瘦，如留园冠云峰，孤迥特立，独立高标，有野鹤闲云之情，无萎弱柔腻之态，就像一位清癯的老者，拈须而立，超然物表，不落凡尘。瘦与肥相对，肥即落色相，落甜腻，所以肥腴在中国艺术中意味着俗气，什么病都可以医，一落俗病，就无可救药了。中国艺术强调，外枯而中膏、似淡而实浓、朴茂沉雄的生命，并不能从艳丽中求得，而要从瘦淡中撷取。色即是空，空即是色。即色即空，淡去色相而得色之灿烂；停留色相之上，而失世界真意。"笔尖寒树瘦，墨淡野云轻"，据说

是五代荆浩所写，这联诗正反映了这种独特的审美情趣。

漏，太湖石多孔穴，此通于彼，彼通于此，通透而活络。漏与窒塞是相对的，艺道贵通，通则有灵气往来。计成说："瘦漏生奇，玲珑生巧"。漏能生奇，奇之何在？在灵气往来也。中国人视天地大自然为一大生命，一流荡欢快之大全体，生命之间彼摄相因，相互激荡，油然而成盎然之生命空间。生生精神周流贯彻，浑然一体。所以，石之漏，是睁开观世界的眼，打开灵气的门。

透，与漏不同，漏与塞相对，透则与暗相对。透是通透的、玲珑剔透的、细腻的、温润的。好的太湖石，如玉一样温润，光影穿过，影影绰绰，微妙而玲珑。

皱，前人认为，此字最得石之风骨。皱体现出特别的节奏感。风乍起，吹皱一湖春水。天机动，抚皱千年顽石。石皱和水是分不开的。园林是水和石的艺术，叠山理水造园林，水与石各得其妙，然而水与石最宜相通，瀑布由假山泻下，清泉从孔穴渗出，这都是石与水的交响，但最奇妙的，还要看假山中所含有的水的魂魄。山石是硬的，有皱即有水的柔骨。如冠云峰峰顶之处的纹理就是皱，一峰突起，立于泽畔，其皱纹似乎是波光水影长期折射而成，其淡影映照水中，和水中波纹糅成一体，更添风韵。皱能体现出奇崛之态，如为园林家称为皱石极品的杭州皱云峰，文理交错，耿耿叠出，极尽嶙峋之妙。苏轼曾经说，"石文而丑"，丑在奇崛，文在细腻温软。一皱字，可得文而丑之妙。

瘦在淡，漏在通，透在微妙玲珑，皱在生生节奏。四字口诀，俨然一篇艺术的大文章。

再好的石头毕竟是石头，它是僵硬的、冰冷的，甚至可以说是死寂的。同样，假山像山，毕竟不是山，纵然模仿得再像。米芾以及其他很多中国艺术家却将石头看通了，看活了，从石头中看出了生命，看到了自己，看到了中国文化的大智慧，石头被看成与自我心灵密切相关的朋友。

苍古中的韶秀

　　艺圃在苏州园林中算是一个小园，这个小园却有不凡的风致。艺圃的名字由清初画家姜实节所命，姜实节是叠园高手石涛的好友，他所扩建的这座园林以假山见长，可能也受到石涛的影响。园中有一洞门，门前有假山若许，山石荦确，石色微白，气氛沉静。在苍古的假山前，但见得红树一株，艳艳绰绰，在粉墙黛瓦间，显得特别耀眼，如在一个古朴的画面中跳跃的精灵，令人难忘。其中体现的正是中国艺术于苍古中见韶秀的妙韵。

　　中国艺术有一种普遍的"好古"气息，艺术家对古雅、苍古、浑古、醇古、古莽、荒古、古淡等风格神迷不已。在中国画中，林木追求苍古，山石追求奇顽，山体总以幽淡古润为尚，水体多以渺远苍莽为境。中国画中习见的是古干虬曲、古藤缠绕、古木参天、古意盎然。中国园林理论认为，园林之妙，在于苍古，没有古相，便无生意。到中国古典园林中，多是路回阜曲，泉绕古坡，孤亭兀然，境绝荒邃，曲径上偶见得苍苔碧藓，斑驳陆离，又有佛慧老树，法华古梅，虬松盘绕，古藤依偎。在书法中，追求高古之趣蔚成风尚，古拙成了书法的最高境界。

　　有人说这是中国崇尚传统的风尚使然，其实是误解。这里所说的"古"，不是古代的"古"，而是绵延的时间感，崇尚"古"，不是为了复古，而是在地老天荒、宇宙永恒的节奏中，展现昂然的生机、盎然的生命。

　　中国艺术喜欢将"古"和"秀"结合起来，在"古"中追求"秀"。清代周亮工说，作画"须极苍古之中，寓以秀好"。书法家认为，"运笔

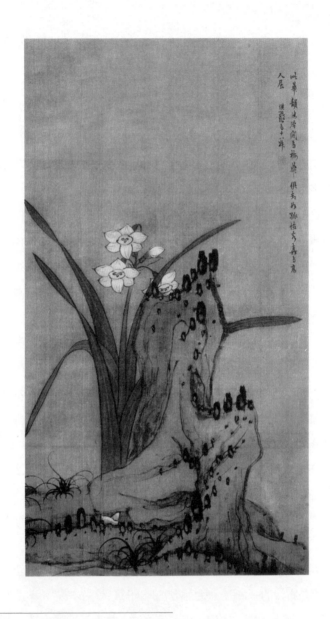

陈洪绶 《八开花卉册》之一 四川博物馆

古秀"方是至上之法，因为这样的笔法易在沉静中出飘逸。其实，苍古和韶秀本来是矛盾的，苍古是古朴苍莽，韶秀却是鲜活秀丽的。但正像《周易》中所说的，"枯杨"可以"生华"，阴阳可以互动。古和秀，若处理得好，就能在古中透出秀逸，在秀中见出幽深。

中国的盆景就是一种将衰老和韶秀糅为一体的游戏。追求苍古中的韶秀，可以说是盆景艺术家的不言之秘。中国自宋元以来，盆景大盛，盆景被称为"些子景"，几许山石，几枝古木，几缕苍苔，都是地道的些微小景，却颇有韵致。艺术家又称之为"盆岛"，他们要将世界的岛屿缩向小盆中。

中国盆景派别很多，诸如苏派、扬派、蜀派、粤派、海派等，但都流行古风古韵。盆景中多是老树发新芽，枯桩着嫩枝，真所谓"百千年藓着枯树，一两点春供老枝"（萧德藻《古梅》）。苍莽的古柏兀然矗立，枝丫间偶有鹅黄淡绿显露，饶有一种生机；嶙峋的山石看起来毫无生机，时见苔痕覆上，顿然见其鲜活。

中国盆景艺术追求古，不是留恋过去；追求老，也不是欣赏衰朽。恰恰相反，它要在往古中突出当下的鲜活，在老朽中显现勃勃的生机。如一古梅盆景，梅根形同枯槎，梅枝虬结，盆中伴以体现瘦、漏、透、皱韵味的太湖石，真是一段奇崛，一片苍莽，然而在这衰朽中偶有一两片绿叶映衬，三四朵花点缀，别具风致。

盆景艺术家将衰朽和新生残酷地置于一体，些微小景，宛然在目，当下呈现，艺术家却要将你的心拉向遥远的过去，拉向莽莽远古。哦，这一片山石从亘古中传来，这一枝地柏可以溯向渺然难寻的岁月。历历苔痕，诉说着过去；斑斑陈迹，记载着永恒。这个小小的"盆岛"中，不知承载了多少往时故事。这一段枯枝中，不知包含着多少衰朽和新生的启示。

盆景中追求古趣，着意于莽古和当下之间形成的一种张力。好的盆景艺术是古的，又是秀的。没有古，便没有秀。秀是往古中的鲜秀，

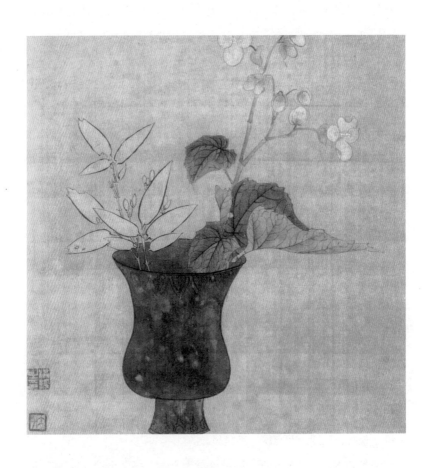

陈洪绶 《八开花卉册》之一 四川博物馆

古是鲜秀中的往古。古记述的是衰朽，秀记述的是新生，古是无限的绵延，秀是当下的突出。似嫩而苍，似苍而嫩，将短暂的瞬间糅入绵长的过去。古风古韵中，原有禅天禅地。

中国画中多有这样的境界呈现。陈洪绶（号老莲）曾画过多种铜瓶清供图，一个铜制的花瓶，里面插上红叶、菊花、竹枝之类的花木，很简单的构图，却画得很细心，很传神。看这样的画，既有静穆幽深的体会，又有春花灿烂的跳跃。总之，有一种冷艳的美。画中的铜瓶，暗绿色的底子上，有或白或黄或红的斑点，神秘而浪漫。这斑点，如幽静的夜晚，深湛的天幕上迷离闪烁的星朵，又如夕阳西下时光影渐暗，天际上留下的最后几片残红，还像暮春季节落红满地，光影透过深树，零落地洒下，将人带到梦幻中。

前人曾以"冷心如铁，秀色如波"评陈洪绶画。他的画有铁的感觉。无论是山水、人物还是花鸟，都有冷硬的一面，黝黑的冰冷的直来直去的石头，如铁一样横亘，仕女画的衣纹，也"森然作折铁纹"。他以篆籀法作画，晚年笔致虽柔和了些，但冷而硬的本色并没有改变。近人震钧评陈洪绶人物画："树石细钩，笔如屈铁，敷色浓艳。白描则大略，钩勒神气，古厚如晋唐人手笔。"强调他的画有"铁"的特色。

意象是冰冷的，人无法亲近；是往古的，人间不存；是遥远的，人不可企及：此之谓"冷心如铁"。而"秀色如波"，则是当下的、亮丽的、流动的（波就强调其流动性）、柔媚的、细腻的、宜人的。老莲艺术的高妙之处，在于古中出今，苍中出秀，枯中见腴，冷中出热。一句话，在如铁的高古境界中，表现当下的鲜活。

历史与现今的糅合，使陈洪绶的艺术有不同凡常的厚度。没有历史，当今只是浅薄的陈述；没有历史的当今，很容易流于欲望的恣肆，会缺乏伸展度和纵深感。但如果画面只强调古雅，没有当下的鲜活，只是一个古老的与我无关的叙述，就不可能产生打动人心的力量。

金农的艺术也是如此，他的画真可谓"老树着花"。金农有"枯梅

庵主"之号，"枯梅"二字可以概括他的艺术特色。在他的梅画中，常常画几朵冻梅，艳艳绰绰，点缀在历经千年万年的老根上。像藏于北京故宫博物院的金农《古梅图》，枝极古拙，甚至有枯朽感，金农说，"老梅愈老愈精神"，这就是他追求的老了。而花，是娇嫩的花，浅浅的一抹淡黄。娇嫩和枯朽就这样被糅合到一起，反差非常大。他画江路野梅，说要画出"古干盘旋嫩蕊新"的感觉。他的梅花图的构图常常是这样："雪比梅花略瘦些，二三冷朵尚矜夸。"金农倒并不是通过枯枝生花来强调生命力的顽强，他的意思正落在"冷艳"二字上。

中国画中多见古梅，古梅也是盆景艺术家的至爱，徽派盆景就以善制古梅而著称。其实，就是在铁石面目中，来表现生命的韶秀。恽向在给周亮工的信中说："逸品之画，笔似近而远愈甚，似无而有愈甚。其嫩处如金，秀处如铁。所以可贵，未易为俗人言也。"嫩处如金，秀处如铁，其中微妙意旨，真不可与俗人道。一般人可能只看到笔法、形式上的苍古冷硬，其实在铁石面目中，有温柔的情愫。很多文人艺术家是以铁石的心肠，做慈爱的文章。古心如铁，秀色如波。铁石，说的是拒绝，不为诱惑所动；是拒斥，怒对世变的逆流，将自己冷出云霄之外。如波的秀色，鲜嫩可人，说的是亲切，是亲近，是以真面目回馈世界。嫩处如金，秀处如铁，就是"古道热肠"——一种深切的生命关怀。

枯槁之美

可以说，东方人发现了枯槁的美感，在深山古寺、暮鼓晨钟、枯木寒鸦、荒山瘦水中，追求一种枯拙的韵味，这是东方人贡献给世界美学的重要理论。它所体现的正是大巧若拙的传统哲学精神。

北宋文学家苏轼也是一位画家，他留存的画作很少，今藏于北京故宫博物院的《枯木怪石图》是一幅选材很怪的作品，他不去画茂密的树木，却画枯萎衰朽的对象；不去画玲珑剔透的石头，却画又丑又硬的怪石。这件又丑又怪的作品在历史上并不令人讨厌。黄山谷曾有《题子瞻枯木》诗："折冲儒墨陈空堂，书入颜杨鸿雁行。胸中元自有丘壑，故作老木蟠风霜。"山谷认为，苏轼的画别有衷肠，别有世界。他的世界到底是什么样的呢？对此，苏轼自己有题诗道："散木支离得天全，交柯蚴蟉欲相缠。不须更说能鸣雁，要以空中得尽年。"

苏轼画出如此的怪木，他的怪木，就是庄子的"散木"，是那种支离得天全的散木，表现的是大巧若拙的人生智慧，在丑中求美、在荒诞中求平常的道理，在枯朽中追求生命的意义。苏轼不仅将拙当作一种处世原则，还将它上升为一种美学原则。用他的话说，就是"外枯而中膏，似淡而实浓""发纤秾于简古，寄至味于淡泊"。

从枯树来看，它本身并不具有美的形式，没有美的造型，没有活泼的枝叶，没有参天的伟岸和高大，此所谓"外枯"。但苏轼乃至中国许多艺术家都坚信，它具有"中膏"——丰富的内在含蕴。它的内在是丰满的、充实的、活泼的，甚至是葱郁的、亲切的。为什么这样说呢？它通过自身的衰朽，隐含着活力；通过自己的枯萎，隐含着一种生机；通过自己的丑陋，隐含着无边的美貌；通过荒怪，隐含着一种亲

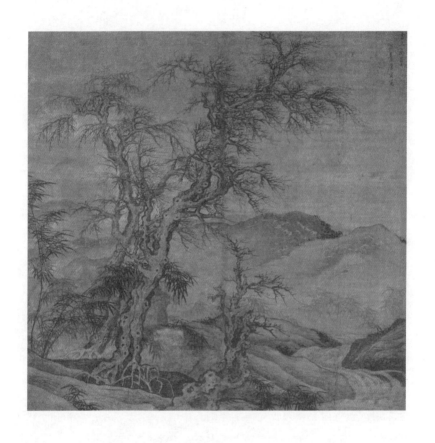

唐寅 《古木幽篁图轴》 南京博物院

切。它唤起人们对生命活力的向往，它在生命的最低点，开始了一段新生命的里程。因为在中国哲学看来，稚拙才是巧妙，巧妙反成稚拙；平淡才是真实，繁华反而不可信任；生命的低点孕育着希望，而生命的极点，就是真正衰落的开始。生命是一个顿生顿灭的过程，灭即是生，寂即是活。

苏轼此画就蕴含着对活力的恢复。苏轼以"绚烂之极，归于平淡"的表述，解读老子的"大巧若拙"观。从平淡处做起，在枯朽处着眼，自古拙中追求新生，这是中国美学和艺术理论中一条重要的原则。

大巧若拙的拙，并不是一种枯寂、枯槁、寂灭，而是对活力的恢复。老子并不是一位怪异的哲学家，只对死亡、衰朽、枯槁感兴趣，老子认为，人被欲望、知识裹挟，已经失去看世界葱郁生命的灵觉。老子的拙的境界，就是一任自然显现，如老子关于婴儿的论述，他具有一双鲜亮的眼睛、充满活力的眼睛、纯真无邪的眼睛，用这样的眼睛看世界，世界便会如其真，如其性，如其光明。在"小"中发现了光明，在"昧"中发现了鲜亮。就像庄子所说的，拙恢复了生命的活力，如初生牛犊之活泼；在拙中，恢复了光明，如朝阳初启，灵光绰绰。

在东坡那里，他看出了枯木虽无"生面"（不是一个活物），却具有"生理"的道理。他的枯木怪石看起来是僵死的，却有活泼泼的生命精神，他不仅于此表现"生理"，更表现出"生意"。当时的一位儒家学者孔武仲，评价东坡的《枯木图》，认为东坡枯木"窥观尽得物外趣，移向纸上无毫差"。他将东坡的枯木怪石和赵昌鲜明绰约的花鸟做比较："赵昌丹青最细腻，直与春色争豪华。公今好尚何太癖，曾载木车出岷巴。轻肥欲与世为戒，未许木叶胜枯槎。万物流形若泫露，百岁俄惊眼如车。"在武仲看来，东坡枯木虽无赵昌花鸟鲜艳，但是其中自藏春意，得"万物流形"之理，通过他的独特处理，枯木也自具妙韵，从而"未许木叶胜枯槎"。

"未许木叶胜枯槎"，是中国艺术理论中一种重要的思想。中国艺术

追求活泼泼的生命精神的传达，但并不醉心于活泼泼的景物描写，而更喜欢到枯朽、拙怪中寻找生意的寄托物。元代理学家袁桷在评论赵孟頫《枯木竹石图》时说："亭亭木上座，楚楚湘夫人。因依太古石，融液无边春。"他在枯木中窥出了"无边春"——广大无边的生命精神。就像《周易》中"枯杨生华"的意象一样，他在枯木中看出了"春意"，即活泼泼的生命精神。

在绘画中，枯木的形象成为中国画的当家本色。正是因为以"生理"为上，所以许多表面看来并不"活泼泼"的对象，成了画家笔下的宠物。一段枯木，枯槁虬曲，全无生意，而画家多好之。宋以来画史上以枯木名时的画家不在少数，沈括《图画歌》中说："枯木关仝最难比。"关仝是北宋初年的著名山水画家，他的枯木对后代影响很大。董其昌甚至说，山水画中若无枯木，则不能显苍古之态。

画家在评论枯木时，总是能看出古拙苍莽中所藏有的活力和风韵。明代唐志契说得好："写枯树最难苍古，然画中最不可少，即茂林盛夏，亦须用之，诀云：'画无枯树不疏通'，此之谓也。"中国画家知道，蓬勃的生命从葱茏中可以得到，从枯槁中也可以求得，且从枯槁中求得则更微妙，更能够体现出生命的倔强和无所不在，笔枯则秀，林枯则生，枯木点醒、疏通了画面，也给予观者强烈的心理冲击。

中国的山水画多是枯山水，如元代画家倪云林的画，多是一湾瘦水、几片顽石，还有几株枯树，当风而立，使人见画，便有瑟瑟之感。

红叶不扫待知音

唐代女诗人鱼玄机才情英发，她的一首《感怀寄人》极深情。诗写道："月色苔阶净，歌声竹院深。门前红叶地，不扫待知音。"为了等待，等待她思念的人，她几乎要保全一个心灵的宫殿，不让它有任何改变。这个宫殿是这样寂静、幽深而神秘，晚来淡淡的月光，抚摩着台阶上的青苔，绿筠丛中，荡漾着女子抚琴动操、声声思念的衷曲，将这庭院衬托得更加幽深。那是一个深秋季节，庭院里红叶片片飞舞，落红满径。主人无心去扫，或者是不忍去扫，她要看到思念的人到来，沐浴在红色的世界里，踏在松软的红叶上，向她走来，那是怎样一种浪漫？诗中写青苔历历、红叶飘飞，婉曲地表达了时光暗转、思念不已的切切之情。

花径不扫，透露出中国人精致的用思。它反映出一种心境，不是慵懒，也不是意乱情迷而无心去扫，而是护持一片自然天全的境界。庭院小径上落花点点，才配称为"香径"，配得上人们到香径上去独自徘徊。你可以想象，走在这样的香径上，日光照在小径的落花上，影影绰绰，别有风味。时有飘落的花沾到衣上，又有淡淡的余香在身边氤氲，真使人恍惚地感觉到，要去一片香国。

"花径不曾缘客扫，蓬门今始为君开"，杜甫这联诗受到人们的普遍喜爱，古往今来，很多人以它为春联。当时杜甫住在一个乡村里，茅舍前有一湾绿水，远方的客人不期而至，他们隔着篱笆喝着新酿的春酒，杜甫作《客至》诗记录下当时的感受。如果以为"花径不曾缘客扫"，是表达对客人的歉意，那就错了，诗人是用花径不扫来表达真诚待客之心，山村野趣中有自然天成之妙。

花径不扫，还透露出很有意思的美学道理。被扫的花径，就如同

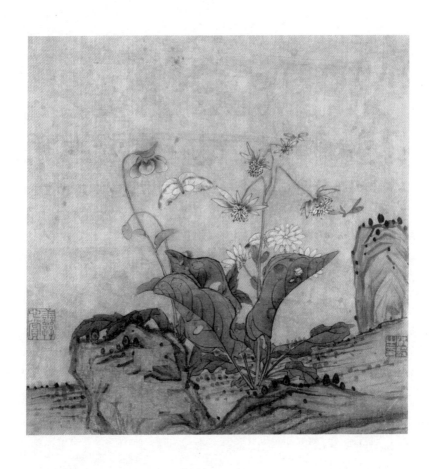

陈洪绶 《八开花卉册》之一 四川博物馆

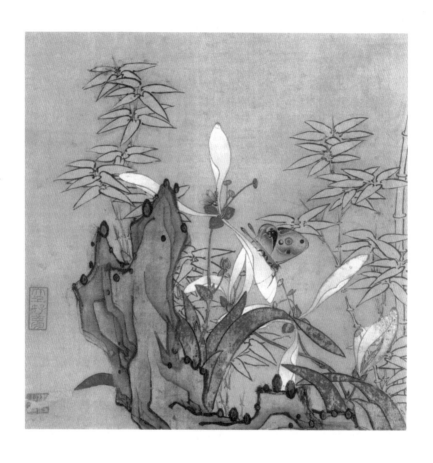

陈洪绶 《八开花卉册》之一　四川博物馆

剥去青苔的盆景，又如修理得平整划一的湖边驳岸，风味全无。我工作的庭院曾养有一盆颇大的榕树盆景，盆景的山石间长满了青苔，并有杂花浅卉点缀其间，每每俯身注视它们，绿意盎然，衬托着这一片虬曲滋蔓的榕树，有说不出的快意。前些天外出，一位好心人在清扫庭院时，将我的这盆盆景清理得干干净净，没有一片青苔，没有一片杂草。望着光光的裸露的土石，我心中顿然有一种凄凉涌起。

中国园林家理水，特别注意湖边的驳岸，驳岸由山石垒起，参差错落，自然天成，不加董理，风来湖上，水击其中，时有妙音传出，岸边的山石或伸或缩，俯仰之间，一片盎然的天趣。驳岸之妙在"驳"。剥蚀味，是园林天趣之所在，也有保全生命真性的意味。这样的造园原理却被今天不少营造者冲破，或许是建筑材料的方便，或许是经费的充足，今天很多园林中的驳岸被整齐划一的水泥围堤代替了，用这样的方法造出的水体，不像园林中的湖，倒像蓄水池。创造者可能没有领会花径不扫的道理。不仅驳岸，放之于整个园林营建都是如此。

儒家哲学有"窗前草不除"的说法。北宋哲学家周茂叔不让人剪去庭院前的茵茵绿草，他说，由此观天地之生意，庭草交翠中有无边风月的意趣，可以观天理流行之妙。在中国哲学看来，人的创造要符合自然的节奏。园林创造以"虽由人作，宛自天开"为最高准则，不以人理性去"剪裁"外在世界，而要得自然之趣，任世界自在兴现。寂寂小亭，闲闲花草，曲曲细径，溶溶绿水，水中有红鱼三四尾，悠然自得，远处有烟霭腾挪，若静若动。一如不扫花径的用心，有天趣方有真美。

禅家以"花径不扫"为至高的妙悟境界。禅宗中有一联诗说得好："竹影扫阶尘不动，月穿潭底水无痕。"在禅宗看来，人来到这个世界，心灵中很容易有尘染，禅家修养功课就是要除去这样的尘染，扫去心中的尘土，所谓时时勤拂拭。但是，如果心中时时有个"扫"的愿望，就会有净和垢的分别，这样就会有所沾滞。禅家的妙境，不是任由灰尘的存在，而是超越一切分别，如《心经》中所说的"不垢不净"，在空灵

廓落中保全性灵的自由。有位僧徒问老师，如何是佛法大意？老师说："门前不与山童扫，任意落花满院飞。"一任空花自落，但随烟萝飘飞。惠洪说："扫径偶停帚，幽怀凝伫间。暮樵迷向背，余响答空山。"暮色中见到樵夫迷了归程，扫叶人停了扫帚，两人共同将目光投向远山，这时溪回谷应，空山渺然，一片混蒙。家在何处，净在何方，他们似乎找到了答案。

花径不扫，为诗家要境。主人的慵懒，居处的杂乱，或者对客人的懈怠，均非其意，其本意是要将一种别样的情愫"封"起。落红不扫，落叶封径，是不忍去扫，一如护持内心绵长的眷恋，任其潜滋暗长，直至将自己的寂寞和无奈都席卷而去。

而在艺术观念中，花径不扫，意味着另外一种"封存"，就是将真性"封存"，不让流逝的时光侵蚀它，不让外在的种种忸怩改变它，所谓"门前不与山童扫，任意落花满院飞"，封住一个"青山元不动"的世界，一个原初的真实。如白居易诗所云："地僻门深少送迎，披衣闲坐养幽情。秋庭不扫携藤杖，闲踏梧桐黄叶行。"不送不迎，任秋庭不扫，落叶自飞，保有"性天"之真。苍苔不扫芙蓉老，在老辣纵横中，有一种沉着痛快的生命格调。陆游诗云："满地凌霄花不扫，我来六月听鸣蝉。"不扫，含有保全天真的意思，是要在被"封存"的世界中，丈量生命的幽深。

宋元以来艺术家热衷于创造一种封闭的世界，为了突出当下自足的思想，悬隔外在世界，包裹一片生命真实。在这微小的宇宙中，相往来，多飘渺，意与吞吐，无短无长，无大无小。雾水、苔痕、夜色、月影、迷蒙的风雨，成了中国诗人艺术家悬隔外在世界的常设。所谓"花气熏衣午梦轻"，所谓"泉光云影空蒙外"，所谓"春江花飞恼人目，落花风来掩茅屋。沙洲有意款寂寞，一夜为我生浓绿"（李日华《画扇与高日斯》），在这封闭的世界中，去见世界的穷通之理。在一定程度上可以说，文人艺术就是一种被"包裹"起来的艺术。

让世界活泼

中国的艺术充满了活趣，这是一种内在的腾挪。

中国的园林讲究生机勃勃，天地之大德曰生，生生之谓易，要追求形神兼备，气韵流荡，要有活泼的韵致。要人加入这个世界，去感受这种活泼，所谓流水淡然去，孤舟随意还。我们能够在这种气氛中，人和世界相与往还。

中国文化的世俗化也影响艺术的发展。中国人在世俗化中体会活泼。人们向往清静的生活，但是反对清高的做派；希望提升自己内在的修养，但并不追求贵族的气息。所以中国的艺术就像山林里面的微花野草一样，恣肆地生长，生机活泼。

中国园林的亭子是定式，亭子如同园林之眼，在园林诸景中占有很高的位置。像拙政园的荷风四面亭，就是这座园林的气眼，它"做活"了一个世界。亭子是人休息的地方，亭子也是气场中的一个点，人坐于亭中，偶然向远方看去，又把远方的景色拉到眼前，舒卷自如，推挽自得，你似乎感到坐在一个气化流荡的世界中，加入世界的洪流里。亭子是供人心灵呼吸的地方。

金农有幅《荷风四面图》，画一个人睡在水中间的亭子上，四面是影影绰绰的荷花，他有两句话，"消受白莲花世界，风来四面雾当中"。消受白莲花的世界，我卧在这个地方，清风徐徐，香气四溢，我睡在一片香芬中，似乎被漫天的香气托起。我加入这个香气流转的世界，我随着这个世界而浮沉，万物皆备于我。从物质上讲，怎么可能万物皆备于我？但从心灵境界上讲，人浑然与天地同体。心灵随着世界流转，就拥有了世界。

元代盛懋有一幅画，叫《秋舸清啸图》。此画取一角构图，远山缥缈，中段为宽阔水面，近景画高树在秋风中，潇洒清爽之意可见。沿岸船家驾小舟，凌风破浪向前，舟前一高士，醉意陶然，迎风清啸。此高士横琴在旁，酒瓮在目，似为阮籍，令人一见难忘。

他画的是一种意趣："阮怀"，画将阮籍啸傲山林的形象，放到溪岸边、风浪前，以一叶之微，凌万顷波涛，有"洞庭波兮木叶下""渺余怀兮风一叶"的纵肆与逍遥。舸者，小舟也；啸者，心之腾挪也。一个落拓的舟子，却有归于浩瀚沧溟的气象。

中国艺术认为，活泼不在外面，而在内在。我们看一些传统的绘画，真不活泼。南宋马远的《寒江独钓图》，现藏于日本东京国立博物馆，曾经在上海博物馆展出过。月光下面微微的光影中间，一个人坐在小船中，神情专注，船向前倾斜，钓者和着月，沐着夜色，真是"千山鸟飞绝，万径人踪灭。孤舟蓑笠翁，独钓寒江雪"（柳宗元《江雪》）。这份清幽，这份独立，这份人和世界同流的精神，真是令人感动。

倪瓒的《容膝斋图》，是倪瓒晚年的作品，应该是他传世作品中的代表作。这幅画有极高的艺术水准，画面很简单，就一个萧瑟的草亭，亭旁有一些石头，亭前是一湾瘦水，再向前就是一痕远山。一痕远山、一湾瘦水、一个小亭、几棵疏木，就构成了这幅画的主体。

这空空如也的小亭，象征着人的宅寓。人生如寄，在茫茫的天际中间，在浩瀚的历史长河当中，人所占有的空间是这样狭小，真如一个小亭子，一个容膝斋——容下一个膝盖的居所，这是就人的有限性而言的。如晏殊《浣溪沙》此中所说的"一向（晌）年光有限身"，时光就是这么短暂，生命就是这样脆弱。

人生是有限的，但是中国哲学告诉你，当你超越这种有限，荡去有限和无限的知识计较，融到世界中时，你就会感觉到一个无限的世界，所谓"半在小楼里，灵光满大千"。"半在小楼里"，描绘人处境的窘迫。"小楼"，形容人存在空间之狭小。"半"，意为人厕身世间，被

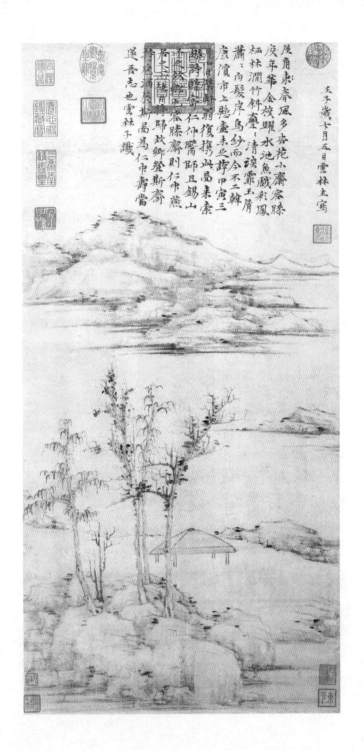

屋角春风多杏花，小斋容膝
庚年华。金梭跃水池鱼戏，彩凤
栖林涧竹斜。芦苇清涟霏玉屑，
萧萧白鬓岸乌纱，而今不二韩
康濆市上悬壶未必夸。甲寅三

天子岁七月五日云林生写

题诗赠余仲辉并题山
隙诗赠余仲辉师且锡山
前复携此当来素索
容膝斋则仁仲燕
居之所也。余既为斯斋
图，且赋诗。后二年，
仁仲将归故乡，携此
图来，要余补写斯图。
遂吾志也，云林子识

倪瓒 《容膝斋图》 中国台北故宫博物院

096

"逼迫""挟持"到特定位置上，偶然的生命如一片落叶飘入莽莽山林，如陶渊明所言，被"掷"入世界的角落。而"灵光满大千"，描写人的性灵在"大千"——无限的时空中腾迁，沐浴于一片神圣"灵光"中，臻于自在圆足、无稍欠缺的境界里，所以说是"满"。一方面是局促压迫；一方面是充满圆融，两极之转换，即在心灵推展中，在生命体验的超越里。

人的这种"大"，是心灵的充实。孟子说，"充实之谓美，充实而有光辉之谓大"，不是你学了很多知识的充实，也不是你拥有很多财富的充实，而是人心灵、精神的圆满俱足。一个充满、圆融的人，就会影响别人，他的生命当中就有光，他的光芒就会照耀世界。这就是"充实而有光辉之谓大"。

一幅简约的《容膝斋图》，以寒林孤亭的存在、萧疏荒寒的境界，展现人生命的活泼。其实在这画面中，亭中无人，水中无船，寒林上无风，路上绝了行人，天上没有飞鸟，甚至没有一片云——这几乎是个绝灭的世界，但是中国艺术家要通过这样的画面展现活泼，那种没有活泼表象的内在生命腾挪。

这活泼不是外在的，而是内在的。最寂寞的地方就是最活泼的地方，就是要把心灵放飞出来，挣脱世间种种束缚，还自己内在充满、圆融的生命自由。不是看世界活，而是让世界活——去除心灵的遮蔽，让世界依其真实自在活泼。

不可一日无此君

苏州沧浪亭中有一个小亭，亭廊柱上题有一副对联："未知明年在何处，不可一日无此君。"亭子不大，景致也无特别之处，但这副对联令人难忘，只是觉得放在这优雅的处所，格调过于冷峻，然而，对联中其实包含着中国人深邃的智慧。

"未知明年在何处"一句，蕴藏着多少无奈和怅惘，它几乎是中国诗人、艺术家永远的话题。今年很好，当下很好，但来日如何，明年如何？明日就是对今日的失去，明年不知流转于何处。此情楚楚，此心不绝，无语立斜阳，执手看泪眼，但不知道"今宵酒醒何处"，不知道小舟漂向何方，只留下一些记忆的碎片折磨未来的我。

人生似乎注定是一段孤独的旅行，合就意味着分，在就意味着不在。转眼就是过去，瞬间即成永恒。人的每一个当下，都在创造过去，都在制造记忆，也制造着怅惘。旷达的欧阳修也这样写道："聚散苦匆匆，此恨无穷。今年花胜去年红。可惜明年花更好，知与谁同？"匆匆春又归去，匆匆人又离开，生命的过程如流光碎影，人又能把握几分！

人生短暂，转瞬即逝，如白驹过隙，似飞鸟过目，是风中的烛光，倏忽熄灭；是叶上的朝露，日出即晞；是茫茫天际飘来的一粒尘土，转眼不见。衰朽就在眼前，毁灭势所必然，世界留给人的是有限的此生和无限的沉寂，人生无可挽回地走向生命的终结。人与那个将自我生命推向终极的力量奋力抗争，这场力量悬殊的角逐最终以人的失败而告终，人的悲壮的企慕化为碎片在西风中萧瑟。

"不可一日无此君"，说的是王徽之（字子猷）的故事。子猷爱竹，曾借房居住，住进之后，发现周围没有竹子，就让人栽上。有人劝他：

苏州　沧浪亭　竹

"何苦如此？你又不是在这里常住。"他指着竹子说："何可一日无此君？"怎么可以一天没有竹子呢？苏东坡有诗道："宁可食无肉，不可居无竹。无肉令人瘦，无竹令人俗。"在竹林中漫步，眼见檀栾之秀，耳听萧萧之音，涤胸中之尘垢，纵超然之高情，竹是清明、高洁心灵的象征。所以古人说，我也有竹深巷里，也思归去听秋声。

当然，沧浪亭小亭中这副对联表达的不是对竹子的偏爱，它透露的是一种人生境界，一种生命情调。如古人所云："山家罕人事，临流结茅屋。逍遥云水中，寸心托修竹。"（清代戴熙诗）修竹是人格的象

征，是人生境界的呈现物。人活着是要有点精神的，竹子虽然与人的物质欲求无关，但能为人的精神世界提供超越的动能。人活着是要有些格调的，这格调并不是忸怩作态，并不是虚与委蛇的外在表象，而是深心中的气象和境界。人怎么生活都是一生，与其平庸地苟活，还不如啸傲山林，放旷高蹈；与其局促地生存，唯唯诺诺，以求得一席容身之地，还不如"振衣千仞冈，濯足万里流"（左思《咏史八首》），那才是沉着痛快的人生格调。"不可一日无此君"正含有这样的潇洒，这样的从容。

细品这副对联，还感到上下联之间有一种内在的逻辑关系——明日的黄花不再灿烂，今日的竹林照样清幽。正因为不再灿烂，所以要珍视当下的清幽；正因为时光短暂，所以莫要等闲。晏殊《浣溪沙》说得好："一向年光有限身，等闲离别易销魂。酒筵歌席莫辞频。满目山河空念远，落花风雨更伤春。不如怜取眼前人。"生命短暂，如"一向（晌）年光"，所以不要蹉跎，应重视现在，怜取当下的事，当下的人，爱自我，爱他人，爱自然，爱这世界中的一切，正是人生应该做的"本分事"。

相对于春的烂漫，花的喧妍，竹是寂寞的。它没有花儿，开花就意味着绝灭，没有富丽的色彩，没有繁复的形式，更没有变化万千的姿态，它是单调的，但又是独立的，一如个性张扬的人。当这单调而独立的纤纤身影汇入一片竹林时，大片的绿色，浓浓的绿意，向天地中蔓延，和着风，奏响清音，沐着雨，抖落晶莹，借来月，装扮魅影，那是怎样的世界！竹更有一个特性，寂寂色不改，不与四时凋。春再灿烂，但匆匆又归去；花再艳丽，转眼间零落成泥。然而，竹这寂寞的主儿，不与四时同凋零，它几乎有永远的绿色。这或许就是中国诗人追求的永恒，就是子猷等人不可一日无此君的真正含义。

中唐以后，竹画登上历史舞台，遂成为无数艺术家笔下的清物。其中，元人最特别。元人好竹卷，所谓"水墨一枝最萧散"，可能受北宋画家文同影响，元人常画一枝竹，却敷衍为长卷，这是极难的创作，赵

孟頫、顾安、柯九思、倪瓒等均善此类。

上海博物馆藏柯九思墨竹图两段，曾经明末大书家邢侗鉴定，前段唯有一枝竹，上有伯颜不花题跋："予旧藏东坡枯木竹石一小卷，每闲暇，于明窗净几间，时复展玩，不觉尘虑顿消，愿得佳趣耳。一日，友人赠我文湖州墨竹一枝，与坡仙画枯木图高下一般，不差分毫，喜曰：此天成配偶也。"跋中涉及"墨竹一枝"的由来及其独特价值。

倪瓒毕生喜画竹，传统竹画追求"此竹数尺耳，而有寻丈之势"，他却对"势"——一种独特的动感——的追求并不热衷，而更愿意通过竹画来表达随处充满、无稍欠缺的精神。他喜画一枝竹，他有《竹梢图》，没有繁复的形式，只是略显其意趣而已。题云："此身已悟幻泡影，净性元如日月灯。"中国台北故宫博物院藏其一竹枝册页，云林题云："梦入箕笥谷，清风六月寒。顾君多远思，写赠一枝看。"同样藏于中国台北故宫博物院的《春雨新篁图》，也画一枝竹，上有多人题跋，其中叶著跋云："先生清气逼人寒，爱写森森玉万竿，湖海归来已蝉蜕，一枝留得后人看。"他的留给后人看的一枝竹中，有不凡的思考。

北京故宫藏倪瓒《竹枝图卷》，是其传世名迹，我曾得见此图，初视，真有将人魂魄摄去的感觉。此图是倪瓒为好友、音乐家陈惟寅所作，二人久日不见，"暮春之辰，忽过江渚，出示新什，相与披咏，因赋美之"。一枝竹，伸展于画面。上云林自题："老懒无惊，笔老手倦，画止乎此，倘若不意，千万勿罪。懒瓒。"可知此画作于晚年。

乾隆在画塘的题诗倒是透出值得重视的问题："一梢已占琅玕性，千亩如看烟雨重。"此画可以说是得竹之"性"，表现画家真实的生命感受。所谓一竹一世界。外形的描绘（形），动力模式的追求（势），以至于生机活泼意象之呈现（韵），都不能概括如云林竹画这样的创作倾向，它是"性"之呈现，不是将外物（竹）的根性表达出来，而是表达人当下直接的体验，于艰难之中寓生命信心。笔致瘦劲，潇洒清逸，凛凛而有腾踔之志。虽为墨笔，但墨色晕染中，有光亮存焉。

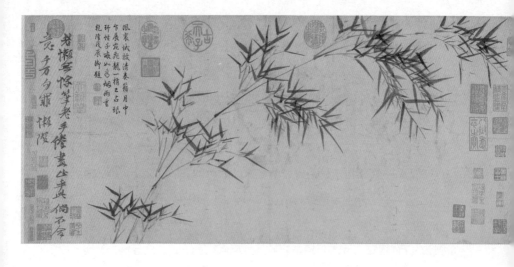

倪瓒 《竹枝图卷》 北京故宫博物院

　　清金农称竹为"长春之竹"，竹是少数不为春天魔杖点化的特殊对象。他说，竹"无朝华夕瘁之态"，竹在他这里成了永恒的象征物。竹不以妖容和奇香"悦人"，他说："恍若晚风搅花作颠狂，却未有落地沾泥之苦。"竹影摇动，是他生平最喜欢的美景，秋风吹拂，竹韵声声，他觉得这是天地间最美的声音。

更持红烛赏残花

我很喜欢北京的银杏树，秋风起，往日里那绿色的树，不知不觉间忽然变黄了。黄昏时分，你透过余晖，看参差的树上，简直就是灿烂的天国，透明的光亮连同金色的叶子一起洒在身上，将你带到梦幻般的境界中。她在谢幕之前，将生命凝聚成最隆重的礼物，奉献给世界。这真是一种残酷的美。

这使我想到中国诗人笔下的残花，凋零的残花并不美，却每每成为诗人讴歌的对象。李商隐《花下醉》写道："寻芳不觉醉流霞，倚树沉眠日已斜。客散酒醒深夜后，更持红烛赏残花。"他是带着怎样的心情来抚摩残花的呢？

其实，诗人并不是要欣赏残花的美感，而是要抒发对时间的感叹。残花之所以能叩响诗人的心灵，是因为它可以带着诗人在时间中流转。残花的"残"令人想到"全"，残花的"最后"使人想到当时的鲜活。诗人所要咏叹的正是由繁盛到衰落的生命过程。残花意味着它曾经有过的绚烂，包裹着一段无可奈何的情愫。残花以过去之繁盛，突显现在之衰败。繁盛转瞬即逝，凋零的命运无可挽回，又激起不尽的怅惘。一如欧阳修词中所说："蝶飞芳草花飞路，把酒已嗟春色暮。当时枝上落残花，今日水流何处去。"更进一层，残花虽衰败，但她仍然是花，她是最后的花，她就要消逝在永恒的寂寞之中，所以诗人"更持红烛赏残花"，那是一种和泪的欣赏，是对生命的绝望把玩。残花作为一个时间意象，将过去、现在和未来联系在一起，诗人是在时间的流动中，审视现在的"存留价值"。李商隐的"更持红烛"似乎是一种对生命的祭仪，在这祭仪中，诗人顽强地"赏"，表现出与那股将生命推向衰朽的力量

的奋力抗争，展现了人与时间极度紧张的关系。

明代画家唐寅有一幅著名作品《秋风纨扇图》，也是一幅关于"残花"的作品。坡地上画湖石，有一女子，容貌姣好，风鬟雾鬓，绰约如仙，衣带干净利落，随风飘动。眼神颇为生动，凄婉之情，宛然在目。手执一纨扇，眺望远方。女子被置于一个山坡，画面大部空阔，只有隐约由山间伸出的丛竹，迎风披靡，突出人物心中无所依凭的感觉。唐寅题有一诗，诗云："秋来纨扇合收藏，何事佳人重感伤？请把世情详细看，大都谁不逐炎凉？"

诗中意和画中情相互映发，使它成为深受人们喜爱的作品。唐寅借画中女子表达自己的人生感受，可以说世态炎凉、人世风烟都入女子神情中。秋来了，风起了，夏天使用的纨扇要收起了。炎热的夏季，这纨扇日日不离主人手，垂爱的时分，这女子时时都与那个没有在画面出现的人心相爱乐。而今，这一切都随凄凉的秋风去了，往日的温情烟消云散，一切的缱绻都付之东流。孤独的女子徘徊在深山，徘徊在萧瑟的秋风中。真是昨日里红绡帐中度鸳鸯，今日里荒寂山坡苦流连。有道是花开必有花落日，偌大的乾坤，天天都在上演着这样的人间喜剧，说不尽的恩恩爱爱，道不完的怨恨情仇。

唐寅，在中国艺术史上，几乎是风流的代名词，这位才性超群的艺术家，少负不羁之才，十六岁时高中秀才第一名，二十多岁时又高中乡试举人第一，由于乡试第一的举人被称为"解元"，所以唐寅又有"唐解元"之号。他一生有风流的一面，又有深沉的一面。他因才华出众，而"妆成每被秋娘妒"（白居易《琵琶行》）；又因流年不利，命运坎坷，家庭遭到一次又一次打击。上苍给了这位风流才子太多的磨难，也许太聪颖的人性情本来就脆弱，何况像唐寅这样伴着那么多苦难的人，他那根敏感脆弱的心弦更容易被拨响。

他的那根心弦上传出的妙响逸音的确有独特的魅力。唐寅一生只度过短暂的五十多年时光，在他落魄的晚年，身居桃花庵，常常一人独

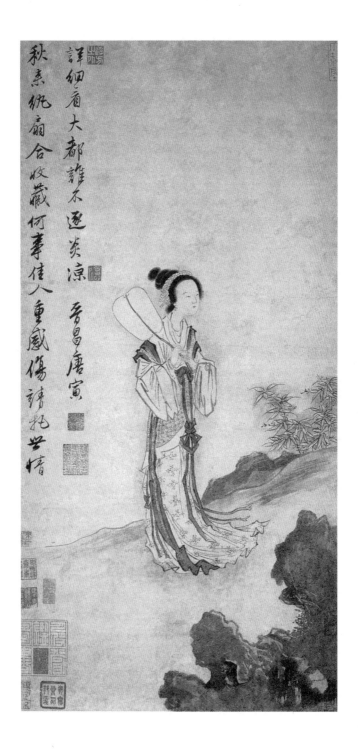

秋来纨扇合收藏 何事佳人重感伤 请托炎凉

详细看 大都谁不逐炎凉 晋昌唐寅

处。桃花庵是一个花海，每到春来，群花绽放，他就在这一片天地中将息性灵。暮春时分，落花如雨，秋风萧瑟，落叶缤纷，这些都会打破他性灵的平衡。他一生中的很多艺术创造与落花、秋风有关。惜花、伤秋是他艺术中的主题。他有《和沈石田落花诗》三十首，表现的是对生命的思考，在如雨的落花中，把玩性灵的隐微。一天夜里，他独饮花下，对着幽冷的明月，吟咏道："九十春光一掷梭，花前酌酒唱高歌。枝上花开能几日，世上人生能几何……"

"去年今日此门中，人面桃花相映红。人面不知何处去，桃花依旧笑春风"（崔护《题都城南庄》）。人面桃花之叹几乎人人都有。越是美好的东西，我们越想永远地拥有它，但美好肯定无法永伴，所以我们总有美好的东西瞬间即逝的感觉。

其实，我们常常有这样的感觉，人们似乎是被强行拉上急速行驶的时间列车，目送着窗外节节逝去的影像，伸手去抓，两手空空，无从把握。人似乎总在与黑暗中的一种不明力量斗争。存在的总是残破，美好的总伴着幻灭，握有的又似乎没有。"满目山河空念远，落花风雨更伤春"（晏殊《浣溪沙》），像李商隐、唐寅这些旷世才子，面对着落红点点，面对着空荡荡的宇宙，他们又如何能保持内心的平静呢？

真水无香

　　清乾隆年间，浙江的篆刻艺术获得突出发展，被称为"西泠八家"之一的蒋仁就是其中的代表人物。一年冬天，他与朋友在西湖边的燕天堂相聚，吟诗、豪饮，忘掉了一切，不知不觉喝到了黄昏。走出庭院，当时正是一场快雪之后，雪后初霁，但见天地都笼罩在一片雪白之中，一抹余晖在白色世界中闪烁跳跃。蒋仁按捺不住激动的心情，伴着酒意，裹着雪情，援石奏刀，刻下一枚印章，印章上有阳文四个字："真水无香"。

　　这四个字中，包含他对世界的看法。或许我们可以顺着他的思路来体味他对世界的理解。雪覆盖了一切，南高峰，北高峰，此时都在白雪中。往日里西湖澹荡的湖面不知踪迹何处，西湖的绿树丛林也顿改颜色，失去了凡常的容貌。这是一个"无香的世界"，没有了姹紫嫣红，没有了繁弦急管，没有了湖光潋滟，没有了山岚轻起。

　　但这样的雪白空无，并不代表没有美。雪后的西湖，分明具有令人震撼的美感。这就是蒋仁所说的"真水无香"。它所表达的是中国艺术中的一个重要思想：超越表象世界，直探生命真实。

　　就拿西湖来说，艺术家可以说是西湖的主人，西湖给他们留下的印象几乎可以说是关于香的回忆。艺术家们哪里会忘记，西湖的十里荷花就是一片香世界，人们来到她的身旁，就会沐浴着一片香雾，载着荷花香气，随风往来氤氲，如在香界行。他们更不会忘记，到月光下的西湖弄影，驾着一叶小舟，泛泛中流，手弄澄明，目对岸上迷离的景色，耳听丝竹之声，月影天光与游船灯火相融合，如同进入一片香梦中。

　　但在蒋仁们看来，世界是变动不居的，仅仅停留在表象上看世界，

蒋仁　真水无香印并印款　上海博物馆

是浅层次的，迷恋这样的世界是没有意义的。并不是说雪后西湖比荷风四面美，而是他们看到，人随物转，用佛教的话说，就会被世界"沾滞"——如同一只被蜜粘住的蝴蝶，飞不了了；五官所带来的快乐终究是短暂的，它哪里会给人深层的心灵安慰？

唐代南方的一位僧人，叫船子和尚。他整日生活在一只小舟中，通过在舟中闲荡，悟出了人生的道理。他有一首诗这样写道："别人只看采芙蓉，香气长粘绕指风。两岸映，一船红，何曾解染得虚空？"他在漫天的芙蓉、扑鼻的香气中，体会到的是"虚空"二字。

蒋仁雪后的性灵飞舞，和船子和尚的妙悟是一致的。白雪覆盖了那个柳绿桃红的世界，却启发了人们关于真实世界的思考。王维有两句诗这样写道："荆溪白石出，天寒红叶稀。"春天来了，有了桃花水、桃花汛，夏天大雨滂沱，池塘里、溪涧里都涨满了水，而到了秋末冬初，大地渐渐没有了绿色，就连树上的红叶也将落去，一切又回到本来的样子，这叫作"水落而石出"——露出它的"本相"，没有了咆哮和喧嚣，只有平静和淡然。中国人将"水落石出"作为一种生命的大智慧。

明代李流芳深通中国艺术，他论艺提出"恍惚"说，他在《题画为徐田仲》中谈画西湖的感受：

　　钱塘襟江带湖，山水映发，昏旦百变，出郭数武，耳目豁然，扁舟草履，随地得胜。天下佳山水，可居可游，可以饮食寝兴其中而朝夕不厌者，无过西湖矣。余二十年来无岁不至湖上，或一岁再至，朝花夕月，烟林雨嶂，徘徊吟赏，餍足而后归。湖上友人爱余画，甚于爱山水，舍其真而求其似，余尝笑之。然余画无本，大都得之西湖山水为多，笔墨气韵间或肖之，但不能名之为某山某寺某溪某洞耳。今年在湖上，为李郡伯陈司李画二册，适同年徐使君田仲见而爱之，心欲之而不言，余窥其意，归而作钱塘十图以遗之。大都常游之境，恍惚在目，执笔追之，则已逝矣。

强而名之曰某山某寺某溪某洞，亦取其意可耳，似与不似，当置之勿论也。

他的著名作品《西湖卧游图册》二十二开，每开有题语，第一开《紫阳洞》题云："山水胜绝处，每恍惚不自持，强欲捉之，纵之旋去。此味不可与不知痛痒者道也。余画紫阳时，又失紫阳矣。岂独紫阳哉？凡山水皆不可画，然皆不可不画也，存其恍惚者而已矣。"

李流芳的"恍惚"说，有以下这些含义：山水之妙，在其象外，这是恍惚说的基本含义，此其一。山水乃性命所托，遇佳山水，心为之迷，恍惚幽眇间，心托之于山水而存矣，不知是山水，还是己心之所在，如其诗所云"恍与此境遇"，此其二。更重要的意思是，一切山水乃是幻象，都非实有，转瞬即逝，唯有心灵体验才是真切的，他说，"诗画恍惚，都如梦中事"，此其三。他画西湖，在恍惚幽眇中，把握那生命的"真香"。

八大山人是一位书法家，他有一件作品为美国翁万戈所藏，其中有一幅书有以下内容：

> 太白诗"风吹柳花满店香"；温庭筠诗"香随诗婉歌随起，影伴娇娃舞袖垂"；传奇诗"郎行久不归，柳自飘香雪"：不知柳花香在何处，而诗人言之也！李贺诗"依微香雨青氤氲"；元微之诗"雨香云淡觉渐和"；卢象诗"香气云流水"：此数者有香耶，无香耶？寄谓之无香也。于诗画亦然。

这里书写的是元代画家倪云林的一段话，这段话的核心就是"无香"。这些艺术家在漫天香世界中，却体会到"无香"。

南方乡村传统建筑多是"黑白世界"，如浙江富春江边的山村建筑，黄山附近西递、宏村的建筑，大都是白墙黑瓦，偎依在绵延的群山间，

扬州　**瘦西湖**　亭廊

初看起来似乎感到有些单调，但当你身临其境，慢慢地融入这个世界时，你会发现其中有一种勾魂摄魄的美。

日本茶道深受中国禅宗的影响，在饮茶的仪式中，体现出禅的精神，它刻意创造的就是素朴的境界，那可以说是洗尽铅华的"黑白世界"。茶室一定是一个宁静的所在，有诗这样写道："望不见春花，望不见红叶。海滨小茅屋，笼罩在秋暮。"在萧瑟的秋风中，在寂寥的茅屋里，汲取千年的古井水，在和敬的气氛中，进入茶熟香温的境界中。不求繁华，不求绚烂，只求炭要合于燃，茶要合于口，就是这样简单。"莫等春风来，莫等春花开，雪间有春草，携君山里来。"一个雪后的日子，诗人呼唤着他的朋友，共同创造一段悠长的生命。在日本茶道中，

千利休的茶很有名气，他的茶道就以素朴为特点，他的茶是反豪华、富贵、巧言令色、艳丽、丰满、复杂、烦琐、崇高的，而提倡朴素、谨慎、冷瘦、静谧、野逸、寂寞、单纯、枯槁。因为，在日本茶禅中，坚信"无"的妙用，有一幅常挂在茶室的对联这样写道："无一物者无尽藏，有花有月有楼台。"这真是对东方传统哲学素朴精神的最好概括。

艺术有它的形式规律，艺术的天国是依照一定法则建立起来的。中国艺术也有其自身的法则，如形神结合、以小见大、知白守黑、虚实互动等等，这些法则潜藏在文化的深层，对艺术创造和鉴赏产生深远影响。

　　本章的十四篇文章，《一朵开在篱墙边的小花》，说"小中现大"的智慧；《笔尖寒树瘦》，说"瘦"中蕴含的微妙情志；《老树枯藤古藓香》，说枯藤老树中绵延的生机；《假山与枯山水》，从一个角度说中日园林的差异和相通；《缺月挂疏桐》，说残缺如何成为一种美；《苔痕梦影》，由苔痕历历，走入生命的烟雾中；《到园中听香去》，说以形写神的通则；《月到风来》，说与世界舒卷的感会；《空则灵气往来》，谈空灵的美感；《无色而具五色之绚烂》，由水墨画说超越色彩的观念；《小园自有好风情》，由园林的壶天勺地，说心灵的拓展；《赏石中的包浆》，由包浆体会"生生"的妙理；《雾敛寒江》，说艺术中"涩"的美感；《匪夷所思的美》，由瓷器开片等说巧夺天工的智慧。

一朵开在篱墙边的小花

元代艺术家倪瓒题兰画诗写道："兰生幽谷中，倒影还自照。无人作妍媛，春风发微笑。"一朵野花开在幽深的山谷，没有名贵的身份，无人问津，没人觉得她美，也没人爱她，给她温暖，她倒影自照，照样自在开放——她的微笑在春风中荡漾。

这首诗寓含一个道理：一朵野花，也是一个有意义的世界，一个圆满宇宙。

从人的角度看，这朵野花和这篱笆角落一样微不足道。但野花可不这样"看"，她并不觉得自己生在一个闭塞的地方，也不觉得自己的形象卑微。在人的眼光中，有热闹的街市，有煊赫的通衢，也有人迹罕至的乡野，我们给它分出彼此，分出高下。我们眼中的花，有名贵的，有鲜妍的，也有浓香扑鼻的，像山野中那些不知名的小花，我们常常以为其卑微而怜惜她。

其实，大和小，多和少，煊赫和卑微，高贵和低下，灰暗和灿烂，那是人的眼光，是人的知识眼光打量下所产生的分别。庄子将这称为"以人为量"，就是以人知识的眼光看待世界，科学的前行、文明的推进，的确需要这样的眼光。但是，并不代表这一眼光就是"当然"的，在"人为世界立法"的眼光中，我们以知识征服世界，世界成了我们观察的对象，我们似乎不在世界中，我们将自己从世界中抽离出来，站在世界的对岸看世界。这样的世界是被人的理性、情感等过滤过的，而不是世界的真实相。其实，人本来就是这世界中的一个生命，当你由世界的对岸回到世界，回到自己的故园时，你就是河流中的一条鱼、山林中的一只鸟，你随白云轻起，共山花烂漫。庄子将这称为"以物为量"，

苏州　艺圃一角

就是以世界的眼光看世界（以物观物），回到世界中，任世界自在兴现。

　　我们知道，生命是平等的。人不能成为这世界的暴君，将世界的一切置于自己的统治之下，去征服它，或者是居高临下地"爱"它，或者是悲天悯人地"怜"它。一朵小花也有存在的理由，也有存在的价值，她不因人的存在而存在，不因人的评价而改变，只是自在兴现而已。正

像王维诗中所说的："木末芙蓉花，山中发红萼。涧户寂无人，纷纷开且落。"在寂寥的山林中，空花自落，白云自起。当你放下人的眼光，以物为量，在世界的河流中自在地优游时，你就会有王维和松尾芭蕉那样的感动，你也能像芭蕉那样在一朵微花之中，发现一个宇宙，一个有意义的世界。芭蕉有俳句说："雪融艳一点，当归淡紫芽。"一朵淡淡的紫色小花，在白雪中飘摇。这是怎样一个动人的世界！

中国艺术特别推崇自在兴现的境界。青山自青山，白云自白云，为禅家境界，也是艺术中的至高境界。唐代哲学家李翱是一位儒家学者，但对佛学很有兴趣，药山惟俨的大名在当时朗如日月。一次，他去参拜药山。见药山时，药山一言不发。李翱拿出他的哲学家的口吻，开口便问："如何是道？"药山用手向上指指，又向下指指，李翱不明其意。当时，药山的前面正放着一只瓶子，天上正飘来一片云。药山便说："云在天，水在瓶。"李翱当下大悟。后来他写了首诗，这诗道："练得身形似鹤形，千株松下两函经；我来问道无余说，云在青天水在瓶。"道在不问，佛在不求，只要你放下心来，念念都是佛，青山自青山，白云自白云，一切都自在显现，当下圆成的生命，才是至高的圆满之境。

韦应物《滁州西涧》是一首童叟皆知的诗："独怜幽草涧边生，上有黄鹂深树鸣。春潮带雨晚来急，野渡无人舟自横。"我在这里读出的正是自在圆成的思想。世界生机鼓吹，我抱着琴来，何用弹之！"轻阴阁小雨，深院昼慵开。坐看苍苔色，欲上人衣来。"（王维《书事》）"荆溪白石出，天寒红叶稀。山路元无雨，空翠湿人衣。"（王维《山中》）这些小诗，传达的哲学智慧可不小，清逸的思理，淡远的境界，空花自落的圆成，在无声中，震撼着人的灵根。

陶渊明咏菊花诗说，"寒华徒自荣"，一朵在凄冷、萧瑟的气氛中独自开放的花，自开自落，不慕世之荣名，不需别人欣赏，自有其"荣"，自有其生命的完足充满。所谓"徒"者，徒然而所获得，无所领取，高名没有她，羡慕的眼光跳过她，爱怜的情愫远离她，但她还是这样独

自开放。所谓山空花自落，林静鸟还飞。

中国艺术的极境就如空谷幽兰，高山大川之间的一朵幽兰，似有若无，也无人注意，在这个阒寂的世界中，它自在开放，没有人的干涉。小小的花朵散发出淡淡的幽香，似淡若浓，沁人心脾。并不因其小而微不足道，也并不因其不显眼而失去魅力，更不因为它处在无人问津的山谷而顿失意韵。正相反，中国美学认为，这样的美淡而悠长、空而海涵、小而永恒。它就是一个自在圆满的世界。

一朵小花，也有存在的理由，也有生命的光亮。

笔尖寒树瘦

前文说假山的瘦、漏、透、皱，说到一个"瘦"字，瘦可以说是中国艺术追求的理想。

扬州有瘦西湖，起这个名字，并非如有人所说，瘦西湖比杭州西湖小，"瘦"取"小"意。其实扬州人以"瘦"名其湖，不是承认其规模小，而是强调其格调高。宋代音乐家姜白石有《扬州慢》词道："二十四桥仍在，波心荡，冷月无声。"这正点出了"瘦"的特征。中国艺术家对"瘦"有一种独特的理解。

唐末五代的荆浩，是历史上有名的山水画家，他晚年隐居在太行山的洪谷，人们又叫他洪谷子。他好禅悦，和当时邺都青莲寺的大愚和尚相善，大愚一次向他求画，并附有一诗："大幅故牢建，知君恣笔踪。不求千涧水，止要两株松。树下留盘石，天边纵远峰。近岩幽湿处，惟藉墨烟浓。"在好朋友的面前，大愚一点也不忸怩，他求洪谷子给他画一幅水墨山水，并指定所画的内容：就画两株松、几片石，再留下大片的空白，聊取远山之意。

荆浩对大愚的请求心领神会，作了一大幅山水，也题有一诗相赠："恣意纵横扫，峰峦次第成。笔尖寒树瘦，墨淡野云轻。岩石喷泉窄，山根到水平。禅房画一展，兼称空苦情。"

这幅画今不见，但从二位的诗意中也可看出，这是一幅萧疏山水，峰峦迢递，气氛清幽，寒树兀立，具有一种冷瘦的意味。一位禅僧，一位画家，通过诗交换对画的看法，其实也是在交换对世界的看法，并且透露出他们的人生态度，这样的态度在中国古代艺苑很有典范意义。荆浩所说的"笔尖寒树瘦，墨淡野云轻"，成为后世艺术家竞相仿效的榜

三十六陂涼水珮風裳銀色雲中一大長好侶玉杯
玲瓏鏤得玉也生香對月有人偷寫世界白決²愛畫閒
鷗野鷺不愛畫鴛夹与荷花慢²商量
金牛湖上金　吉金　畫白荷花並題

金农 《杂画册》十二开之六　辽宁省博物馆

119

样，其中一个"瘦"字，真说到了中国艺术的点子上。

中国艺术在五代两宋之后，审美趣味发生了很大变化，唐代艺术从总体上说，是重豪放、开阔的，同时重色相，像周昉等的仕女画，人物体态丰肥，色彩艳丽，如传世名作《簪花仕女图》，可以说风格是耀眼的艳丽。这在两宋以后是很少见到的。受道禅哲学尤其是禅宗的影响，两宋以后中国艺术崇尚简劲、萧疏、平和、淡雅、清远、空灵，"无色的"水墨画竟然成为时尚。唐以前"肥"的风格，在两宋之后极少见，代之而起的是对"瘦"的追求。

在中国，追求瘦，不仅有外在形式方面的考虑，更重要的是人格境界，像李清照所说的"莫道不消魂，帘卷西风，人比黄花瘦"，这里的"瘦"，就不光是身体方面的，更强调一种精神境界的追求。

中国艺术好瘦，不是那种君王好细腰的畸形审美，那是欲望的病态显现。艺术中的好瘦风尚，所重恰恰在脱略欲望上。人来到这个世界，有各种欲望，又有理性的缠绕，它们就像葛藤一样裹挟着人，使人难获自由。中国哲学强调疏瀹五脏，荡涤精神，去除心灵尘埃，使心灵如冰壶莹澈，水镜渊渟，所谓"诗似野鹤同尘远，心如冰壶澈底清"。重瘦，是重一个清明悠远的心空。

元代画家倪云林人瘦，画亦瘦，他的书法也有瘦劲孤高的风格。《幽涧寒松图》是作者晚年得意之笔，也是典型的倪氏风格，起手处是三四株萧疏之树，当风而立，木叶几乎脱尽，旁侧是一湾瘦水，背面乃是淡淡的山影，所谓一痕山影淡若无。可以说"清瘦"至极。这萧疏清远的境界，成为中国艺术的当家面目。

清代画家金农喜欢画竹、画梅，偶尔也画山水，他的艺术追求清奇冷瘦的境界。他所强调的一些意象都打上这一思想的烙印。如"饥鹤立苍苔"（他有诗说："冒寒画得一枝梅，恰如邻僧送米来。寄与山中应笑我，我如饥鹤立苍苔"）、"鹭立空汀"（其画梅诗说："扬补之乃华光和尚入室弟子也，其瘦处如鹭立空汀，不欲为之作近玩也"；"天空如洗，

鹭立寒汀可比也")、"池上鹤窥冰"（他有诗云："此时何所想，池上鹤窥冰"），等等。厉鹗谈到金农时，也说到他的这种爱好："折脚铛边残叶冷，缺唇瓶里瘦梅孤。"瓶是缺的，梅是瘦的，孤芳自赏，孤独自怜。

金农有诗云："雪比精神略瘦些，二三冷朵尚矜夸。近来老丑无人赏，耻向春风开好花。"清人高望曾题金冬心画曰："一枝瘦骨写空山，影珊珊。犹记昨宵，花下共凭阑，满身香雾寒。泪痕偷向墨池弹，恨漫漫。一任东风，吹梦堕江干。春残花未残。"一枝瘦骨写空山，成了金农艺术的象征。

中国艺术反对肥，肥并非指形式上的臃肿，而是将肥作为瘦的对立面，瘦则孤高清远，独立纵肆，而肥则落于色相，落于甜腻，落于俗气。瘦有山林野逸之气，肥有富家贵游之风。中国书学理论认为："与其肥，毋宁瘦。"郑板桥画竹爱画瘦竹，他说："盖竹之体，瘦劲孤高，枝枝傲雪，节节干霄，有似乎士君子豪气凌云，不为俗屈。故板桥画竹，不特为竹写神，亦为竹写生。瘦劲孤高，是其神也；豪迈凌云，是其生也；依于石而不囿石，是其节也；落于色相而不滞于梗概，是其品也。"所以，他画瘦竹是为了去俗气，他有诗道："三十年来画竹枝，日间挥写夜间思。冗繁削尽留清瘦，画到生时是熟时。"画到瘦时，画到清高时，就是他的目的。

肥过于张扬，过于外露，而瘦则是内敛的、优雅的。中国艺术好瘦，还爱其楚楚可怜的韵味。黄山谷小词云："春未透，花枝瘦，正是愁时候。"形容早春时节的特征极为逼真亲切，"春透水波明，寒峭花枝瘦"（秦湛《卜算子·春情》），其间杨柳依风清清，花枝照水分明，清冷的画面，幽淡的格调，最是关心处，这几句小词不知征服了多少文人。

老树枯藤古藓香

中国人认为，自然中的一切，山山水水，花草树木，无不有气荡乎其间，世界是一个气化的宇宙，气无影无形，但赋予这个世界以生命。气如同一泓生命的清流，使静止的物象活泼了，孤立的世界相互联系了。气可以说是中国艺术的灵魂，中国艺术家以气化哲学来张罗自己的艺术宇宙。

这使我想到中国艺术中反复出现的藤萝。中国画家爱画古藤，文徵明《真赏斋图》画长松亭亭，古藤缠绕，人在其中读书、品茗，空间是宁静的，有了藤萝就不一样了，它便有了飞舞的韵致。唐棣的《古藤书屋图》，有古藤在茅屋上盘旋，你几乎看到线条在抖动，苍莽而有古意。古典园林中多有古藤缠绕，藤缠树，树缠藤，藤树交相错综，别有一种缠绵。北京西郊有红螺寺，院落里有一雄一雌两棵紫藤，据说有六百多年的历史，它是这座寺院中令人印象最深的存在，它展现的是宛若游龙的流动感。有藤萝在腾挪，有限的物质世界便有了无限的延伸，宁定的自然空间便加进了流动的节奏。

中国艺术认为，景色宜遮不宜露，小径宜曲不宜直，盘旋的藤萝如曲曲的小径，欲遮还露。景色是有形的，而藤萝是似有若无的，隐约闪现，神龙不见首尾。孤孤的山林树石，往往显得突兀，烟萝缭绕，青藤盘旋，或疏或密，参差错落，日光下彻，影度回廊，如烟如雾，那是一种梦幻般的牵绕。所以古代艺术家将到山水中去，叫作"日往烟萝"。藤蔓是轻柔的、活泼的，沿着山石，沿着老树，沿着一切它可以攀附的对象延伸，游动着自己灵动的身躯，左牵右连，上旋下转，将互不相关的世界联系起来，古人说，老树幽亭古藤香，那是园林创造的极境。

元代画家曹云西画《秋林亭子》，题有一诗："云山淡含烟，万影弄秋色。幽人期不来，空亭倚萝薜。"极有韵味。一个小亭孤立于暮色之中，寂寞的人在此徘徊，在此等待，多么宁静，多么幽寂，但这里又充满了无边的生命活力，你看那万影乱乱，盎然地映现出一个奇特的世界，你看那藤蔓层层向上盘绕，直被这个世界纠缠。似隐似现的青萝，带来了一个活泼的世界。

中国书法深得这藤蔓法，书法家论笔法，有所谓"青藤法"。书法是线条的艺术。中国书法认为，一画之中有起伏，一点之内有机锋。万岁枯藤，满目沧桑，如枯藤点化太空，似断实连，外在的线条看起来中断了，内在的意脉却是贯通的。书法家将其称为笔断而势连。

书法家从藤蔓中得到线条的启发。形散而神不散，笔断而意不断，这是中国书法不言之秘籍。元代赵子昂以紫藤法写行草。明代末年的徐渭，号青藤，他住在青藤书屋，当时的青藤书屋有古藤盘绕，极有韵味。他取法青藤，入于书画，形成了他特有的线条表现形式。清代末年的吴昌硕用紫藤法写石鼓，也颇有特点。

中国历史上有一笔书、一笔画的说法，其实，也可叫作"青藤法"。王献之曾在东汉张芝的影响下，发明一笔书的方法，后来六朝画家陆探微又发明了一笔画。一笔书，一笔画，不是一笔而成、首尾相连、笔画不断，而是指内在气脉不断，有一潜在的气脉在绵延流动。它使形式内部伏脉龙蛇，气通万里，表现出独特的生命律动。一笔书、一笔画的"一"，是一泓生命的清流。

老子说过："大成若缺。"最大的圆满从缺憾中来。与其连，毋宁断。断又不是实在的断，在断中有连。怀素的草书在章法结构上别出心裁，他在"断"上颇有自己的独到之处。唐人任华评其书法说："或如丝，或如发，风吹欲绝又不绝。"这"欲绝又不绝"真说出了怀素的特点。他的字在大小、笔画的粗细、用力的缓急、左右的映带上下功夫。以单个的字看，字或大或小，或长或短，或放纵或收拢，但互相之间形

成一个整体。他的书法笔画多有断处，但笔断意不断，一气贯通，如一招一式，看起来很随意，其实互相关联。

传说张旭观公孙大娘舞剑，而悟草书之妙，公孙大娘的剑影游动，若隐若显，在空间中划出一条虚灵的痕，似断实连，似有若无，一脉绵延，不可预测。目不可视，但心可会之。书法同剑法，而似断实连的藤蔓的游动，正是它最好的象征。

明末清初艺术家陈洪绶（号老莲），一生酷爱枯藤，这"苍老润物"，是他的至爱，也是他画中常设的风景。他通过枯藤来追求高古的境界。作于 1651 年的《橅古双册》（藏美国克里夫兰美术馆）中有一幅《枯木茂藤图》，画中千年的古藤缠绕在虬曲的枯枝之上，非常有气势。树已枯，藤在缠，绵延的缠绕，无穷的系联，在人的心中蜿蜒。也是在这一画册中，有高士横杖图，一高士弃杖而坐，后面有老树参差，可以说是万年老树。他的八开山水册，其风格与《橅古双册》中的表现大体一致。其山水布置中，古木占有重要位置。老树参天，怪石左右，人坐其下，看流水，品落花，古意盎然。

古人云："古木苍藤不计年。"老莲的此类图式显然具有这层含义。他的一首咏叹时间的诗云："千年寿藤，覆彼草庐。其花四照，贝锦不如。有客止我，中流一壶。浣花溪人，古人先我。"春天来了，在古拙而虬曲的老枝上，紫色的小花是那样灿烂，在老莲看来，这是世界中最美的花（所谓"贝锦不如"），花儿给人以信心，也给人以安慰，青山不老，绿水长流，春来草自绿，秋去江水枯，世界的一切就是这样，何必忧伤？他爱青藤，爱藤花，爱的就是这样的永恒感。他有诗道："藤花春暮紫，藤叶晚秋黄。不举春秋令，谁能应接忙？"说的就是这个意思。

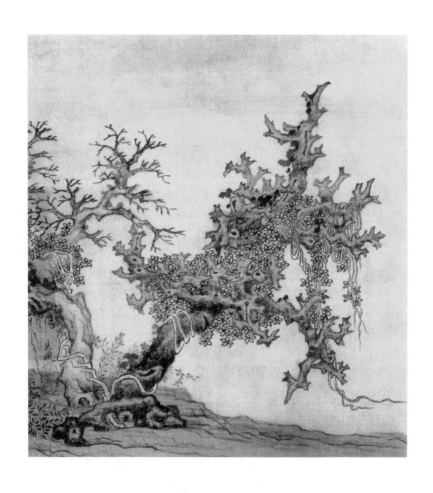

陈洪绶 《枯木茂藤图》 美国克利夫兰美术馆

假山与枯山水

比较日本的枯山水和中国的假山，是一个饶有兴味的话题。枯山水是日本庭院的代表，假山是中国园林的核心。二者有同一个思想源头，都来自禅宗。枯山水是日本古代的禅僧们到中国学习禅宗思想，回国之后，为了表现禅宗的修行思想，在佛寺的庭院中，制作出精神追求的空间。中国的假山虽然有绵长的文化传统，但禅宗哲学也是它的基本思想背景。二者都受到中国水墨山水的影响，有淡逸的趣味。

但是，粗眼一过，即能看出二者是不一样的。假山是园林中的一个点景，是园林空间形态的有机组成部分。在假山的周围，总是有花木相伴，有流水缠绕，幕天席地，招风际雨，成就一灵动活泼的空间。在中国园林创造看来，日本的枯山水几乎是未完成的作品，在这里没有花木，没有绿色，甚至有的枯山水连偶有的苔痕也省略了，它是白沙和石头相结合的艺术，在平地铺上白沙，再将其耙制出纹理，纹理现出道道波痕，再以几块石头构成的"组石"来象征山岛，沙的细软和石的坚硬构成奇妙的关系，白色的沙滩和兀立的岛群，引领着人们的思想飞出现实的时空。

在我看来，日本的枯山水妙在"寂"，中国的假山妙在"活"。枯山水和假山都不是真山水，枯山水是枯的，假山也是枯的。但中国人要在枯中见活，日本人要在枯中见寂。在中国艺术家看来，僵硬的石头中孕育着无限的生机；而在日本庭院艺术家看来，一片沙海，几块石头，就是一个寂寥的永恒。如果以唐代诗人韦应物"万物自生听，太空恒寂寥"两句诗来作比，中国假山要创造一个"万物自生听"的世界，日本的枯山水则要创造一个"太空恒寂寥"的宇宙。

苏州　狮子林　假山一角

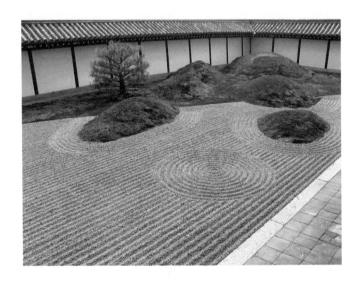

日本枯山水之一景

禅家的无一物者无尽藏的哲学，成为日本枯山水的基本思想。白色的沙海，无色，无味，无任何生机，它由一颗颗微小的沙粒组成。面前的景致，使人联想到宇宙和人生，恒河沙数，宇宙缅邈，人只是一颗微尘。生命体的有限和宇宙的无限构成强大的反差，使人做现实的逃遁，而进入静思和冥想之中。在日本传统哲学看来，在枯山水就是让你在其中冥想的，在这世界的沙海面前，静思、自律，以达到灵魂的修炼。

中国园林的哲学如果以禅宗语表达的话，可以叫作"无风萝自动，不雾竹长昏"（寒山诗）。这里是一个静谧的空间，也是一个深幽的世界，枯石林立，古木参天，但它在宁静中有跃动，枯朽中有生机，一片假山就是一片生命的天地。中国园林创造，就是对活力的恢复，创造一个鸢飞鱼跃的世界。假山乃至中国艺术的枯木等等，都是在几乎绝灭中表现盎然的生命活力。枯山水将你引出人间，引向广远的宇宙，而假山，是人间的，亲近的、葱翠的、活泼的、平常的、自然的。

枯山水，是与沙子对话。或许日本是个岛国，为白色的沙滩环绕，沙子的纯净成为他们的至爱，这便影响到庭院的构造。而在中国，沙漠却是一个吞没绿洲的野兽，人们对它并不很亲近。在假山中，是与水对话。在日本古代庭院中，本来也有水，有花，有葱翠的植物，但是禅师渐渐将之省略了。所以，日本的枯山水是没有水的。而在中国，水是园林的灵魂，中国的园林就是叠山理水的艺术。山无水不活，水无山不灵。山岛耸峙，清泉环绕，水随山流，山入水中。假山层层，有重崖复岭之妙，风烟出入，云气蒸腾，烟萝轻披，淡月缱绻，能生出种种妙境。

日本的枯山水追求空灵寂寥的境界，中国园林也追求空灵。日本的空灵，在中国看来是空荡荡的，空荡荡不是空灵，枯山水是面对寂无一人、空无一物的世界追求永恒，中国人的空灵，是在空中有灵动，假山瘦漏生奇，玲珑安巧，通透而活络。假山还是声与色的艺术，泉石激韵，落叶鸣琴，哪里是一个寂寥的世界，它就是带你到理想境界的

扁舟。

　　日本的枯山水让人思，这银色的沙滩就是浩渺的宇宙，微小的沙粒就是微不足道的存在。人在这"无一物"的世界中，在它的边缘，注视着它，但见一片白色的世界在眼前延伸。人不可以走进这个世界，它让你静坐静思，这些奇妙的沙石提供一个冥想的起点，一个切入宇宙永恒的契机。而中国的假山是一种让你融入进去的艺术世界，一片山水就是一片心灵的图画，山水之好，在可居可游，人们不是在它的外围观看它，而是汇入山水之中，不要冥想玄想，云无心以出岫，人无心而优游，一切理性活动都在排除之列，融入它的世界中，与生烟万象相优游。日本的枯山水是出世的，如同日本茶道中的闲寂、孤独的"侘"之境界；而中国园林则是入世的，就在俗世中成就自己的生命。

　　枯山水，如同古希腊的神庙，隔开与外在世界的联系，有一种孤寂的意味。人们目对孤迥特立的对象，从而冥思。中国的园林则是山水相依，云墙篱落绵延，隔墙风月借过来，非园中之景，即园中之景。置一个亭子，是为了月到风来；立一块湖石假山，是为了招来九天云烟。大化之流动，于此园中可见矣。

缺月挂疏桐

残缺，在中国艺术的形式构造中具有很高地位。老子说，"大成若缺" —— 最圆满的，看起来好像是残缺的。他的意思不是重视残缺，在残缺中追求圆满，而是要超越残缺与圆满相对的见解，归于真实的生命体验，在纯粹体验中，没有残缺，没有圆满。大成若缺，不是对残缺美的偏爱。

印家说，"与其叠，毋宁缺" —— 与其重重叠叠，左旋右转，线条允宜，整饬充满，还不如断其线，蚀其面，如水冲岸，如虫食叶，缺处就是全处，断时即是连时。

中国人对残缺美感的斟酌，使人极易想到西方美学中有关残缺美的欣赏，古希腊的断臂维纳斯，就是残缺美的典型，有人认为，这比身体完整的维纳斯更美，人们在其断臂中，想到完整的手臂，产生一种视觉压强，由此激发出更强烈的审美冲动。但如果这样理解中国审美观念上对残缺美的追求，就有些南辕北辙了。这不是形式美感的斟酌。

我们常说动人春色不须多，花开十分不算好，需要减一点，损一点，这与重视残缺的思想倾向了无关系。这种大成若缺的观念，体现了传统艺术的重要理论倾向 —— 对知识的超越，突破对于残缺与圆满的斟酌，从长短高下、圆满残缺的外在形式走向内在的生命体验，如九方皋相马，在骊黄牝牡之外，去追求它的真精神。重残缺，是为了破追求圆满的妄念，破秩序计较的迷思。

我们说缺，也意味着数量上的欠缺，标准上的不足，形式构成上的不完满，残缺的基本特征是不完满、不圆融、不全面、不规则。因此，我们说残缺，就意味着先有一个完全的、完满的、完美的、完整的"原

陈洪绶 《梅花山鸟图轴》 中国台北故宫博物院

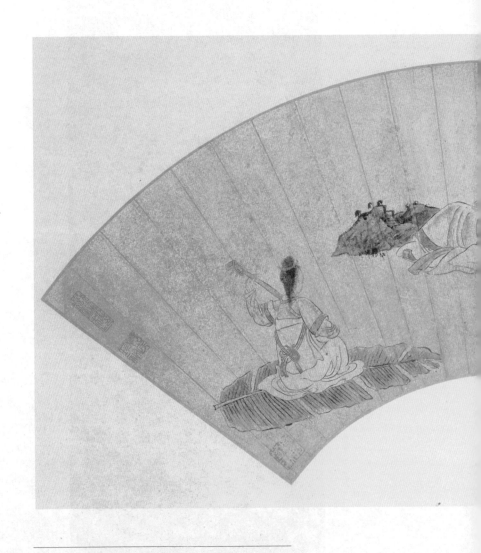

陈洪绶 《林亭清话图扇面》 美国纽约大都会艺术博物馆

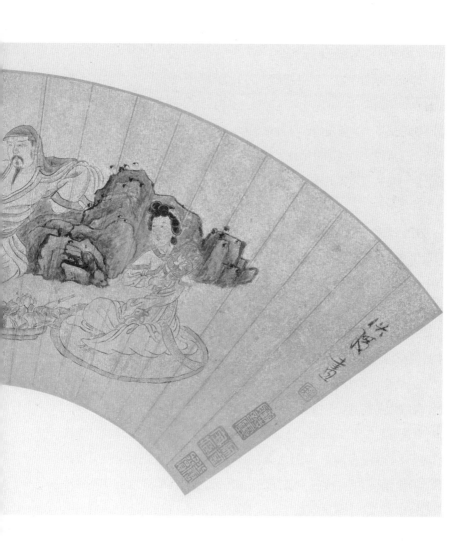

型"存在，就意味着对某种秩序的认同。我们从某种秩序出发，去绳之律之，从而分出高下、美丑，残缺和圆满，等等，是分别的见解。如老子说，"天下皆知美之为美矣，斯恶已"——天下人都知道美的东西是美的时候，就显示出丑来了，美丑是一种见解，是某种秩序、标准的产物。残缺和圆满的思虑也是如此。

传统艺术哲学有"随处圆满，无少欠缺"的定则，核心意思就是超越残缺和圆满这样的妄念。这种观念认为，从当下直接的生命体验出发，就是俱足的、周备的，没有需要补充的东西，没有什么缺憾。意义不需由外灌注，动能不需填补。当下体验，就是意义的实现，它是天之足。自己是当下境界的唯一成就者。一句话，从真实体验出发的生命创造，并没有残缺。

老子正是用人们认识中的残缺这把利器来破关于圆满的妄念，从而走出知识的阴影，畅怀自我生命。《老子》不长的篇幅中，有关这方面的论述非常丰富。四十五章说："大成若缺，其用不弊。大盈若冲，其用不穷。"老子多次谈到"盈"——充满、圆融的问题，大盈若冲，冲者，空也，最高的圆满，就是空无。没有圆满缺憾，就是对圆满缺憾本身的超越。在老子看来，世界并无残缺处，若你有残缺之念，那是因为你正对着一本教给你如何圆满的大书，支配你生命的源头是外在的知识，而不是心源。

《老子》二十二章说："洼则盈。"这句话的意思是，低洼处，就是盈满处。《诗经·小雅·十月之交》的"高岸为谷，深谷为陵"也是此意，即岸即谷，无岸无谷，以谷破岸的思维，以岸掩谷的憾意。不觉得自己在山谷中，不期望登上高岸处，故无洼无盈。中国艺术追求的"空谷之足音"，其实只在乎是否奏出自己的心音，不关高下，无问南北。洼则盈，就是"抱一为天下式"的另一种表达。他在本章说："古之所谓曲则全者，岂虚言哉？"曲就是全，缺就是满，洼就是盈，凡此，都在破有为的分别见，而臻于"抱一"之境界。四十一章的"广德若不

足"，也在申说此旨。八章所言"持而不盈，不如其已"，以"已"——停止残缺和圆满的分别之思，方是持生之大方。十五章说："保此道者，不欲盈。夫唯不盈，故能蔽不（而）新成。"蔽者旧也，旧的就是新的，无旧无新。

老子对残缺与圆满的深邃见解，给中国艺术创造以极大启发。黄山谷谈到苏轼的笔情墨趣时说："东坡居士游戏于管城子、楮先生之间，作枯槎寿木、丛篠断山，笔力跌宕于风烟无人之境，盖道人之所易，而画工之所难，如印印泥，霜枝风叶先成于胸次者欤？�‐申奋迅，六反震动，草书三昧之苗裔者欤？金石之友，质已死而心在，斫泥郢人之鼻，运斤成风之手者欤？"

东坡与山谷以萧散淡逸的特点而互相欣赏，其笔墨之道，一改前代的法度，无论是书法，还是水墨画，都侧重荒古之间的趣意，其趣味超脱形式之外，虽为形之缺、色之缺、法之缺，却以缺为逗引，超越完美、葱翠和饬然，得其性之全也。

金农一段画梅破圈的论述，极有思理："宋释氏泽禅师善画梅，尝云：用心四十年，才能作花圈少圆耳……予画梅率意为之，每当一圈一点处，深领此语之妙。"生命就是生成变坏的过程，残缺是存在的必然。

中国艺术家关注残缺，注满了对生命存在的哀思。元代柯九思《有所思》诗云："云帆何处是天涯，辽海茫茫不见家。况是园林春已暮，有谁明日主残花？"他的《题赵千里春景为太朴先生》诗云："朱楼不识有春寒，隔岸何人尽日看。为惜年光同逝水，肯教桃李等闲残！"

一个"残"字，有不凡的精神气质。中国艺术在北宋以来，其实是忍将彩笔作残篇，只在一个"残"字，宋词和元画的主体精神，就是这个"残"字——在生命的不圆满中说圆满。

清代金农是残破断碎感的着力提倡者。厉鹗是金农的终生密友，时人有"髯金瘦厉"的说法，厉鹗曾见金农所藏唐代景龙观钟铭拓本，对它的"墨本烂古色"很是神迷，厉鹗说："钟铭最后得，斑驳岂敢唾？"

斑驳陆离的感觉征服了那个时代很多艺术家。金农曾赞一位好金石的朋友褚峻，说他"其善椎拓，极搜残阙剥蚀之文"。金农好残破，好剥蚀，好断损。其《缺角砚铭》说："头锐且秃，不修边幅，腹中有墨，君所独。"残破不已的缺角砚，成为他的至爱。他有图画梅花清供，题道："一枝梅插缺唇瓶，冷香透骨风棱棱，此时宜对尖头僧。"厉鹗评金农云："折脚铛边残叶冷，缺唇瓶里瘦梅孤。"瓶是缺的，梅是瘦的，缺唇瓶里瘦梅孤，是金农艺术的象征。

对这种"以残缺来超越残缺"思想讨论最充分的领域是印学。明代中期以来，文人之印兴起，重视境界创造，如丁敬诗所云"古人篆刻思离群，舒卷浑同岭上云"。形式之外的妙韵，是印家追求的根本。以自然天工之妙，来引动生命狂舞，抒发沉着痛快的生命格调。嗜印如命的周亮工在给友人的信札中说："拾得古人碎铜散玉诸章，便淋漓痛快，叫号狂舞。古人岂有他异，直是从千百世劫到今日耳。"印章激发了他高昂的生命意趣。

明文彭、何震等创为文人印，以冷冻石等取代玉、象牙等材料，追求残破感，"石性脆，力所到处，应手辄落"（赵之谦语），从而产生特别的审美效果。一如明末朱简所说："断圭残璧，自有可宝处。"印之高境，在自然天成，在其非规则性，一有规则，就有人工痕迹。剥蚀和残缺，是对规则的规避。文彭由光滑的牙章变而为石的创造，就有有意回避人工痕迹的因素。小篆圆润流转，有婉转妩媚之趣，但处理不好，也会流于光滑柔腻。金一曈说："近时伧父率为细密光长之白文，伪称文氏物，好古者多不识也，宝而藏之，三桥有知，能无齿冷。"残缺剥蚀，成了治圆滑之病的利器。明末以来很多印人为了追求残破之美，常把刻好的石章放置在木匣中，让童子整日摇晃，或多次把石章扔在地上，直到石章剥落、有了古色为止，这种做法盛极一时，成了一种风气。

明末沈野认为"锈涩糜烂，大有古色"。他说："'清晓空斋坐，庭前修竹清。偶持一片石，闲刻古人名。蓄印仅数钮，论文尽两京。徒然

留姓氏，何处问生平。'余之酷好印章有如此者。"在他看来，印章虽为小道，却蕴有锦绣文章，他论印强调打破完整，超越秩序，抛弃表面形式感的追求，屏弃目的性活动，以稚拙、浑一、朴素的面目出现。所以残缺剥蚀是印之不可少者。

然而，这并不意味着，印章以追求残缺剥蚀为标的。印坛做残、做缺之风盛行，所打的旗号往往是复兴秦汉传统，秦汉印的烂铜味、剥蚀气，让印家着迷。然而有印人徒然迷恋残缺、剥蚀，如小和尚念经，有口无心，最终滑离印学正道。

对此，沈野说："藏锋敛锷，其不可及处全在精神，此汉印之妙也。若必欲用意破损其笔画，残缺其四角，宛然土中之物，然后谓之汉，不独郑人之为袴者乎。"郑人之为袴（即裤），出自《韩非子·外储说》："郑县人卜子使其妻为袴，其妻问曰：'今袴何如？'夫曰：'象吾故袴。'妻因毁新，令如故袴。"印重残破，然其命意在残破之外矣，而不是以残缺为追求目标。

苔痕梦影

苔痕，至贱之物也，然而对于中国诗人艺术家来说，又是至重之物。待到玉阶明月上，寂寥花影过苍苔，诗人艺术家神迷这境界。南宋姜夔《疏影》词云："苔枝缀玉，有翠禽小小，枝上同宿。"布满苔痕的枝头缀上玲珑如玉的梅花，小小翠禽栖宿其上，昭示着诗人、艺术家的精神归宿。

南宋萧东之《古梅》诗云："百千年藓著枯树，三两点春供老枝。"中国艺术的意趣往往在这苔痕历历、古拙苍莽间。

清乾隆时藏书家汪宪著《苔谱》六卷，专论苔痕，此书引明末吴彦匡《花史》云："王彦章葺园亭，叠坛种花，急欲苔藓，少助野意，而经年不生，顾弟子曰：叵耐这绿拗儿。""绿拗儿"——一种执拗的绿色，不肯轻易出现，但人们的"花事"又少不了它。

这个"绿拗儿"是苔痕诸多名称中的一种，是一种"执拗的存在"，为园林叠山理水"点题"，没有苔痕的园林，如人未穿衣，顿失意味。中国园林追求"明窗静对，粉墙掩映，朱阑曲护，苍崖倒悬，绿苔错缀"的境界，与中式园林共有思想资源的日本园林，也重视苔痕的作用，"青苔日厚自无尘"，是日本茶庭园林的生命，甚至出现了无苔则无园的说法。

点苔，是中国山水画技法之一，山水画轮廓既定，最后点苔，点出远山烟树，点出近处地面的杂草苔痕，影影绰绰，似实还虚。明代唐志契《绘事微言》说："画不点苔，山无生气。昔人谓：'苔痕为美人簪花'，又谓：'画山容易点苔难'。"点苔的名称，就含有苔痕梦影的妙意。李日华《题松雨扇》云："为爱青苔好，常依老树根。秋风亦解事，落

叶到柴门。"此诗传递出文人艺术的普遍趣尚。

这个"绿拗儿"也"点醒"了盆景艺术。盆景，在一定程度上就是制作苔痕的艺术。清代陈淏子《花镜》卷二说："凡盆花拳石上，最宜苔藓。"色既青翠，气复幽香，品入幽微，花钵着拳峰，青苔覆梦影，允为盆栽之清赏。

而赏石之人也重这苔痕，张潮《幽梦影》云："石不可以无苔。"一拳文石藓苔苍，点出一个诗意世界。中国台北故宫博物院藏石涛通景屏，在第一屏上，石涛题有一诗："石文自清润，层绣古苔钱。令人心目朗，招得米公颠。余颠颠未已，岂让米公前？每画图一幅，忘坐亦忘眠。更不使人知，卓破古青天。谁能袖得去，墨幻真奇焉。菊竹若清志，与尔可同年。真颠谓谁者，苦瓜制此篇。"一拳布满苔纹（或称苔钱）的顽石，使这位浪漫的艺术家起了"卓破古青天"的狂想。

李渔对苔痕的一段论述，颇有胜意。他说："苔者，至贱易生之物，然亦有时作难：遇阶砌新筑，冀其速生者，彼必故意迟之，以示难得。予有《养苔》诗云：'汲水培苔浅却池，邻翁尽日笑人痴。未成斑藓浑难待，绕砌频呼绿拗儿。'然一生之后，又令人无可奈何矣。"难得之物，人期待之；拥有后，望之又觉无奈。苔痕就是这样的存在，人从中看出自己的存在因缘。

这个"绿拗儿"，乃时物也，满蕴着岁月沧桑，"执拗地"将艺道中人导往古幽深去，从而磨砺生命感觉。中国文化有观"地之宜"的传统，苔痕几乎被视为大地的示语，是中国艺术家最为重视的"第三种历史"书写，包含着中国人独特的生命智慧。"今年对花最匆匆，相逢似有恨，依依愁悴。吟望久，青苔上，旋看飞坠"（周邦彦《花犯》），吟望苔痕，用眼、手、甚至足，去触摸大地的信息，倾听历史老人的叮咛，体会人生的温度。

苔痕有许多名称，这些名称有特别的含义，反映出中国艺术家的一些特别的思考。

（一）昔耶：苔痕的"古"意

金农客扬州时，有斋名"昔耶"，号"昔耶居士"，他画中多有此款识。如他有一幅画，画一枝梅，上题"昔耶居士"四字，非常醒目。金农好古，其别号多有来历，且不易解。金农此号，人多知之，然"昔耶居士"究属何意，至今无人揭明。其实"昔耶"暗喻的就是苔痕。

苔痕又称"昔耶"，或写作"昔邪"（邪，通"耶"，金农作品中也多作"昔邪"）。梁简文帝诗云："缘阶覆绿绮，依檐映昔邪。"陆龟蒙《苔赋》曰："高有瓦松，卑有泽葵。散岩窦者石发，补空田者垣衣，在屋曰昔邪，在药曰陟。""昔耶"本指屋瓦上如绿龙游动的苔痕。以"昔耶"名苔痕，突出其"时间之物"的特点。苔痕如雪泥鸿爪，托迹尘寰，"示现"生命真实。金农号昔耶居士，取意就在于此。

苔痕又称"昨叶"，昨叶者，昨天之叶，过往之存在，不知从何而来，去向何处。正如杨炯《青苔赋》所云："其为状也，幂历绵密，浸淫布，斑驳兮长廊，黄缘兮古树，肃兮若远山之松柏，泛兮若平郊之烟雾。春澹荡兮景物华，承芳卉兮藉落花。岁峥嵘兮日云暮，迫寒霜兮犯危露。"苔痕是时间绵长的存在，或者说是一个超越时间者。

自六朝以来，人们说青苔，多冠以"古"字，称为"古苔"。白居易诗说："黛润沾新雨，斑明点古苔。"刘禹锡诗云："古苔苍苍封老节，石上孤生饱风雪。"姚合诗云："古苔寒更翠，修竹静无邻。"贾岛诗云："白云多处应频到，寒涧冷冷漱古苔。"以"古"称苔，强调其时历久远的特点。千年石上苔痕裂，是一种绵长的存在，也是一种永恒的绿意。诗人艺术家贪婪地从这天地书写中，品读存在的智慧。

人们通过这苔痕，放旷宇宙之绵邈，叹息人生之短暂，也诉说生命之无常，更注入人的命运不可把握的忧伤。宋代吴文英《花犯》词，写除夕夜友人送来盆梅，意外的礼物，使他分外高兴，上半阕云："蒻横枝，清溪分影，翛然镜空晓。小窗春到。怜夜冷嫦娥，相伴孤照。古

苔泪锁霜千点，苍华人共老。料浅雪、黄昏驿路，飞香遗冻草。"他忽由高兴转为忧伤，是因为除夕送旧迎新，短暂的生命又短了一截，看到苔痕历历的古梅，引起他"古苔泪锁霜千点"的联想：岁月流逝，生年不永，这"昔耶""昨叶"—— 存在于过去的存在，或者说总是在当下存在中叠入过去影子的存在，昭示着人生命资源的短缺。

（二）石花：苔痕的"幻"意

青苔生阴湿之地，秉天地之气而生，初生时，星星点点，难可目视，渐连成一片，晕有青色，雨滴其上，光影暗度，斑斑点点，影影绰绰，依傍于古树老柯，流连于阶砌砖瓦，弥散于花径水边，似存非存，似物非物，将人导入如幻如梦的世界。诗人艺术家说青苔，往往说一种苔痕梦影、不可把握的遭际，说一种寒塘雁迹、太虚片云的腾踔，强调"从幻境入门"的中国艺术，于此获得独特的智慧。

苔痕又称"石花"，汪宪《苔谱》说："生于石上，连缘作晕者，谓之石花。"道教中有安期生醉而洒墨石上成桃花的传说，石上桃花，灿烂如霞，却是虚幻存在。以"石花"名苔痕，也寓有浪漫而无奈的情绪。清代李斗《扬州画舫录》记载乾隆时扬州人养盆景，喜以青苔铺垫，"其下养苔如针，点以小石，谓之花树点景"。花树点景，意同"石花"，似幻非真。古人有看落花、补苍苔的说法，苔痕上阶绿，浸闲房，缘古树，星星点点，让你知晓如梦幻泡影般的人生，让你知道迷恋于物的枉然。

人们借苔痕，说人生之幻，言生命忧伤。东坡咏叹"古甃缺落生阴苔"，由布满湿漉漉青苔古井中的暗影浮动，说岁月迷离，抒人生忧怀。倪瓒著名的《江南春词》，通过"辘轳水咽青苔井"的感喟，表达同样的感慨。"江南春"，是旺盛生命的象征。然而春去冬来，春不常在，生命只是一次短暂的旅行，世界只是人暂栖的逆旅；江南之地，草

长莺飞，鲈鱼堪烩，风花雪月地，也是欲望追逐所，苔痕梦影，冷月无声，留下多少历史叹息。说江南春，更在抚慰人奔突的心，目之迷离，心之忧伤，不在于"江南"之"春"的诱惑，而在人心灵的荡漾，只有在"源上桃花无处无"中，才有真正的"春"意。云林《江南春词》写道：

> 汀洲夜雨生芦笋，日出曈昽帘幕静。惊禽蹴破杏花烟，陌上东风吹鬓影。远江摇曙剑光冷，辘轳水咽青苔井。落红飞燕触衣巾，沉香火微萦纷尘。
>
> 春风颠，春雨急。清泪泓泓江竹湿。落花辞枝悔何及，丝梧哀鸣乱朱碧。嗟我胡为去乡邑。相如家徒四壁立。柳花入水化绿萍，风波浩荡心怔营。

在一个微茫的春天，春花落满衣襟，春风扑面，杏花春雨江南的温润将人拥抱。为何这温柔的梦幻，转眼间归于空无？人的生命如此美好，感受生命的触觉如此敏感，追求无限性延伸的动力如此强烈，然而就像这倏忽飘去的春，一切都无可挽回地逝去。人徒然地将种种眷恋，一腔柔情，付与落花点点。那历史上的种种兴衰崇替，也如这春风荡然。那不世的英雄，如今安在？即使有累世的功名，还不是飘渺无痕？云林坐在清晨的静室，一缕茶烟，漾着他如雪的鬓丝；几朵浮云，带来几许缱绻，将他推向寂寞的深渊。在熹微的晨曦中，忽听到取水的辘轳声声凝噎，布满苔痕的古井里，暗影绰绰，告诉人：生之何依！

苔痕，契山客之寄情，谐野人之妙适，人们说苔痕，通过这一"幻"的法门，说"并无归处即归处"的智慧。暂寄于世的人生，并无绝对的港湾，就像落花之于苔痕，花落花飞，委于青苔，到此归于平宁。

苔痕是大地派来接受落花的使者。飘零的白色小花，落在绵延一片的青苔上，光影浮动，传递出绝望的美感。说苔痕，总折射出家的

142

影子，有希望，也有绝望；是存有，也是虚无。"试问安排华屋处，何如零落乱云中"（黄庭坚《追和东坡壶中九华》）。就像苔痕的一个别称"屋游"——斑斑痕迹，游走屋瓦之间，如人居于世界这似有若无的"屋"中。说苔，是在说幻、说影，所谓"寒依疏影萧萧竹，春掩残香漠漠苔"（高启《咏梅九首》），说不必执着的念想。《二十四诗品·超诣》云："乱山乔木，碧苔芳晖。诵之思之，其声愈希。"深山密林，静寂幽深，苔痕历历，泉水声声，夕阳余晖下彻，恍惚幽眇，将人带入无际的时空中。

（三）苔封：苔痕的"真"意

中国艺术家要住在布满"苔华"的"老屋"里，归复生命的本质。

青苔，有覆盖意。古人又有"苔封"之说。说苔痕，往往是说"封"的智慧。诗人艺术家要让流动的时间静下来，将它封起，也封起记忆，封起痛苦，封起永恒不变的精神。如刘长卿《寻南溪常山道人隐居》云："一路经行处，莓苔见履痕。白云依静渚，春草闭闲门。"他拜访的这位隐居者，在青苔历历中安顿生涯，苔痕留住那生生不绝、永恒存在的绿，疲惫的远行人于此获得安宁。

在中国诗人、艺术家看来，青苔，是无尘、无人之境的代语。王维诗中有大量关于苔痕的吟咏，在他看来，"青苔日厚自无尘"（王维诗），青苔是静谧的使者，是荡却尘埃的过滤器，如矾之于水，使浑浊归于清澈。他那首著名的《书事》小诗写道："轻阴阁小雨，深院昼慵开。坐看苍苔色，欲上人衣来。"无边的苍翠袭人而来，亘古的宁静笼罩着世界，蒙蒙的小雨，深深的庭院，苍苍的绿色，构造成一个梦幻般的世界，几乎将人席卷而去。

一径苔痕，无人迹，无人之境，幽深阒寂，不与俗通。如韦应物诗所说，"幽鸟林上啼，青苔人迹绝"。外在的世界在变，而青苔包裹的

苏州　留园　华步小筑

这个世界不变。它包裹的秘密，是不近人情、不偶世俗、不与世通、独立自在的。它包裹的秘密更是天道之恒常，大地之至理，吟味苔痕，读着那远古的信息，汇入苍穹。如李日华题画诗云："山雨无时下，烟霏朝夕来。摊书向何处，几案尽莓苔。"摊书于几案，几案布满莓苔，人在其中，人融于书中，书会于苔里，苔连起天地，是无垠的绵延。

说青苔，其实是在说洗涤凡尘的念想。王昌龄《题僧房》说："棕榈花满院，苔藓入闲房。彼此名言绝，空中闻异香。"洗涤凡尘，荡却喧嚣。杜甫诗云："苍苔浊酒林中静，碧水春风野外昏。"一杯浊酒，满目苍苔，便是安顿生命之所。文徵明有《古木幽居图》，画人幽居于空山古木中，自题云："古木隐隐山径回，雨深门巷长苍苔，不嫌寂寞无车马，时有幽人问字来。"反映的也是这样的观念。

说青苔，更在说一种亘古的静寂。苔痕不知从何而来、根在何处、归于何方，昭示着不生不灭的智慧。王勃《青苔赋》云："措形不用之境，托迹无人之路。望夷险而齐归，在高深而委遇。惟爱憎之未染，何悲欢之诡赴？宜其背阳就阴，违喧处静，不根不蒂，无华无影。耻桃李之暂芳，笑兰桂之非永。故顺时而不竞，每乘幽而自整。"这不起眼的苔痕"惟爱憎之未染，何悲欢之诡赴"，没有生，没有灭，没有爱，没有恨，对于在生灭爱恨大海中泅渡的人来说，就是理想的彼岸。

说苔痕，突出归复本真的"不渝"情怀。苔痕不扫，在诗人艺术家词典中，是不改本心的代语。陆游诗："柴门虽设不曾开，为怕人行损绿苔。"梅尧臣诗云："庭下阴苔未教扫，榴花红落点青苔。"其《古壁苔诗》又说："阴壁流暗泉，古苔长自好。不改春与秋，何如路傍草。空山正幽霭，净绿无人扫。"春秋代序，阴惨阳舒，而苔痕"不改春与秋"，任凭世事风云变化，我存如苔痕，在亘古不变中葆有初心，封着真实，封着永恒，封着春花秋月。

到园中听香去

苏州狮子林有一"听香"的匾额，不太引人注意，其中包含的意义倒值得玩味。前人有所谓"山气花香无著处，今朝来向画中听"的诗句，也说到"听香"。在中国古代的文人中，以"听香"名其斋阁者甚多。"香"何以能"听"呢？

其实在中国艺术中，有个有形的世界，还有个无形的世界，有形的世界是表面的、外在的，无形的世界虽不可见，但是最重要的。中国艺术强调有形但为无形造，有形的世界只是走向无形世界的一个引子，一个契机。

好的园林是有灵魂的。这就像人一样。中国人认为，人的生命体本身是一个整体，它由形、气、神三者组成。形指外在形体，是人所以存的依托；气指生气流动，是人所以活的基础；神指精神气度，是人生命的主宰。园林本身就是一个气韵流荡的世界。一个生机活泼的生命体，外在的亭台楼阁、山水花木只是她的形；山因水而活，石依树而生，亭台连接着细径，云墙牵引着绿植，更有月到风来，影度风回，统而言之，这都是她的气；而她所显示出的精神气韵是她的神。园林也是个形气神兼备的生命体。没有气，园无以活；没有神，园林就缺少了韵味，徒然为一居所。我们进入园林，是进入一个生命的世界。

我们在园中，寻幽径，步回廊，看假山，坐小亭，俯见泉水由山间滑出，仰望群山在云雾中蒸腾，这都是看的功夫。其实，高明的赏园者知道，到中国园林，光靠视觉是不够的，好的园林其实就是一部音乐作品，一部散发出淡淡香味的音乐作品，需要你慢慢体味，需要你以心去"听"，"听"出她的节奏韵律，"听"出她的精神气度。一片山水就

扬州　个园剪影

是一片心灵的图画，要"听"出其中所寄寓的人生意义。

前人咏扬州瘦西湖，曾有诗云："日午画船桥下过，衣香人影太匆匆。"这两句诗真把瘦西湖的神韵写了出来。造园家非常注意这香影的创造，香影是无形的，然而无形为有形勾勒出一种精神气韵。没有这无形的追求，园林就成了空洞的陈设。瘦西湖是有精神的，创造者在无形上做文章。香，是创造者扣住的一个主题。此湖四季清香馥郁，尤其是仲春季节，软风细卷，弱柳婆娑，湖中微光潋滟，岸边有数不尽的微花细朵，幽幽的香意，如淡淡的烟雾，氤氲在桥边、水上、细径旁，游人匆匆一过，就连衣服上都染上这异香。唐代诗人徐凝有诗云："天下三分明月夜，二分无赖是扬州。"在那微风明月之夜，漫步湖边，更能体会这幽香的精髓。不过，近年随着湖边不断地休整，微花细草少了许多。虽有遗憾，但仍不失大家风韵。这里很少有繁花艳卉袭人，只有淡香幽影的缱绻。不像我所见到的有些公园，春、夏、秋三季，几乎是花海，各种花，南腔北调，中姿西式，堆砌在一起，浓香扑鼻，众香混合，游人似乎经受不了这样的浓浓气息，倒有些昏昏欲睡了。此不合"花香不在多"的古训。

在中国园林设置中，香的灵韵是这无形世界的主角。所以园林特别注意花木的点缀。岸边的垂柳，山中的青藤，墙角的绿筠，溪边的小梅，都别具风味。春天看柳，夏日观莲，秋天赏桂，冬日寻梅，一一得其时宜。

拙政园的香洲，面积很小，只有几盆盆景，然这小小的世界，却精神活络，令人流连忘返。夏日来观，但见得一阁依然粉墙黛瓦，在绿色的天地中勾勒出一道纤纤的丽影，无风竹自动，有意藤轻缠，真有落落不凡高人之气度。尤其是那飞檐，如一只翠鸟在轻柔地飞旋。冬日来观，若是大雪漫天，此地更是好去处，雪落溪上，雾笼阁间，茫茫天地中，枝木横斜，老树参差，别具风味。

北京颐和园内有个谐趣园，仿无锡寄畅园而造，但又有自己的特

苏州　**沧浪亭**

点。这个园子经过多次改造，原初的风味有些变化，但至今仍不失为一个好去处，仍是中国最典型的园中之园。前人说谐趣园得水、时、声、桥、书、楼、画、廊、坊九趣，在我看来，最得香趣。夏日的谐趣园中，荷香四溢。坐于饮绿亭中，饮绿听香，真是摄魂荡魄，使人觉得人世间原来如此美好，天地间原有这般可景、可香、可意。

园林家说，香是园之魂。园林的叠山理水固然重要，花木的搭配也不可忽视，它往往是园林的点景，香是突破静态空间的重要因素。苏州拙政园有"雪香云蔚亭""玉兰堂""远香堂"，又有所谓香洲、香影廊，等等，都是在"香"上做文章。花的点缀，或黄或白或红，颇有讲究；或灿若云朵，或小若微尘，需要布置得当；或露或藏，或抑或扬，也须多思量。因为造园家知道，造园不是造一个住的地方，而是造一个

与一片生命相关的世界，造一个活的天地。

古人以"香"比喻人的精神境界，人要保持这生命的天香。李商隐《落花》诗云：

> 高阁客竟去，小园花乱飞。参差连曲陌，迢递送斜晖。肠断未忍扫，眼穿仍欲归。芳心向春尽，所得是沾衣。

这是一首绝美的落花小诗，真可谓洗尽铅华，是其人生命运的嗟叹，又是对沐浴香氛的嘉赏。诗人透过泪眼模糊的眼，在眷恋感伤外，造出了一个美的香城。诗作于会昌五年（845年），当时诗人因母丧而居住在永乐（今山西芮城），以栽植花木自娱，此诗触景生情，写人生感受。

高楼上的尊贵客人，因花落不再赏玩，相继散去，暗喻世事就是如此残酷。留着惜花人还在此流连，小园里风致依然，落英缤纷，覆满了弯弯的小径，飘飘洒洒地送别余晖。诗人似乎一生都在这意象世界中徘徊。颈联写对花的眷恋，望着落花沾地，悲肠欲结，不忍心扫；望眼欲穿地盼着花儿永在，花儿仍纷纷落去，让惜花人空留梦幻。尾联写春去也，花飘飞，茫然地目对残春，泪水沾满了衣衫，也染上了香氛。这一片香氛就在他的心中氤氲，就在他的灵魂中滋育。诗人没有失落，只有坚守，只有"惆怅兮自怜"的带泪的笑。

兰虽可焚，香不可灰。所得是沾衣，诗人所拈取的正是这无法碾压成灰的香魂。

月到风来

 苏州名园网师园内，有一个著名的亭子，叫"月到风来亭"，这个并不大的亭子坐落在网师园内彩霞池的西侧，踞西岸水涯而建，取宋代哲学家邵雍"月到天心处，风来水面时"的诗意。这个"月到风来"正反映出中国园林独特的追求。

 中国传统园林创造不仅是为造而造，也不光是给你"看"的，更是为心而创造，让你用心来体会。中国人有一种与万物相优游的思想。杜甫诗说："四更山吐月，残夜水明楼。"表面看写的是残夜里水与月的缱绻，其实他写的是心灵的游戏。郑板桥诗说："流水澹然去，孤舟随意还。"也不是写景，而是写人心灵的浮荡。杨万里诗云："流水落花春寂寞，小风淡日燕差池。"在寂寞的春日，寂静的水边，微风轻卷，澹水遥施，杨花飞舞，燕翼差池。在这里，人没有出现，人在何处？其实就在轻风的淡宕中，在柳絮的缠绵中，在春燕的细语中，在流水的悠然中。

 因此，在中国的园林中，不是让外在物质的月来风来，而是心灵中的月来风来。中国传统园林与西方古代园林有一些相通之处。首先，它们都有实用功能，园林是给人住的；其次，它们都有审美功能，园林是人根据美的规律而创造的，园林是一个美的世界。但中国传统园林不同于西方园林的是，中国园林还具有第三种功能，就是安顿人心的功能，中国园林最重在心中的月到风来，为人的生命创造了一个灵屿瑶岛。

 前人说："江山无限景，都聚一亭中。"亭子是最能代表中国园林特点的形式，中国于此小小的亭子里寓有重要的思想。亭子就好比一个气口，高明的造园者，总是将亭子建立在"最宜置亭处"，如拙政园十多

苏州　**拙政园　蜿蜒的回廊**

个亭子各各得其所在。它是点缀，也是引领；它是游览线上的一个关节点，收摄众景，使松散的园景有了主题；它是供游人休憩的地方，坐于亭中，呼吸着，使疲劳的步子得到缓解，使迷茫的心结得以解开。在一个亭子里，看着众景，你忽然在不知不觉中，复原着创造者隐藏的世界，并扩大他的世界。你借着景，心灵浮现出潜藏的妙色，大脑里暗合天地的声音。你在看，在休息，在呼吸，忽而你感到不是以鼻与肺来呼吸，而是以心来呼吸，你就在这气场中呼吸天地之精气。好的亭子就是让你这样呼吸的。

　　前人言，造园要得吐纳之术，这话很值得揣摩。进好园，如进一个好的气场，随之而吐纳自如。若坐亭中，此静也，但见得鸟鸣树巅，花

开扑地，此动也，一动一静，见其深矣。桥者静也，然徘徊曲桥，但见得水中红鱼点点，来往倏忽，此动也，心与之往来，境随之愈深。坐在颐和园的长廊中，那昆明湖就是你的吐纳之所，"窗含西岭千秋雪，门泊东吴万里船"（杜甫《绝句》），此之谓也。姜白石《扬州慢》词最后云："二十四桥仍在，波心荡，冷月无声。念桥边红药，年年知为谁生。"冷月荡波心，我心荡冷月，我心随众景而荡漾，化为层层波纹。秋波穿透横塘路，但汇入无边苍穹。

所以，中国的园林不仅在于使你游得闲适，游得快乐，游得合乎心性，还要一石激起千层浪，秋波起，冷月无声。好的园林之景，都有丰富的层次。层层推开，如掷石水中，涟漪一层一层推开。自己的心灵就在那涟漪的中心，你就在那个旋涡处。赏园荡漾其情，如站在个园四季假山之前，从水中的影，岸边的花，假山，假山背后的屋宇，上方的蓝天，一层一层推开去，心意随之而展开，再展开，如涟漪荡开。吐胸中之惠气，收天地之精华。观园可使月到风来，可使云荡花开。这吐纳之术，如同好的戏文让人一唱三叹。清代钱泳在《履园丛话》中说："造园如作诗文，必使曲折有法，前后呼应。"层层推开，前呼后应，此起彼伏，此谓园林之妙也。

亭子是元代画家倪瓒的常设，是其绘画程式化的"道具"。其地位简直可与京剧舞台上那永远的一桌两椅相比。这程式化的小亭，大抵在暮秋季节、黄昏时分，暮霭将起，远山渐次模糊，小亭兀然而立，正所谓"一带远山衔落日，草亭秋影淡无人"（吴历《题画诗四十首·其三十七》），昭示着人的心境。云林兀然的小亭多为一画之主，他有诗云："云开见山高，木落知风劲。亭子不逢人，夕阳淡秋影。""旷远苍苍天气清，空山人静昼冥冥。长风忽度枫林杪，时送秋声到野亭。"小亭成了他的心灵寄托，也成为云林艺术的一个标记。

倪家山水的孤亭，空空荡荡，中无人迹，总是在萧疏寒林下，处于一幅立轴的起手之处那个非常显眼的位置。云林的亭子，就是屋。但

在中国古代，亭与屋是有区别的。亭者，停也，是供人休息之处，但不是居所。亭或建于园中，或置于路旁，体量一般较小，只有顶部，无四面墙壁，亭子是"空"的，又与屋宇不同。云林早期绘画中还有屋舍出现，后来渐渐以亭代屋，晚期作品中亭子便失去了踪迹。如中晚期画中所画的斋（安素斋、容膝斋）、庐（蓬庐）、阁（清閟阁）、居（雅宜山居）等，都是人的住所，云林将这些斋居凝固成孤独的小亭，以亭代屋，有意混淆亭与屋的差别，反映出他独特的生命体验和宇宙观念。云林的"亭"语言，影响后代的艺术发展，如沈周、八大山人、龚贤等画中的亭子，就是对云林亭子语言的模仿。这甚至影响到园林艺术，亭子语言的程式化，是明代中期以后文人园林的重要现象。

他画这个草亭，其实是在画人的命运。云林将人的居所凝固成一个江边寂寥的空亭，以此说明，人是匆匆过客，并无固定的居所，漂泊的生命没有固定的锚点。云林由一座孤亭替代几间茅舍，以显示尘世中并无真正的安顿，就像这孤亭，独临空荡荡的世界，无所凭依。云林的江滨小亭还是一个凄冷的世界，不是人对世界的冷漠，而是脱略一切知识情感的缠绕，还生命以真实。这空的、孤的、冷的小亭，可以说是道地的倪家风味。

云林这样的空间安排，表面上突出人地位的渺小。在空间上，相对广袤的世界，人的生命就像一粒尘土；在时间上，相对缅邈的历史，人的存在也只是短暂的一瞬。时空的渺小，是人天然的宿命。如苏轼诗云："人生何者非蓬庐，故山鹤怨秋猿孤。"然而，云林在突出人"小"的同时，更强调从"小"中逃遁。

"作小山水，如高房山"，这是云林挚友顾阿瑛评云林山水的话，戏语中有深意。云林的画是"小"的，历史上不少论者曾为此而困惑，所谓"倪颠老去无人问，只有云林小画图"（陶宗仪《题倪云林枯木竹石小景》）。云林为什么不画大幅？其传世作品中没有一幅全景式山水，没有长卷和大立轴，这并非物质条件所限，而包含他对"小"的独特思

考。云林曾为朋友安素作《懒游窝图》，上题《懒游窝记》云："善行无辙迹，盖神由用无方，非拘拘于区域，逐逐困于车尘马足之间。"懒游窝虽然是局促的，但局促是外在的。从物质角度看，谁人不"小"？相对于天地来说，居于什么样的空间也是局促的。云林在"小"中，表现心灵的腾挪。"长风忽度枫林杪，时送秋声到野亭"，一隅中有性灵的回环。一位诗人这样评云林画："手弄云霞五彩笔，写出相如《大人赋》。"云林的"小"天地中，正有包括宇宙、囊括古今的"大人"精神。

空则灵气往来

　　旷望与轩敞，是园林创造的重要术语。中国园林追求空灵，空则灵气往来，太实则堵塞了人的想象空间，旷望与轩敞是不可缺少的。

　　陈从周先生说："我国古代园林多封闭，以有限面积造无限空间，故'空灵'二字，为造园之要谛。花木重姿态，山石贵丘壑，以少胜多，须概括、提炼。曾记一戏台联：三五步行遍天下；六七人雄会万师。"演剧如此，造园亦然。他还用色空观念来解读江南园林。他说："白本非色，而色自生。色即是空，空即是色，池水无色，而色最丰。"这两段论述，真非大方之家不能道。由此可以说，小亭无景，而景最多；假山非山，而最巍峨；溪涧非海，而有海深。正所谓一勺水亦有深处，一片石亦有曲处。

　　在中国园林创造中，那个虚空的世界永远在造园和品园者心中存在着，唯其空，故有灵气往来，非园中之所有，即园中之所有。园林创造或许可以说就是引一湾溪水、置几片假山，来引领一个虚空的世界，创造一个灵动的空间。我们目之所见的对象，在虚空的氤氲中显示出意义。

　　如苏州留园的冠云峰，是这座园林的魂灵。站在这个景点前，我们看到的并不仅仅是这假山的瘦影，我们看到造园者在这里潜藏了一个有无限灵韵的空间，在冠云峰的实景和虚空之间构成了丰富的层次，冠云峰的瘦影颔首水面，戏荡一溪清泉，将它的身影伸到了渺不可及的深潭，潭中假山就是一个有意味的世界。真有苏东坡"庭下如积水空明，水中藻、荇交横，盖竹柏影也"的韵味。假山脚下是或黄或白或红的微花细朵，烘托着一个孤迥特立的灵魂。山腰有一亭翼然而立，空空落

苏州　**留园　冠云峰**

落，环衬着她。再往上去，是冠云峰在空阔的天幕中的清影，再上去，是冠云峰昂首云霄。其虽为一假山，但造园者给我们创造了一个"层累的世界"，从水底、水面、山脚、山腰，直到天幕、遥不可及的高迥的天际，汇入层层的世界中去，汇入宇宙的洪流之中，我们在此感受到空潭清影、花间高情、天外云风。暮色里，浣水沼收了云峰的瘦影；晨雾中，一缕朝阳剪开了云峰的苍茫，朝朝暮暮，色色不同；春来草自青，

苏州　退思园一角

秋去云水枯，四时之景不同，而此山也有不同之趣。我们在冠云峰这个"点"中，看到了世界的"流"。

再如苏州同里退思园，主人在空灵中退而思之。唐代刘禹锡有"欲知花乳清冷味，须是眠云卧石人"的诗句，此园用其意。退思园是一个以水见长的园子，中有一汪水池，水里有锦鳞若许，红影闪烁，若有若无，若静若动，湖的四边驳岸缀以湖石，参差错落，石上青苔历历，古雅苍润，驳岸边老木枯槎，森列左右，影落水中，藤缠腰上，与园中诸景裹为一体。岸边又有水榭亭台。这是一个微型的空间，却是一个活的

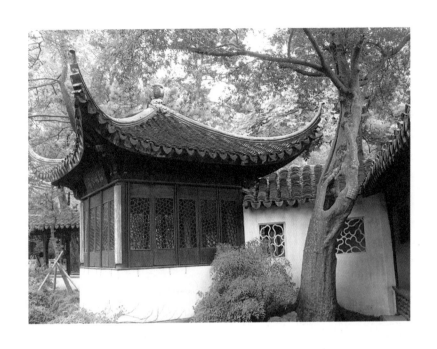

苏州　**拙政园一角**

空间，到此一顾，顿觉凡尘尽涤。正如高明的画家，画得满纸皆活。亭或作舫形，所谓"闹红一舸"，带着人凌虚而行。水潋荡，轻抚驳岸；鱼潜跃，时戏微荇。檐檐皆有飞动之势，蹑空而蹑影；树树皆有昂霄之志，超拔而放逸。至如云来卧石，风来缱绻，菰雨生凉意，淡月落清晖，更将这小小的空间在宇宙之手中展玩，玩出一片灵韵。真可谓当其空，有园之用。初视此园，处处皆是实景，但造园者的用心在落空处，水空，石空，亭空，向高处，高树汇入高空，低视处，苔痕历历，忽然将你带到莽莽远古。空为此园之魂，此园因空而活。

明代造园学家计成在《园冶》中说："轩盈高爽，窗户虚邻，纳千顷之汪洋，收四时之烂漫。"中国园林中的建筑物，为什么柱子这么高，为什么窗户这么大？就是为了"纳千顷之汪洋，收四时之烂漫"，也就是把外界无限时间、空间的景色都"收""纳"起来。

园林营建中，窗子有特别的作用。中国园林常常把窗子设计成扇形，称为"便面"。窗外的竹子或青山，经过窗子的框框望去，就是一幅画。颐和园乐寿堂差不多四面都是窗子，周围粉墙上开着许多小窗，面向湖景，每个窗子都等于一幅小画，这就是李渔说的"尺幅窗，无心画"。造园家称窗户为"漏窗"，就是不同景区的景色相互漏出，整个园林景色就流动了起来。而且同一个窗子，从不同的角度看去，景色都不相同。这样，画的境界就无限地增多了。

江南园林常常在窗外布置一根竹笋、几根竹子，明人王廷相有首小诗说："一琴几上闲，数竹窗外碧。帘户寂无人，春风自吹入。"这个小房间与外部是隔离的，但经过窗户把外边的景色印了进来。"没有人出现"突出了这个房间的空间美。宗白华说："这首诗好比是一张静物画，可以当作塞尚画的几个苹果的静物画来欣赏。"

不但窗子，中国园林里的一切楼、台、亭、阁，都是为了"望"，都是为了丰富游览者对于空间的美的感受。

颐和园有个匾额，叫"山色湖光共一楼"，也就是说，这个楼把一个大空间的景致都吸收进来了。苏轼诗云："赖有高楼能聚远，一时收拾与闲人。"也是这个意思。

亭子的作用之一，在于空间上的流动。人在亭子里，向四面望去，向广远的世界推去，又将世界的无边妙色揽进亭中，揽进心里。亭子空空落落，没有一物，但似乎天下的景色都可汇聚到亭子中。所谓"江山无限景，都聚一亭中"（张宣题倪瓒《溪亭山色图》）说的就是这个意思。颐和园有个亭子叫"画中游"，并不是说这个亭子就是画，而是说，这亭子外面的大空间好像一幅画，你进了这亭子，也就如同进入画中。

为了丰富游览者对空间美感的感受，中国造园家往往采取借景、分景、隔景等手法布置空间、组织空间、创造空间。

颐和园的长廊，把一片风景隔成两个，一个是自然情调的广大湖山，一个是人文情调的楼台亭阁，游人可以两边眺望，丰富了美的印象，这是"分景"。颐和园中的谐趣园，自成院落，另辟一个空间，另是一种趣味。这种大园林中的小园林，叫作"隔景"。中国造园家善于用"隔"，因为他们懂得一个道理：园林的空间越"隔"，游人的感觉就越丰富。中国造园家还常常对着窗子挂一面大镜，把窗外大空间的景致照入镜中，成为一幅发光的"油画"。王维诗云，"隔窗云雾生衣上，卷幔山泉入镜中"，"镜借"是凭镜借景，使景映入镜中，化实为虚。在园子中凿池映景，也是同样的用意。

无色而具五色之绚烂

"画者，华也。"这是中国传统画学的一个观点，即绘画是运用丹青妙色图绘天地万物的造型艺术，绘画被称为"丹青""画缋"（先秦时期，中国人称绘画为"画缋之事"）就寓有这个内涵，六法中的"应物象形"和"随类赋彩"就体现了这一传统。以形写形，以色貌色，成为中国早期绘画的基本原则。绘画就是要运用五色之妙来创作。这在后来的认识中发生了改变。

中唐以前，中国画追求镂金错彩的美，如顾恺之的作品色彩富丽，在追求线条的流动、背景的烘托之外，也强调色彩的流丽繁缛。《洛神赋图》为顾恺之的代表作之一。唐代人物画这一点体现得也很明显，无论是二阎（立本、立德），还是张萱、周昉的作品，一般都色彩浓郁，人物体态丰肥。宋代有的理学家认为，看这样的画，容易使人心动神摇，不能自已。如周昉的《簪花仕女图》最为明显。又如被称为中国最早山水画的《游春图》，传为隋展子虔作。元代汤垕《画鉴》说此作"描法甚细，随以色晕"，有春蚕吐丝之妙。富丽也是此作的特点。

但这种情况在中唐以后便有所改变。随着水墨的流行，那种色彩富丽的绘画方法渐渐从主流位置上退出；人物画让位于山水花鸟画；在人物画之中，重视人物外形的富丽画风也为淡逸之风所取代。这样的风气显然受到儒家哲学、道禅哲学的共同影响，可以说在诸家思想的夹击中，中国画改变了原有的方向。

老子说："五色令人目盲。"禅宗说：不捂你眼，你看什么？无色才是根本之色。儒家警告，色的世界要提防，它是欲望的渊薮。艺术家以无色（黑白）取代五色，以淡逸之色取代绚烂之色。

八大山人　《葡萄图轴》　藏地不详

中国画从具体的用色上说，可分为三种，一是设色的，一是水墨的，一是介于水墨和设色之间的。中国早期绘画没有水墨画，唐代之前的绘画主要是设色画，水墨画最早出现于唐代。中国绘画有"十三科"的说法，也就是十三类，唐代之前的十三科中没有以水墨来表现的传统。唐代初期，中国的设色画达到很高的水平。如人物画中的吴道子、山水画中的李思训父子。

唐代绘画的最重要事件是水墨画的出现，所谓水墨画就是用墨在纸或绢上直接作画，没有色彩，后来将以水墨为主要表现手段，加以少量的颜色的画也叫水墨画。

水墨画的出现，在世界艺术史上的价值不亚于油画之于西方绘画。在唐代，水墨画的出现曾经引起当时画坛的震动，但谁也没有想到这样一种形式会在后来成为中国绘画最主要的形式，水墨画在一定程度上成为中国画的代表，而且水墨画在日本的绘画发展中也占有不可忽视的位置。

据说唐代诗人、画家王维是中国第一位水墨画家，有的人干脆就将水墨画的发明权给予王维。王维是一位水墨画的大家，尤其是他的水墨山水，在设色山水之外，开辟了一种新的形式，现存他的作品《雪溪图》（传），就是水墨画。在唐代，有很多画家为水墨画的创造做出过贡献，如当时一位叫张璪的画家，作画全用水墨，作画时手执双笔，双管齐下，画出的画有烟霞流荡的感觉。中国成语"双管齐下"就出自这一典故。有一位叫王默的画家，创立了泼墨的方法，今天还有人用他的方法作画，颇有点"后现代"的意味，他在画画之前，先喝酒喝得大醉，然后将宣纸铺好，手捧墨汁往宣纸上泼，并用手在画面上直接涂抹。据说画出的画有很高的境界。

水墨画作为重要的表现形式，引发了中国绘画的重要变革，在理论上也引发了思考，托名王维《山水诀》说，水墨"肇自然之性，成造化之功"。张彦远也强调"墨分五色"的价值，他说："夫阴阳陶蒸，万

象错布，玄化亡言，神工独运。草木敷荣，不待丹碌之采，云雪飘扬，不待铅粉而白，山不待空青而翠，凤不待五色而綷。是故运墨而五色具，谓之得意。意在五色，则物象乖矣。"荆浩的《笔法记》对此也有系统见解。

水墨画具有独特的审美价值，在世界艺术市场上，水墨画也受到收藏家的喜爱。在东方为什么会出现水墨画呢？这固然有技术材料和艺术传统方面的原因，如书法的影响、造纸术的发达、富有弹性的毛笔的使用等。但更主要的原因则是来自观念方面，这就是中国哲学中的色空观念。

就像我们看书法，白色的宣纸，黑色的墨水，有一种特殊的视觉效果。就像冬天，大地上几乎没有鲜花和绿草，只剩下枯萎的树木在寒风中萧瑟，偶尔见到残留的雪迹，可以作为这灰色的世界的点缀。相对于红黄青绿的艳丽颜色来说，这黑、白、灰的世界可以称为无色的世界。在中国，这无色的世界，历来受到人们的重视。黑白的世界简朴、素净、纯真、不造作。所以中国有个成语叫作"颠倒黑白"，黑白是世界的代称，说的就是这个意思。

黑白世界，没有了红黄青绿的绚烂色彩，但艺术家一点也不感到遗憾，在白色的宣纸或绢上染上黑色的墨水，墨色淋漓，产生独特的视觉效果；在无色中，可以表现天地万物的绚烂颜色，中国艺术家把这叫作"运墨而五色具"——没有颜色超过了有颜色的绘画，在无颜色中表现了天地中最绚烂的颜色。水墨画家们普遍认为，没有颜色倒胜过了有颜色，在绘画之中，水墨是最高的艺术。明代画家董其昌指着一幅水墨画对他的学生说："这是最华丽的世界。"他划分绘画的南北宗，认为水墨是南宗画的典型特征，设色是北宗的典型特征，南宗画是正宗，水墨胜过有色的画。

小园自有好风情

　　中国人的智慧中，存在一重要的思想，就是以小见大。恒河沙数，一尘观之；浩瀚大海，一沤见之；一拳石，可以知高山；一叶落，可以知劲秋；一朵微花低吟，唱出世界的奥秘；一枝竹叶婆娑，透出大千的消息。所谓一花一世界，一草一天国。

　　中国艺术中欣赏的小园，给人带来独特的享受；构图精致的工艺品受到人们的喜爱；绘画中以小见大的风气非常流行；盆栽之妙更是典型的小中见大，"栽来小树连盆活，缩得群峰入座青"，其中蕴含着艺术家绝妙的用思；中国独有的篆刻艺术，于方寸中见乾坤，更突出了以小见大的审美观念。

　　大有大的气势，小有小的精微。以小见大思想的流布并非代表一种衰落的气象，流连于小的乐趣，也并不一定就是偏安和狭隘，在方寸之间优游回环，很难说就会失去生命进取的力量。小中也有心灵的大开合，有自在腾挪的空间，有优柔含玩的意味。在一定程度上可以说，以小见大，刚健之道也。地虽小，但心中有了力量，天地自大，宇宙自广。空间虽然是寂寞的，但偶然的兴会、悠然的把玩，可以穿透世界，洞察千秋，贯通人伦。

　　中国园林普遍遵循以小见大的原则。用中国艺术家的话说，叫作"壶纳天地"。壶虽小，天地却很宽；壶中似乎空空，却有庄严楼台，无边妙色。不必华楼丽阁，不必广置土地，引一湾清泉，置几条幽径，起几处亭台，便俨然构成一自在圆足的世界，便可使人"小园香径独徘徊"（晏殊《浣溪沙》）了。

　　中国园林家毫不讳言园林小的特征。无锡有蠡园，我们今天说管

窥蠡测，蠡，就是瓢，就是一瓢水，以它来命名，以小见大的意思很明显。扬州园林多以石取胜，如片石山房，园以湖石著称，园内假山传为石涛所叠，假山的设置，很见特色。溪流逗引着山体，彼此回护环抱，别有风味。山体虽小，却有巍峨绵延之势；水流虽细，却似断非断，与山体相激越，有奔腾跳跃之势。艺术家就是要在此创造"一片石"的奥秘世界。扬州有小盘谷，也是清人遗园，园内假山林立，溪流盘旋，山上瀑流泻下，假山的周围奇树盘桓，人的澹荡的心灵，使园林的空间大了、远了、飘渺了。

王维说："行到水穷处，坐看云起时。"这两句诗受到人们的喜爱，说的也是内在心灵境界的提升。谁人没有困窘处、为难处？人在宇宙中，所占空间是如此之小，所拥有的时间是如此之短，但一个通达的心灵可以超越"穷"，在"穷"处升起生命的蔼蔼春云。有通达之心，外在世界又如何能固塞它的天地？杜甫诗云："水流心不竞，云在意俱迟。"其中所含的哲学智慧同样给人以启发。当你融入世界时，白云轻起，流

水淙淙，你的心和云儿缱绻，与清泉同流。

中国园林反对敞朗，而独好偏阒，这和欧洲古典园林正好相反。在中国园林世界中，围墙藏于绿萝间，若隐若现；山楼轻披藤蔓，愈牵愈长。梧荫匝地，槐影当庭，影影绰绰，妙意无穷。又好做隐而曲的游戏，愈闭处愈开，愈窄处愈宽。山穷水尽处，一折而豁然开朗；轩阁阻挡处，一开而通别院。空灵活络，玲珑优游。

对于造园家来说，不在乎园小，而在于通过独特的设计，使鉴赏者能够在其景致的引领下，同生烟万象，汇大化洪流。假山虽无真山那样巨大的体量，却可以通过石的通透、势的奇崛以及林木之葱茏、花草之铺地、云墙漏窗等周围环境，构成一个生机盎然的世界，从而表现山的灵魂，表现心灵的体会。我们欣赏一个园林，看的不仅是它的景致，还包括它与自己心灵的关系，一片自然山水就是一幅心灵的图画。我们在谐趣园中，所"谐"出的不仅是外在景致的趣味，还有心灵的趣味。我们有悦耳悦目的感受，更有悦心悦意的性灵活动。觉得眼前的对象不仅可行可望，更可居可游，我们的心与之同游。

由此可见，亭阁虽小，但艺术家将它放到天地之中，汇入宇宙的节奏中，招风雨，幕云烟，伴春花秋月，收渔歌鸟鸣。这样的园子怎么可以说小呢？这样的天地怎么会局促呢？心自远，天地自大。地偏又何能阻隔！

只有一片梧叶，不知多少秋声，中国人强调当下直接的生命体验，关心的是心理的真实。以一叶之落，推知秋之萧瑟，并非出自理性的推演，而是一种对生命的感喟，是气化宇宙运转所勾起的人的深层生命悸动。它的中心不在于由一叶之落想到很多很多叶子落，想到秋天来了、季节更换的科学事实，而在于将人放进这个世界中的生命悸动。一片梧叶知秋声，性灵也被置于秋风萧瑟之中。

赏石中的包浆

《桃花扇》开篇即唱道："古董先生谁似我，非玉非铜，满面包浆裹。剩魄残魂无伴伙，时人指笑何须躲！旧恨填胸一笔抹。遇酒逢歌，随处留皆可。"这里以"满面包浆裹"形容一个倔强的书生，孤迥特立，任性自然，虽经岁月沧桑，仍以剩魄残魂，傲对江湖。古董排场，包浆款高，中国人对包浆的挚爱，真是一篇有关艺术的大文章。

包浆，又称"宝浆"，是古代家具、瓷器、青铜器等鉴赏中的术语。在赏石中，包浆无处不在，不仅赏砚重包浆，案上的顽石清供不离包浆，就是池上之假山，也以包浆为贵。有包浆，石方有风韵。

这里以石头包浆为切入点，从一个侧面解读传统赏石理论中以石为友、石令人隽、石令人古三个命题。

（一）以石为友

传统艺术重包浆，源于中国人视人的身体与世界为一体的哲学。作为自然的一部分，人的肉体生命与大自然中的一切，都秉气而生，相摩相荡。老子的"为腹不为目"，说的就是这个道理。人不应"目"对世界，那是一双满蕴着高下尊卑、爱恨舍取的知识的眼，将世界视为外在观照之对象，而应以"腹"——以人的整体生命去融入这个世界。

正是在这个意义上，中国人特别重视触觉的感受。感受石头的包浆，以肌肤去触摸它、感受它，进而融入这个世界。石头包浆，所重在一个"泽"字。泽，所强调的是生命气息的氤氲。明代张丑说："鉴家评定铜玉研石，必以包浆为贵。包浆者何？手泽是也。"一位清代的易

学者说："古铜磁器上之斑彩，俗所谓包浆者，大而如天光水色，小而如花红草碧，丹黝之漆物，朱粉之绘事，皆泽也。"

这种身体的触摸感，在文人赏石中占有重要位置。中国人赏石，不是去欣赏大自然中的山石，如去昆仑山口，看那万万年的石头。赏石的对象，一般由人采集而来，经过人的再创造，置于特别的空间，进入人的视野，与人的生活发生关系，是一个"与人生命的相关者"。经过无数代、无数人赏玩吟弄的石头，天地自然之气晕染留下斑斓神彩，波翻云谲的历史在其中投下炫影，更有无数代人的摩挲在其中留下的芳泽。这种带有人体温、经历生命浸润、具有历史感的石头，成为中国人的至爱。

经过包浆，一个冰冷的对象，变成一个温润的存在；一个外在的物，似乎有了人的体温。石头原有的凌厉气、新锐气或者火气渐渐消失。人们面对它，有"即之也温"的感觉，就像《诗经》中所说的，有"荏苒柔木，言缗之丝。温温恭人，维德之基"的感觉。石，如同传统的梅、兰、竹、菊一样，竟然成为温润人格的象征。

包浆对于石头来说，最为重要的是，改变了石头的性质，使它从对象化的世界中脱出，变成与人的生命相关之物。在人的芳泽留存的过程中，石头逐渐丧失其"物性"，它再也不是为人所把玩的冰冷对象，不是为人所利用的物品，而成为人的朋友。

古人视石为友的观念，于此得以滋生。如白居易得到两块奇石，抚摸吟弄，朝夕相对，爱之非常。作诗云："苍然两片石，厥状怪且丑。俗用无所堪，时人嫌不取。结从胚浑始，得自洞庭口。万古遗水滨，一朝入吾手。担异来郡内，洗刷去泥垢。孔黑烟痕深，罅青苔色厚。老蛟蟠作足，古剑插为首。忽疑天上落，不似人间有。一可支吾琴，一可贮吾酒。峭绝高数尺，坳泓容一斗。五弦倚其左，一杯置其右。洼樽酌未空，玉山颓已久。人皆有所好，物各求其偶。渐恐少年场，不容垂白叟。回头问双石，能伴老夫否。石虽不能言，许我为三友。"（《双石》）

在他反复的抚摸中，石似乎有了人的灵性，他与两片石俨然成为生命三友。石虽无言，却相伴此生。物欲的"少年场"，将垂暮的他排斥，而他与石相依相伴，共同面对世界的寂寞。老子所说的"不欲琭琭如玉，珞珞如石"的哲学，在此莹然呈现。石的奇，石的怪，石的孤独，石的无言而离俗，石浑然与万物同体的位置，石从万古中飘然而来的腾踔，都是诗人生命旨趣之写照。石，如弹起一把无弦之琴，在演奏心灵的衷曲。石，就是自己；非爱石，乃是爱己。非为观赏石，乃在安慰自身。

石与人相互抚慰的境界，正是包浆的命意之所在。

（二）石令人隽

欣赏包浆，在触觉上欣赏它的"泽"，在视觉上又欣赏它的"光"，即人们所说的"光泽"。

经过包浆的石头，历时久远，与人的声息相浮荡，色调更加沉静，气味更加幽淡，含蕴更加渊澄。那暗绿幽深的光影，在虚空中晃动，荡漾出神秘的气息。这种特别的光彩，如古人所说的"幽夜之逸光"，它是岁月之光的投影，它是人生命之光的辉映。

我，在一个特别的空间、特别的时间点上，来看它，这个不知何年而来、经过无数人赏玩的神秘存在，就在我面前，它的暗淡幽昧的色，沉静不语的形，神妙莫测的触感，都散发着迷离的气息，它似乎是永恒的使者，穿过时间隧道，来与我照面。

说包浆，在一定意义上，就为了突出这当下的"映照"。那令人神迷的光影，穿过历史寂寞的时空，将我当下此在的世界照亮。眼前的（空）、此在的（时）我，突然跃现在古往今来的光影中，沐浴在亘古如斯的光明世界里。

在这里，我们要特别注意老子所说的"明道若昧""见心若明"的

道理。一块黝黑的灵璧石所折射出的自然光影，案台上一座奇石清供在室外余光或者灯光下的清影这是自然之光。石头包浆中所说的光，由这被"看"出的外在光影上升到心灵体验中的生命之光，进而超越黑暗与光亮的知识分别，进入一种"澄明的境界"，人与物解除一切遮蔽，让真性的光亮敞开。月光清澈，水面自然清圆；心灵清净，无处不有光明。这才是中国人赏石理论中所言光明境界的真正落实。

中国人赏石，特别强调"照亮"。一盆清供，妙然相对，照亮了人的心灵。所谓"一拳之石，能蕴千年之秀"，千年之秀在我与石的照面中敞开了，人将当下的鲜活糅进了往古的幽深中去。白居易《太湖石》诗说："烟翠三秋色，波涛万古痕。削成青玉片，截断碧云根。风气通岩穴，苔文护洞门。三峰具体小，应是华山孙。"三秋色是当下的情景，万古痕是无垠的过去。万古的痕迹就在当下跃现，由此表达超越生命的意旨。

明代文人花鸟画家陈道复《蕉石亭》图题诗云："怪石如笔格，上植蕉叶清。苍然太古色，得尔增娉婷。欲携一斗墨，叶底书《黄庭》。拂拭坐盘薄，风雨秋冥冥。"不是芭蕉假山有特别的美感，而是观者可以在蕉石影中思考生命的价值。赏石者喜欢包浆，其实就是于"太古色"中，看人的生命"娉婷"，看人生命的率意舞蹈。

传统赏石理论中"石令人隽"的观念便与此有关。陈继儒《岩栖幽事》云："香令人幽，酒令人远，石令人隽，琴令人寂……"而《小窗幽记》论石，有数条论及此说："形同隽石，致胜冷云。""石令人隽。""窗前隽石冷然，可代高人把臂。"

"隽"的意思是美，但和一般所说的美又有不同，它包括冷峭、不落凡尘、跃然而出的意思。石是无言而寂寞的，而"隽"意味着人在瞬间与永恒照面。所谓一拳之石，而能蕴千年之秀。"隽"有"敞亮"的意思。它立于几案、园池间，人来"对"它，它从永恒的寂寞中跃然而出，照亮一个世界。"石令人隽"，石使人的心灵明亮起来；也可以说

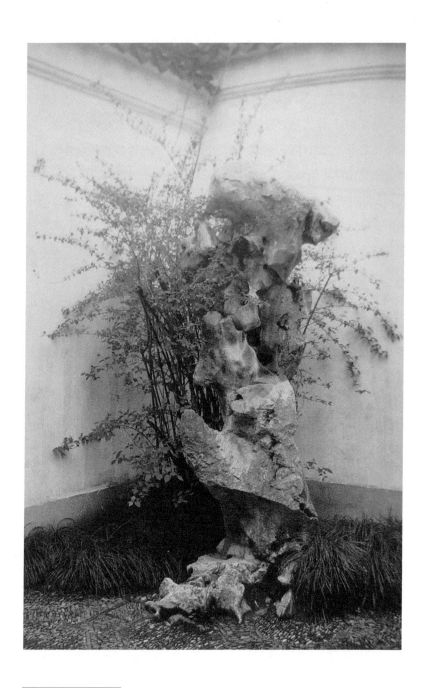

苏州　环秀山庄一角

"人使石隽"，人照亮了石。人与石解除了互为对象之关系，在无遮蔽的状态下"敞亮"。

元倪瓒以画石而著称，后有人题其画云："千年石上苔痕裂，落日溪回树影深。"这真是对云林艺术出神入化的概括。石是永恒之物，人有须臾之生，人面对石头就像一瞬之对永恒，在一个黄昏，余晖照入山林，照在山林中清澈的小溪上，小溪旁布满青苔的石头说明时间的绵长，夕阳就在幽静的山林中，在石隙间、青苔上嬉戏，将当下的鲜活糅入历史的幽深之中。夕阳将要落去，但它不是最后的阳光，待到明日鸟起晨曦微露时，她又要光顾这个世界。正所谓青山不老，绿水长流，人在这样的"境"中忽然间与永恒照面。云林艺术体现出的人生感、历史感和宇宙感，就是他寂寞世界的"秀"。读他的画，如同看一盘烂柯山的永恒棋局，世事变幻任尔去，围棋坐隐落花风。

正是在这个意义上，我们来看古代赏石理论中一句重要的话："千秋如对"——千年万年之石就出现在自己的眼前。人们接触它，似乎在与之对话，你见它光而不耀的色，抚摩它温润的外在轮廓，倾听它所发出的微妙声音，其实是一种交流。中国人喜欢石头，除了喜欢它的形式美感、它的收藏价值之外，重视的是与石头的对话，无声地相对，不动声息地对话。如庭院中的假山、案头上的清供，人们来欣赏它，在此流连，有一种发自深心的交流。

（三）石令人古

赏石，欣赏的对象是一个"旧物"，一件古董，一件老东西。对于人来说，石头俨然一"时间之物"，或者叫作"时间性存在"。人事有代谢，往来成古今，时光密密移动，历史的场景不断更换，而石头依然在，以其沉默，冷对世界，经历世变，而顽然不改。时光暗转中留下的斑斑陈迹，布满了它的外表，就像树木的年轮，也留下人情的冷暖，留

下历史的悲欢。对着一片石，如听到历史的回声。

明代文震亨在《长物志》中说："石令人古。"这是中国人赏石的一条重要原则。如欣赏太湖石，布满孔穴的太湖石，由千秋万代的变化形成，有激流冲刷的，有气化氤氲而成的。它的一个个窍穴，就像睁着历史之目，注视着人的存在。天地变化，造化抚弄，造出千奇百怪的石，中国人欣赏石，打通一条无限的时间通道，所谓浪淘犹见天纹在，一石揽尽太古风。

"石令人古"，不是"恋旧心理"，"古"不是古代，不是对遥远时代的向往，而是在千年万年的石头中，丈量人的生命价值。中国人玩石，是将生命放到永恒中审视它的价值和意义。白居易《太湖石记》说："然而自一成不变以来，不知几千万年，或委海隅，或沦湖底，高者仅数仞，重者殆千钧。""噫！是石也，千百载后，散在天壤之内，转徙隐见，谁复知之？"无声无息无文的石，以不变为变，以不美为美，以不常为常，以其不为物所物，所以能恒然定在。

你见它，它出现在你眼前；你不见它，它还是在那里。你在世时，它在这里；你离开这个世界后，它还是完然自在。这一片石，说你的在与不在，说生命的长与不长，说人生的残缺与圆满。

中国人说"海枯石烂"，意思是不可能出现的事，石代表一种不灭的事实。平泉主人李德裕诗云："此石依五松，苍苍几千载。"石从宇宙洪荒中传来，裹孕着莽莽的过去。一拳顽石，经千百万年的风霜磨砺，纹痕历历；经千百万年的河水冲激，玲珑嵌空。

石头中包含着一种不变的精神，意味着一种往古的定则，我见它在人的面前，如听它的叮咛，对着这永恒之物，来看自己，看自己的种种沾系、种种拘牵，看历史的悲欢离合。石令人古，抚平人内心的躁动，那种因知识的辨析、欲望的撕裂所带来的躁动，给人带来淡然，带来天真。

石令人古，其实就是"对着永恒说人生的价值"。

什么是永恒？在中国人的心目中，有两种永恒。一是时间界内的，是与有限时间相对的无限绵延，人们谋求肉体生命和精神生命的无限延展，就属于此，永恒是人们目的性追求的目标；二是在时间界外，所谓青山不老，绿水长流，也就是传统哲学所说的大化流衍过程，无时间计量，是一种永续的生命延伸，超越有限与无限的知识计量是它的根本特点。就像陶渊明诗所云："天地长不没，山川无改时。草木得常理，霜露荣悴之。"天地长不没，说天地永恒。山川无改时，说山川并不因时间流动、世事变迁改其容颜。自其变者视之，世界无一刻不在移易；自其不变者言之，青山不老，绿水长流。他看草木的荣悴乃至人的肉体存在也如此，生之有尽，是宇宙"常理"，人又何能脱之！

这后一种永恒，就是传统哲学所说的"大化"，中国人要"纵浪大化中，不喜亦不惧"，它是传统艺术的理想世界。不是追求永恒的欲望恣肆（如树碑立传、光耀门楣、权力永在、物质的永续占有等），而是加入永恒的生命绵延之中，从而实现人的生命价值。

在中国画中，石头一般作为背景而存在，但它是一种无声的语言，包含着特别的内涵。看明代画家陈洪绶（号老莲）的画，最能体现这一特点。石是他绘画的主要意象之一。在老莲的画中，家庭陈设、生活用品，多为石头，少有木桌、木榻、木椅等。《蕉林酌酒图》几乎是个石世界，大片的假山，巨大的石案，占据了画面的主要部分。晚年老莲的大量作品都有这石世界。他是中国绘画史上最善画石的画家之一。

如藏于中国台北故宫博物院的《梅花山鸟图》，真是动人心魄的作品，湖石如云烟浮动，层层盘旋，石法之高妙，恐同时代的吴彬、米万钟等也有所不及。老梅的古枝嶙峋虬曲，傍石而生。枝丫间点缀若许苔痕，就像青铜上的锈迹斑斑。梅花白色的嫩蕊，在湖石的孔穴里、峰峦处展现。石老山枯，那是千年的故事；而梅的娇羞可即，香气可闻，嫩意可感，就在当前。你看，那一只灵动的山鸟正在梅花间鸣唱呢！

老莲大量的画，画一种"石化"了的世界。如他的著名作品《眷

秋图》，眷秋者，正是在留恋生命。此图几乎就是一个石头的世界，其中的青桐也被"石化"，与如云烟蒸腾的怪石融为一体。眷恋秋意，眷恋时光，时光瞬间而过，四时交替，人无法阻止，真正的"眷"，是一种超越时间变化的"眷"。

传统文人品味文房玩赏石，其根本原因之一，就是看中这"永续的存在"。

明末清初吴景旭《忆秦娥·宋瓷》词云："圆如月，谁家好事珍藏绝？珍藏绝，宣和小字，双螭盘结。风流帝子深宫阙，人间散出多时节。多时节，随身土古，包浆溅血。"

包浆溅血，石头的包浆，如这瓷器包浆一样，有生命的回声，体现出人的生存智慧。其中所突出的中国人独特的历史感、人生感和宇宙感，值得我们细细体味。

雾敛寒江

中国古代有一位画家说:"山欲高,尽出之则不高,烟霞锁其腰则高矣。水欲远,尽出之则不远,掩映断其流则远矣。"你画山,要画出山的高峻,并不需在画面上一直向高处延伸,其实这也是不可能的,你在山腰画一片云飘渺,挡住山体,于是,欲露还藏,山高峻的气势就出来了。你画水,要画出水绵延流淌的意味来,但画面是有限的,你要在有限的画面将水一直向前画去,也是无法做到的。你画一丛树林挡住流水,于是,水的远态就出来了。这一"锁"一"掩",便形成了艺术的张势,于是创造出一个回荡不已的空间,所谓"路欲断而不断,水欲流而不流",断而不断,流而不流,这就是中国艺术中所说的"藏"。

唐人刘眘虚有诗道:"道由白云尽,春与青溪长。时有落花至,远随流水香。"盘山的曲折小径在白云间盘旋,盎然的春意随着蜿蜒的溪流潺潺流淌,偶尔有落花随水漂来,又随着水流向前漂去,漂到人看不见的地方,唯留下一缕香意淡淡地氤氲。人与这世界缱绻,清泉就是我适意的心灵,蜿蜒的小径就是我盘桓的意度,淡云微岚将我的心灵拉向远方,拉得很长很长。中国艺术"藏"出一个灵动飘忽的世界。

好的艺术是要"藏"的。藏而不露,形成一种动势;藏有无限多的可能性,如余音绕梁的音乐,令人含玩不尽。中国艺术家推崇的境界如雾敛寒江,清晨的江畔,夜雾未收,晨光熹微,淡淡的轻烟笼罩在江面上,似现非现,似有若无,一切都在有无中。又如断山衔月,月与山缱绻,山与月回荡。古人认为杜甫的两句诗"四更山吐月,残夜水明楼"已经达到了神所不及的程度,妙就在藏。

中国园林中的隔景,其实玩的就是欲露还藏的游戏。中国园林进

门处大都不畅通，或有巨石障眼，或有楼阁静横，人的视线一下被阻挡。如扬州个园一进园门，就被一块巨石堵住。颐和园的东宫门的入口处，有一大殿挡住人的视线。这正是柳暗花明处、曲径通幽处、别有洞天处。一隔，使景物暂时出现空白，犹如发箭时回拉；一放，则如手松箭发，在一片空白中映出最盎然的生机。

在中国书法中，一画之中有起伏，一点之内有机锋。直来横去，本可一笔而过，却藏头护尾，包裹万千，一横如千里阵云，隐隐而来，铺天盖地，荡魂摄魄，一波有三折之过，一点有数转之功，机锋内藏，波翻云谲，奇幻而不可测。书法追求含蓄蕴藉，笔笔藏，笔笔收，外表平静得如无风的水面，没有一点涟漪，但在其深处则暗藏机锋，充满了力的旋涡。

书法家将书法的笔法归纳为四句话：无往不复，无垂不缩，点笔隐锋，波必三折。意思是：没有一横是不回来的，没有一竖是不收缩的，一点之中一定会有暗锋，一捺之中含有很多的折转。颜真卿的字藏头护尾，颜体可以说是藏的典范。中国书法用笔强调裹锋，起笔要裹峰，没有裹锋，平平地写，那就太露了；落笔要回锋，没有回锋，一笔送出，就没有意思了。书法讲究绵里藏针，表面上很平和，内在却很有力量。艺术家将此称为"笔底金刚杵"，所谓端正杂流丽、刚健含婀娜，就像为人柔中有刚。

书法如兵法，王羲之的《笔势论》十二章，就是假托兵道来说书道的。"兵者，诡道也"，兵以诈立，声东而击西，攻其不备，出其不意，静如处女，动如脱兔。用兵之妙在一个"势"字："激水之疾，至于漂石者，势也。鸷鸟之疾，至于毁折者，节也。是故善战者，其势险，其节短。势如彍弩，节如发机。"湍急的水流向下奔驰，它的力量可以将石头漂起来，这是因为水之势。鸷鸟迅速地搏击，以至于能捕杀到飞禽走兽，这是因为蓄了势。所以善用兵者，要善于造成剑拔弩张、一触即发的态势。书道也要造成剑拔弩张的势态，似动而非动，将发而未发，

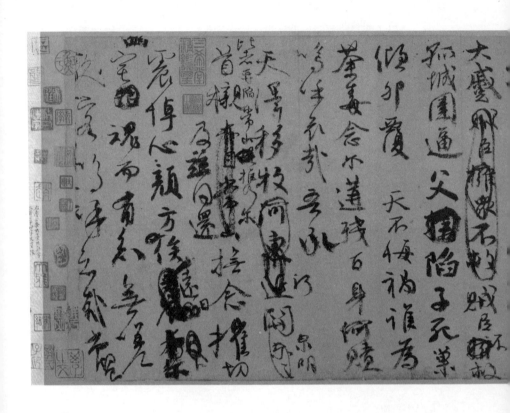

颜真卿 《祭侄稿》(局部) 中国台北故宫博物院

維乾元元年歲次戊戌九月庚
午朔三日壬申第十三
叔銀青光祿
夫使持蒲州諸軍事蒲州
刺史上輕車都尉丹楊縣開國
侯真卿以清酌庶羞祭
於亡姪贈贊善大夫季明之靈曰
惟爾挺生夙標幼德宗廟瑚璉
階庭蘭玉每慰
人心方期戩穀何圖逆賊閒釁
稱兵犯順爾父
常山作郡余時受命亦在平原

蕴万钧之力，蓄不可一世之势。梁武帝评韦诞的书法："龙威虎振，剑拔弩张。"说的就是这个意思。

东汉蔡邕善言书法之道，传说蔡邕学书法久久不悟，一天在睡梦中，有神授机宜，就两个字，一为"疾"，一为"涩"，于是书法大进。神授之说当然不可信，但"疾""涩"二字确实是中国书法不言之秘籍。刘熙载说："古人论书法，不外疾涩。"疾是迅捷快速，涩是迟滞沉重，速中有慢，骏马下坡，飞速行进，突然停住，前蹄高举，仰天嘶鸣，在飞动中见顿挫之美感。在疾中见涩，在藏中得露。

匪夷所思的美

《周易》有涣卦，下为坎，上为巽，坎为水，巽为风，风在水上，故演绎出"风行水上，自然成文"的道理。此卦第四爻为阴，爻辞说："涣其群，元吉。涣有丘，匪夷所思。"大水冲刷，冲散了众人。水的冲击，最后居然聚为山丘，颇有《诗经·小雅·正月》中所说的"高岸为谷，深谷为陵"的意味，真是不可思议。

这里所说的"匪夷所思"，可以说是中国美学的一条重要原则。匪夷所思，就是不可逆料，本无心以相求，不期然而相会；就是自然而然，不劳人力；就是在艺术创造中反对机心，强调自然天成之趣。董其昌说得好："字如算子，便不是书。"所反对的就是机心。

"匪夷所思"在中国传统艺术中有深刻的表现。"虽由人作，宛自天开"，是明代园林艺术家计成的话，也是中国园林乃至整个中国艺术的一条重要准则。它所强调的就是"匪夷所思"。所表达的意思是，一切艺术都是人的创造，但艺术的创造必须以自然为最高法则，创造得就像没有"作"过一样，创造得就像自然本来的样子一样，不露一丝人工的痕迹。

这里包含着两个关键点，一是效法自然，二是对人工秩序的规避。为什么艺术创造要效法自然？为什么对露出人工痕迹保持如此的警惕？这便关乎中国哲学和美学思想的核心问题。"道法自然"是中国哲学的重要命题之一，也是一切艺术遵循的基本原则。中国艺术所说的"心师造化"，与西方思想中的模仿学说有根本差异，它不认为外在自然物比人所创造的美，师法造化也不是效法外在物象的形态，而是追求一种"天趣"，即创造的活力和精神、自然原初的节奏和韵律。中国艺术家醉

南宋　哥窑　灰青葵口碗　中国台北故宫博物院

心于这自然的秩序，以自然的秩序来矫正人工的秩序。

中国艺术的主导原则在一定程度上是对人工秩序的逃遁。此一思想在先秦时即露端倪，真正全面影响艺术领域则在中唐五代之后。我们知道，儒家哲学是讲究天理秩序的，而道禅哲学则反对一种先行的秩序。道禅哲学认为，一切人工的秩序都是"人为"的，人为即伪，"人为"是一种知识的行为，人以自己的知识去诠释自然，其实是出于一种"大人主义"的盲动，是人类中心思想作祟的结果，人对世界的解释在很大程度上是一种"误解"，是脱略自然秩序的行为。传统艺术论对此有丰富的论述。如论者所云：古人"不作"，一"作"即有人工气，有匠气；要有"化工"之妙，而不能有"画工"之嫌，"化工"即融入自然秩序、出神入化地体现。人的创造不能露出人工痕迹，一露痕迹，即为下品。艺术创造的最高境界，就是要有自然天成之妙，也就是"天趣"，"天趣"是对人工痕迹的消解，对人的知识行为的规避。"匪夷所思"并非排除"思"，而是排除机心，排除人对自然的"暗算"，排除人对自然秩序的强行解释。

熟悉中国瓷器的人都知道，很多瓷器上布满了不规则的"开片"。开片又称冰裂纹，本来是瓷器制作中的缺陷，唐代瓷器中就有开片，今藏于北京故宫博物院的唐代吴越时的一把壶，其上就有裂纹。但五代之前并没有追求开片的风气。瓷器追求开片是从北宋开始的，一种缺陷竟然变成一种时尚。这一风气一直流传至今。开片是中国瓷器的重要特征之一。

开片是瓷器釉面的一种自然开裂现象，是由瓷器内部应力作用所产生的，当釉面的伸缩程度超出它的弹性区间极限时，就会出现釉层断裂和位移现象，进而产生裂痕。瓷坯和釉的膨胀系数不同，瓷器烧焙后，在冷却的过程中，釉层的收缩率比坯料大，内部应力不平衡，这也是导致瓷面出现裂痕的重要原因。

两宋时期，南北诸名窑中多有追求开片的风习。其中哥窑可以说是

一个典范。哥窑产品根据大片和小片的不同，号以冰裂纹、蟹爪纹、牛毛纹、流水纹、百圾碎和鱼子纹，冰裂纹尤为难制，被视为瓷中珍品。哥窑瓷出产于浙江龙泉，宋时有章姓兄弟二人，二人各有其窑，所造瓷器都有很高水平，风格也不同。后人将哥哥做的瓷称为哥窑，弟弟做的瓷称为弟窑（或龙泉窑、章窑）。兄弟二人的瓷器都追求裂纹。哥窑开片十分讲究，追求多而密的裂纹。弟窑则更强调连续的纹理，没有断纹。上海博物馆藏有两件哥窑瓷，开片很美，都是宋代作品，一件是葵口碗，一件是轮花碗，碗口自然如花，开片细密，纵横有致。藏于中国台北故宫博物院的哥窑米色三足炉，也是一件著名的作品，是南宋时的作品。釉质不透明，纹理纵横，古朴天然，如同一件远古时期的法器。

除哥窑之外，像汝窑、钧窑、官窑等宋瓷的极品，都程度不同地存在着开片的现象。前人以"青如天、面如玉、蝉翼纹、晨星稀"四句来形容汝窑，"蝉翼纹"指的就是开片。蝉翼纹，是说汝窑在釉面下有细小的开片，这些开片若隐若现，时断时续，参差交错，没有规则地延伸。汝窑的开片很丰富，还有一些被称为蟹爪纹、鱼子纹的纹理。汝窑中的"晨星稀"，指的是一种特殊的气泡。汝器釉汁水很厚，釉中有少量气泡，寥若晨星，缀落在青幽的釉面中，与若隐若现的断纹形成一种非常奇妙的景致，使得汝瓷在深幽宁静中有变化，有跃动。上海博物馆藏有一件北宋汝窑青瓷盘。其色泽厚重，正体现汝窑汁水厚、色如脂的特点，淡青色中隐隐约约有纹理显现，的确有史书上所说的"蝉翼纹"的特点，纹理不规则，如蝉翼，如叶脉。

两宋官窑是开片的有力提倡者，在一定程度上促进了迷恋开片风气的形成。北宋时北方旧窑就重视开片，以冰裂纹为上，以梅花片次之，细碎的纹理又次之。南宋两大官窑郊坛下和修内司继承了这传统。中国台北故宫博物院藏有一件郊坛下的天青叶式水洗，造型独特，天青单色，内敛而清澄，十分精致。器的内外满布纹理，纹理脉络绵延，自然而然，给纯净莹亮的瓷器带来变化。可以想象，如果没有这些开片，

它的观赏性将会大大降低。

开片有两种形式，一种是自然形成的，一种是人工制作的。这是个粗略的分别。其实，自宋元以来的瓷器发展史上，好的开片应该都是自然形成的。其中又可分为两类，一类如瓷器烧制中出乎意料的裂痕、历史流传中渐渐出现裂痕的，这类与人工无关。另一类则是经由人工特殊的处理，而引至自然的裂纹的出现 —— 不是人造出的裂纹，而是人利用自然之势创造出自然的纹理来的。这正是中国瓷器开片中至为关键的问题，因为中国瓷器的开片大都是"做"出来的，蝉翼绵延，冰痕历历等等，都是人所"做将来"。因此，它是一种主动的美学选择，而不是偶然的自然赐予。有意"做"出裂纹和没料到出现了裂纹是完全不同的。

结　语

　　当代美育一方面要鼓励人们喜欢美的事物，去欣赏世界，积累创造美的能力，而另一方面，又强调人要有控制追求美的情怀。美育不仅在积累追求美、创造美的知识能力，还要培养人高远的精神境界。美的创造和欣赏，本质上是要与世界建立更和谐的关系，所以后者显得更加重要。这正是中国传统美学和艺术所着力的方向。

　　从中国人审美生活的发展来看，唐宋以来艺术的形式，看起来好像并不绚烂、热闹，形式上越来越简括，整体上趋于荒寒和简朴，淡去色彩，摒弃繁复，抛却那种能够直接引起人欲望追求的外在形式，并不以追求我们一般所说的和谐、完美、漂亮为目的。

　　如水墨画的黑白世界，山水画中的枯木寒林，盆景中的老树枯槎，诗人欣赏的满池枯荷，书法中的丑拙造型，篆刻中的残破粗莽，都与通常所谓"正常的"审美观念有区别。这些艺术的形式常常是不匀称、不规整，甚至无秩序的，有时候与寒冷、枯萎、萧瑟、怪诞等"负面"因素相关。闻一多说："文中之支离疏，画中的达摩，是中国艺术里最具特色的两个产品。正如达摩是画中有诗，文中也常有一种'清丑入图画，视之如古铜古玉'的人物，都代表中国艺术中极高古、极纯粹的境界。"吴昌硕说："吾本不善画，学画思换酒。学之四十年，愈老愈怪丑。草书作葡萄，笔动蛟蚪走。或拟温日观，应之曰否否。画当出己意，摹仿堕尘垢。即使能似之，已落古人后。所以自涂抹，但逞笔如帚……"他们的观点，其实反映的就是传统艺术普遍存在的趣尚，或可叫作"反审美"趣尚。

　　这种"反审美"的思想，绝非畸形的审美思维，它具有深刻的社会

历史因缘。人类历史，在一定程度上说，就是追求美的历史，但重要的是，人类怎么控制这双追求美的双手。蔡元培先生讲，以美育代宗教，宗教是有缺点的，追求美是没有缺点的。实际上，美的追求也是有缺点的。一味地追求最好的、最美的，美的追求最终演化为一种欲望的恣肆，贪婪地攫取美的世界，好了还要更好，要吃尽天下最好的食材，用尽天下最好的物品，这样一来，世界就变得越来越不适合人居了。不是说得到最好东西的人，就是世界的英雄，关键是怎么控制追求美的欲望。所谓文明，在于有一种控制自我的能力，这就是中国审美传统所高扬的伟大的节制原则。

老子讲："虽有荣观，燕处超然。"荣观，是绚烂的东西，人类要创造美的形式，更要有一种美的心灵，一种控制知识和欲望的心灵，这就是老子所说的"超然"情怀。没有这节制的思想、超然的情怀，文明的发展将难以延续。

中国艺术中的黑白世界，强调无色而具五色之绚烂，推崇绚烂至极归于平淡，就是"节制"原则影响下的产物。我们要发现美、创造美，我们还要有另外一种生命体悟能力，一种控制美的追求的智慧，要使美的追求更好地服务于人的存在。

艺术之美

产品经理 | 陈　曦　王宇晴　　　特约印制 | 刘世乐
监　　制 | 何　娜　　　　　　技术编辑 | 朱君君
装帧设计 | 王　媚　　　　　　出 品 人 | 王　誉

图书在版编目（CIP）数据

艺术之美 / 朱良志著 . -- 合肥 : 安徽文艺出版社，
2021.10

（名家美育课）

ISBN 978-7-5396-7189-5

Ⅰ . ①艺… Ⅱ . ①朱… Ⅲ . ①艺术美学 - 青少年读物
Ⅳ . ① J01-49

中国版本图书馆 CIP 数据核字 (2021) 第 063523 号

YISHU ZHI MEI

艺术之美

朱良志　著

出版人：**姚　巍**　　　　　　策　划：**段晓静　宋潇婧**
出版统筹：**宋潇婧　王婧婧**　责任编辑：**宋潇婧　王婧婧**
装帧设计：**王　媚**

出版发行：时代出版传媒股份有限公司 **www.press-mart.com**
　　　　　安徽文艺出版社 **www.awpub.com**
出　　版：合肥市翡翠路 1118 号　邮政编码：230071
营 销 部：（0551）63533889
印　　制：天津市豪迈印务有限公司　电话：（022）83989181

开本：710mm×1000mm　1/16　印张：12.5　字数：167 千字
版次：2021 年 10 月第 1 版
印次：2021 年 10 月第 1 次印刷
定价：59.80 元